陈方既书论选集

书法创作中的美学问题

◇ ◇
陈方既 著
陈定国 修订

河南美术出版社
·郑州·

图书在版编目（CIP）数据

书法创作中的美学问题 / 陈方既著；陈定国修订 . —郑州：河南美术出版社，2020.12
（陈方既书论选集）
ISBN 978-7-5401-5062-4

Ⅰ. ①书… Ⅱ. ①陈… ②陈… Ⅲ. ①汉字－书法－艺术评论－中国 Ⅳ. ① J292.11

中国版本图书馆 CIP 数据核字（2020）第 019486 号

陈方既书论选集

书法创作中的美学问题

陈方既 著　陈定国 修订

出 版 人　李　勇
策　　划　梁德水　白立献
责任编辑　梁德水　白立献
责任校对　谭玉先
装帧设计　陈　宁
出版发行　河南美术出版社
制　　作　河南金鼎美术设计制作有限公司
印　　刷　郑州新海岸电脑彩色制印有限公司
开　　本　889 毫米 ×1194 毫米　1/32
印　　张　7.75
版　　次　2020 年 12 月第 1 版
印　　次　2020 年 12 月第 1 次印刷
书　　号　ISBN 978-7-5401-5062-4
定　　价　89.00 元

什么是美？何以谓美？人们为什么认定它美？

引发人产生美感能被人感受到美的，首先是能以视听接受的形象，包括自然的社会的和文学艺术的。凡能使人陆志舒畅、心神愉悦、精神焕发、增长活力者，人都会以为美，产生美感。在物质生产生活发展的同时，人们的精神生活需求、精神生活的资料、形式也在发展，不仅随着劳动生产实生活出现的情绪反映（叫喊、手舞足蹈发展如音乐舞蹈等艺术，用以为保有信息的文字书写也成了艺术。其所以成为艺术的原因，也是由于写成的文字符号有生动的形象效果，能使人感受到生命活力的美，能让人从中感受到难以言表却又确实存在的审美效果。但要今天人们为了更能很好地掌握这一艺术形，就一定要联系实际认真弄清这几个问题。

无论是对自然、社会和艺术，人们都是以有生机有活力，有生命感为美，自然景色生机勃勃，生意盎然，人以为美，社会活动、人与人沟通、生产生活，有声有色　　　　人以为美。在艺术中，语言生动，形象鲜明，以文字描述的人物也翔如生，人皆以为美。为什么？因为人有爱生命的本能，人类的一切活动，说到底都是为了生命的更充实美满的发展。所以鉴赏一每艺术有无艺术美，就看形象是否生动，有生命。

问津书理、特立独行的思想者
（代序）

言恭达

当我们站在新时代的起点上，蓦然回首改革开放四十年来的书学理论研究，陈方既先生是一位绕不开的人物。他探求书理，直面问题，辩证思维，立论有据，创立了书法生命美学理论。方既先生以哲学、美学、文艺学、社会学、心理学等渊博的学识修养观照书法历程，探索书法发展规律，用现代话语诠释古典书论，搭起中国书法由古典话语向现代话语转换的桥梁。他全方位、多角度、宽领域、深层次关于书法的论述说清了书法为什么是艺术、书法艺术为什么是美的精髓。论其地位和影响，无疑是当代书法理论研究领域中重要的开拓者和奠基人。

随着20世纪80年代书法热的兴起，书法创作实践和书学理论研究出现了许多新情况、新问题，特别是在西方现代艺术思潮的冲击下，产生了许多迷茫和困惑，亟待书学理论研究者以传统为基础，运用现代思维方式和研究方法进行剖析和阐述，以期对当代书法发展予以正确引导。陈方既先生以敏锐的时代意识，关注尘封已久的有价值的古典书论，使之"活化"，从而对推动当代书法艺术进程产生了积极的作用。

在浩如烟海的古代书学著作中，方既先生爬梳剔抉、精心梳理，参照自身的艺术实践经验，又充分借鉴西方现代艺术理论和当代书学研究成果，对书法艺术的现象和本质、对书法美的创造和欣赏以及书法的民族特性、时代特性，对书法艺术精神的形成和发展等重大理论问题进行了系统的思考，形成了独立的书学思想体系。如果说《书法艺术论》是陈方既先生书学思想的集中反映，是当代书学研究从对书法经典的解释到书法生命形象理论建构的转换，那么《书法技法意识》则是在回归艺术本原的基础上，论证书法技法的产生是由于中国传统哲学思想、民族文化精神、客观物质条件、自然规律应用、主体审美意识等多重因素的作用，落实技法的目的是为了创造生动书法艺术形象、展示人的本质力量。

书法艺术为什么只能产生于中国？世界上其他民族为何不能用他们的文字创造书法艺术？在寻求答案时，专著《中国书法精神》一书。该书以客观事实为据，对书法之所以成为艺术、字体之所以形成发展以及不同时代之所以有不同的审美需求等进行研究，以此把握书法艺术的文化内核：书法艺术的形成和发展，既源于民族要以文字保存语言信息的社会生活需要，又取决于当时所能利用的物质条件和技能，同时，还受制于现实生命形体构成规律而孕育的种种造型意识。书法作品的创作和欣赏，其中都体现着深厚的民族文化精神。汉字之所以形成如此体式，书写之所以有系列法度的讲求，抽象的书法形象之所以讲求神采，都昭示民族文化精

神对书法艺术形成和发展的影响。

书法何以产生？汉字书写何以成为艺术？书法之美究竟是什么？书法美的本源到底在哪里？书法的审美范畴、审美词汇从何而来？书法与现实究竟存在怎样的关系？……这些问题，归结起来就是书法美学问题。

陈方既先生认识到：美学精神是艺术标准确立的重要根基，是艺术理想建构的重要尺度，也是艺术情怀提升的重要滋养。他从林林总总、纷繁芜杂的书法美学现象中，从浩繁的古代书学及有关典籍中，从扑朔迷离、争奇比怪的书法现象中，抓住书法美学中的本质和核心问题，针对书法发展中各种矛盾、热点难点问题，深入剖析，直至找出所以然，做出令人信服的解答，答案尽在《书法创作中的美学问题》一书中。

在改革开放初期书法美学大讨论中，陈方既先生通过比较各种文艺现象，提出"书法是抽象的造型艺术"，为书法摆脱一时认识混乱的局面找到了清晰而准确的定义。从反驳"书法美是现实美的反映""书法美是现实形体美和动态美的反映"的观点入手，联系实际生活，联系艺术创作，开始了真正意义的书法美学研究。他认为：研究书法美学，首先必须弄清楚什么是书法美；要认识书法美得先认识艺术美；要认识艺术美，首先得认识美和美感。而没弄清"艺术美并不是现实美的反映"这一根本，是难以解释书法美学现象的。他从微观到宏观、从现象到本质剖析问题，把对书法美的认识还原到追问"美，是怎么一回事"的基点上，然后辨

析什么是艺术美，什么是书法艺术美，再深入论证书法与现实的关系。通过层层剥笋、环环相扣、步步为营、逐步推进的办法，洞幽烛微地引路探寻，得出的结论令人豁然开朗：美，不是客观事物的固有属性；艺术美不是客观现实美的反映；美，除了讲究感性形象和形式之外，还须具备更深层次的内蕴，这内蕴的根本在于显示人的本质力量的丰富性。方既先生明确指出：美与美感，是动物的人"人化"过程中同时产生的，互为因果、共同发展；美感活动是人类独有的建立在物质基础之上的精神文化现象；艺术美，是艺术家充分把握艺术创作规律、运用艺术技巧进行的艺术形象创造。

书法美，是对"写""字"这一书法艺术形式的充分利用，进行形象（意象）思维与形象（意象）创造，其创造过程的方方面面，显示出书家的功力、修养、情性、意趣、气格等"人的本质力量的丰富性"之美。

陈方既先生数十年来撰写了大量书学论文，散见于全国各地书法专业报刊，结集为《书事琐议》。大多数文章关注时代书坛热点，如书法创新、丑书现象、流行书风、碑帖之争、雅俗之论等。文章就事论事，观点鲜明，言之有物，通俗易懂。作者对书坛时弊的尖锐批评，让人们在反思中获取教益。

在我与方既先生拜面的交流中，一个十分强烈的印象是，这位智慧的长者，传递给后学的殷殷期待是：一个真正的书法艺术家，他的美学精神高度在于"融古为我"，其艺术经典性必然是时代的文化创造！对此，我常常在思考，今

天我们承传中华美学精神，关键是要善于在历史传统中寻找"经典"的基因，让这种基因在当代乃至未来传播它的精神"活"性，实现创造性转化、创造性发展，从而优化当代书法美学研究的土壤。

方既先生在九十二岁高龄时荣获中国书法兰亭奖终身成就奖，他曾以一首五言诗托物言志：窗前黄叶树，灯下白头人。宠辱身后事，眷眷笔中情。短短20个字，正是他真实人格魅力的写照。

在陈方既先生百年诞辰之际，河南美术出版社特意编纂整理其理论著作，以五卷本形式出版，可嘉可贺。我坚信，国运日渐昌盛，文艺代有传人。

2018年8月于抱云堂

目　录

古老而又具有现代特色的艺术形式

　　书法，是中华民族特有的一门艺术，是特有的民族哲学、美学精神孕育而成的一种古老而又具有现代特色的艺术形式。

　　长期以来，人们对书法的认识和审美，所注意的基本上是它的直观效果。即使讲所谓"神采""形质"，也还是就书写汉字的笔墨形象给人的直观感受说的。当北宋时期苏轼、黄庭坚等提出"书画当观韵"，即从观赏作品的具体形象上升到品味作品的内涵、作品透露的主体精神气息，这就将书法美的认识提升了一大步。这的确是前无古人的书法美学思想，不仅反映了观书者高出一般的见识，而且也更进一步揭示了书法作为一种艺术形式的特性，给日益成为自觉的艺术形式的书法明确了它需要做、应该做的艺术效果追求。

　　文字，作为表音表意符号，它不必也不能再现现实，在书写造型上强调再现性也没有审美效果上的意义。如果把书写仅仅当作一种技能来认识，再精熟的书写也只有手艺的意义。古人在其所处的历史条件下，确曾有过对手艺的赞美（如称"大字径丈，小字方寸千言"）。但在科技高度发展的今天，再精熟的手技都可能由科技手段取代。这是书法

发展到一定历史阶段后人们逐渐得到的认识。但是当人们发现：有一种书法，在技能之上，更有主体的并不平庸的精神修养、性情气格的展露。即它不只有自然万殊似是而非、似非而是的审美意味，其俨若神气骨肉血的效果，激起人基于生存本能迸发出的生命情结的共鸣。而且更有那基于修养和情性气格产生的、撼人心魄又难以言其情状的韵味，确实增强了书法深厚文化内涵的审美效果。人们回头再去审视那徒有技能的书法，就觉得它正如黄庭坚所称，存在着"病韵"所致的苍白、贫弱甚至粗俗。

书法的审美效果是在历史的实践中逐渐展现的，也是审美者基于其审美力发现、认识转而又向书法实践提出的。以"书卷气"为例，它不是一种由苏轼开始在书法中设计创造的固定的风格面目，而是作者的文化修养、精神气格、艺术意识、审美理想等总体融合于其笔下而自然流露的一种效果。人们感受并充分肯定它，分析它从何而来，认识到它不是单纯技能的产物，而是学识修养、精神气格的孕育，所以才有这一审美词语的产生。

这种气息虽然存在于苏轼书法中，可却是黄庭坚最先感识的。这一方面由于苏书确有一种为一般书家所没有的气度、风神，沉着痛快，圆劲有韵，也由于黄庭坚以其见识修养敏锐地感受到，而且充分认识到这种气息的审美价值和意义，所以才毫不含糊地称之曰"学问文章之气"，并十分推崇它。

人们事先不会想到书法还有什么气息之美，然而这种效

果的出现并得到充分的肯定，又是历史的必然。

回想文字书契出现后相当长一段时期，主要的书契者是书工笔吏，因为这时书契的基本任务是记事、保存信息。然而书契难成，是一种相当艰苦的劳动。直到简牍书写成为普遍的书法形式，统治阶级中的知识分子有了利用文字记录史实、积留知识、表达见闻、抒发情志的需要，这部分人就日渐取代书工笔吏成为书法的主体。总的来说：这一时期的书者是两部分人：一部分是文人士大夫，一部分是为当时的政治军事等（后来为宗教传播）服务的书工。文人士大夫既把书法作为记录见闻、沟通信息、著书立说的手段，也作为一种文化爱好抒情言志，书法也日益呈现出它的审美效果，既是文人士大夫的精神生活工具，又提升了自身的文化品位。虽然它还不可能脱离实用，却也成为以充实的精神文化为内涵，展露主体情志修养的艺术形式了，因此它必然为时代所需，必然被文化知识越来越丰富、精神修养越来越高尚的人所掌握。这种知识修养等必然孕化成相应的艺术效果从其笔下流露，并迟早被人认识。"书卷气"就是这种效果的代称。这种效果虽是北宋人指出并充分肯定的，但这决不能说只有宋人书中才有这种气息，前人书中就没有。应该说正是因为有了丰富的书法实践，从所书中深深感受到"流美者人也"的书家，其作品中就有了超乎技能之上、由主体文化修养、精神气格孕化出的这种气息。只是那时的书人们较多关心的只是"钟王笔法"等，未能从主体的文化修养、精神气格的表露上肯定它。

到了宋初，作为书法主体的仍然是文人士大夫，但在认识运用书法，重技法，讲求从晋唐传统中学习他们创造了那种精美书法的技法经验，却忽视了那许多精美的艺术得以创造的书者的精神修养、文化积累。苏、黄等深深感受到这一点，而且把这一现象作为时弊提出来，并从正面提出了"书画当观韵"、字要讲"学问文章之气"，指出"作字之法，识浅、见狭、学不足，三者终不能尽妙"。苏、黄关于书法美的这一认识，不仅端正了一般人对书法美的认识，而且促进了书者对书法作为艺术形式来把握应有的讲求。自是以后，不管一些具有书名的人实际上做得如何，讲求内涵，以有高雅的气息为美，确实成了一代一代有志于书者的共识了。

往事越千年，时代已进入到信息化的当今。科学技术高度发展，各种文学艺术都在以日新月异的面目争奇斗艳，使得我们不得不考虑：对古老的书法，在其实用性日益被取代后只能作为纯艺术形式存在时，该如何充分认识时代特点、充分认识书法之为艺术的根本，做充分符合时代审美需求的创造。

应该说，书法是世上各种艺术中一种最古老又极具现代特色的艺术形式。

说它古老，是因为它迄今仍是以原初的工具（毛笔）、原初的方式（写）、由原初书契发展而来的文字进行艺术创造。

环视世界，原初创造的一切艺术形式，比如音乐、舞蹈、绘画……，到后来都改变了原初的模样。虽然有些品

种，在发展到极为精致以后，又有返璞归真，重复原始的追求，但终究也不是原始的面目。

所以我说它是古老的。

但同时它又是最现代的，因为它充满现代特色。

作为现代造型艺术，与西方传统造型艺术比较，有一个明显的特点：传统造型艺术，以具象、以再现性为特征；现代造型艺术，以抽象、以表现性为特性。西方造型艺术，以寻求具象的反映现实为开端，力求形象的自然真实性。这种真实性走向极致后，又折转回头寻求抽象，以求通过抽象形象，表现难以具象表现的、现代人日益繁复的心理现实。为了寻求一种史所未有的艺术手段，西方人费了好大气力，走了许多弯路。后来是俄国画家康定斯基无意中从一件放倒的画面上受到了不似之象的启示，才使西方人悟到不是具象的抽象也可以引发人心理的共鸣，这就引出了以抽象画为代表的风靡世界的各种抽象艺术。

然而当这种抽象手法有了无任何限制的自由以后，所谓最有表现力的与最无所谓表现力的，心灵现实的表现与无任何事物表现意义之间，就无以区别了。一旦失去这种区别，就无从见得"人的本质力量丰富性"，人们就无从感受它的艺术美，就难以承认它是艺术了。

艺术创作的辩证法告诉人们：艺术效果的产生，往往在艺术形式的规定内，将艺术手段、方法在无所不用其极的把握中运用，它的效果、价值就在"极"点的恪守、"度"的掌握。人不敢者你敢，人不能者你能，这"敢"与"能"

的审美价值、意义，都在看似失去规则、法度，但又恰在规矩、法度的严守之中。

书法是人们运用文字的一种方法。在科学不发达时，只有以书写方式才能使一个个文字呈现。虽然最早的文字中，有一部分象形字确具自然之象，但当人们开始有对书法的感受和自觉的追求时，那美丑判断的根据就不是与自然之象相似的程度，而是挥写的技能和结体之间是否符合一般形体构成之规律了。它的美，只在书者能恪守文字规范、以挥写创造一个个抽象的却又俨如具象生命的生动形象。即有书法一开始，它的艺术形象创造就具有抽象的品性，而且发展到科学技术这样发达的今天，它的实用性已可被更先进有效的方式取代，它可以纯粹地作为一种艺术形式存在。然而，原来使它不期而然成为艺术的东西，今天仍然一点不能丢；能否让它变得更纯粹，抛去一些由于为实用而不能不恪守的东西？也不能。这是书法既古老又具有现代性的一个为别的艺术品种所不能具有的特点。其次，初有书契之时，人们不知寻求作品的个性面目，而作品的个性面目自然生成；人们有了艺术自觉，有了寻求个性面目的要求以后，几乎没有一个书家不深感个性面目的重要又觉其难求，几乎没有一个书家不为此苦恼。

苦恼归苦恼，却仍有难以计数的人以极大热情投身到此中来。可以说，全国各种文艺家协会的成员，哪一家也没有书协的成员多。

原因在哪里？

借抽象形象传达感受，表现心灵，仍然是时代艺术发展的一大特征。书法，作为一种艺术形式存在，对国人来说，它是够古老的了；但就世界范围的艺术来统观，它又有近于抽象造型艺术共同的特性而比其他抽象艺术的内涵和所需要的创造力更丰富、深刻。其不是之似、似而不是的审美效果中，蕴涵着由艺术家的精神、气格等赋予的韵味；而所书文辞的内容、字形体势的规定性，在传达书者的情志意兴上，又有了一定的指向性，从而使人们的感受不只因只有抽象而失之宽泛。而正是这样的规定性，使书者的性情修养、技能功力充分展示成为可能，使受众能有所感觉又不失之宽泛。

就是这样的文字，就是这样的书写，几千年前的古人这样写，几千年后的我们仍这样写。这条路被无数人走过，路已挤得很窄了。前人已有过的经验，今人不能不汲取，而前人的面目今人又不能重复……。这样，今后的书法，岂不是一条越走越窄、最后无处下脚的道路么？

不，事物的矛盾性也在这里。书法有深厚、隽永、深远无穷之味，使许多人愿意钻进来的根本原因就在这里。

现代人的精神需求，产生了具有现代特征的抽象造型艺术。讲求通过一种没有具象限定性的表现，传达自己由丰富的生活现实积蕴却难以直白的内心世界。书法，当初为实用而书，主体的情志意兴无意间从中流出，使之成为一种不期而至的艺术，而后人们总结经验，甚至作"池水尽墨"的实践，终于成为"不激不厉而风规自远"的艺术，因其能"达其情性，形其哀乐"，而为具有民族文化修养、感悟到民族

哲学、美学之奥妙的文人士大夫所钟情的艺术。这种形式的根本特点就在于：汉文字特性的哲学把握和书写中主体精神修养的流露倾注。在人们尚不知书法何以为艺术而一心为实用书契时，情志意兴与书力的自然结合，使它成了艺术。如今人知道它何以为艺术以后，努力充实修养，培育创作情志的同时，也努力磨炼书技，极力谋求二者的结合。时代人的书法自觉，正表现在既不把书法视为单一的技术，视前人的优秀作品为一种不可逾越的模式，只能如灯取影地学它，也不因为书法可"达其情性，形其哀乐"，而怠忽它作为一种艺术形式的基本特点。而是以充分的自觉将两个方面统一起来。这正表现出书法意识的现代性，而不在别的方面有什么"现代性"。

时代的特点，就在于人们在艺术创造中，也极力注意客观规律的恪守。

什么是现代特色？这种特色在书法上怎样表现出来？

从世界范围内的造型艺术看，都有从具象反映开始的历史（虽然当初是极为粗朴的）。在走完具象反映的历史阶段以后，就走向半抽象和彻底抽象。在西方，以抽象表现主体的心理现实时，更有多样的发展，如所谓热抽象、冷抽象。但是艺术创作的审美意义与价值，都只在作品得以产生、形象得以创造中所展示的"人的本质力量丰富性"，那些同是抽象形象，却使人无以感到其中"人的本质力量丰富性"者，人就不以为美了。艺术家不是都没意识到这一点，所以不少人在这里追求一阵以后，又转回去寻求那不仅不是抽

象，而是比以往的具象更具象的东西。这种追求被更多人重复，不久也不新鲜了。于是又出现了一种不再以什么形式面目给受众，只求使受众已形成的造型艺术意识有所突破的造型艺术意识……。今后还会有更多人们难以预想的变化，变到什么程度，谁也说不清楚。出现这种现象，有人把原因归结到时代发展太快。这是个原因，但今后的发展不更快吗？

造型艺术还怎么超想象地发展？我则以为根本原因在于西方造型艺术从一开始到今天的发展，走的是一条单轨的道路：在摄像机未能发明以前，努力做摄像机所作的工作；摄像机发明并成熟以后，彻底和这种造型艺术意识告别；最后，时代的造型艺术要和传统的造型艺术观念告别。从一个极端走到另一个极端，又从另一个极端跳到一个"无端"——这就是现代的西方造型艺术。

从照像紧跟绘画所能达到的效果学习看，造型艺术寻求自然真实肯定不会再有前途；抽象到形、色、语言运用全无所限定，既未必真有心理现实表现的意义，也不再是"人的本质力量丰富性"的现实，而无所谓审美意义与效果。从这一意义说，当代西方造型艺术，实际是在现代意识笼罩下走在一条既不能不走、又确不知其审美意义与价值何在的道路上。

我们的书法呢？

从汉字创造开始，就有了据何给文字造型的实践。即使是象形字，人们也是以"近取诸身，远取诸物"积淀、感悟的形体结构意识，通过书写为之赋形的。这就使这种分明只在表音表意的文字，既是抽象的（有从万殊抽取出的形质意

态、运动规律的运用），又有不是具象又俨若具象意态的讲求。而书写的文字，又是可以由书者充分利用来表露思想意志和心声的。在长期的历史发展中，这些根本点没有变，而且积累了越来越丰富的经验，获得了极为深厚、又难以确切语言直接表达的审美效果。古人称之曰"意""韵"，今人也不能改变它。这不是我们保守，任何发达国家，在逐渐认识感受到书法艺术之美以后，都不能不服膺它：世上还没有哪一种艺术如此"简单"而内涵如此深厚隽永。这不是说过去，而是说现在，说当今。仅此一点，就说明书法是一种既能传达时代人的心灵又能为时代审美需要所接受的艺术。

书法发展到今天，与历史上有所不同的仅仅是它不再为实用而存在。作为艺术形式来运用，进行创作的条件一点都没有变。这说明什么呢？一、说明作为艺术构成的条件虽然简单，却一点也不能缺少，一点都不能随意更易；二、你可以有时代的、基于个人精神感受的创造，可是传统的成功的艺术经验却不过时，仍可以充实你的技能功力。相反你如果没有这种充实，就不可能有时代的创造。

有人确曾怀疑过：东西方各种各样的艺术形式都发生了以往不能想象的变化，一些不能变化的品种也确实淘汰了。书法却一点都没有变，这是不是时代的书家太保守，传统包袱背得太重，想变变不了？

既然别人保守了，你自己就该不保守，自己就该用创新的实际成果说话。你为什么不行动呢？

其实，在西方现代文艺形态及各种思潮的冲击下，早在

20世纪晚期，各种各样的创新之作早已出现。既是现代人，又是在别种现代艺术形态的启示下，受各种现代文艺思潮的影响下创造的，当然是很现代的。只是它们都没有成为人们认可的艺术。

为什么人们不认可呢？

无论人们是否能以高度的理性认识来说清这个问题，事实是书法之为艺术形式，它是在民族文化精神、民族哲学、美学思想的哺育下形成发展的。从文字的创造开始到出现书契工具的利用、书契方法的讲求，都保持着具象与抽象、物质与精神、内涵与表现、实用与审美等矛盾的辩证统一。有了这个很好的根基，就使它能伴随着历史的需要发展。这发展也是有特点的：人们没有想着要发展它，它自有发展（如各种字体自然形成发展了）；在人们认识到是一种无任何其他可以取代的艺术形式后，自觉总结经验，力求有更多艺术性的创造，可是既不能增加它什么，也不能减少它什么，更不能改变它什么。但是与西方所有标榜现代意识的艺术比较，其对现代人的精神修养的表现，不存在任何障碍。甚至可以说：其形体的具体性与精神表达的抽象性，正具有时代特色。时代人仍可以"达其情性，形其哀乐"，关键只在你有无相应的修养与技能（不讲求扎实的修养与功力，不是现代艺术家的特点，而只是沉不下心来做功夫却又侈谈创新者的喧闹）。所以我们不能不承认它是既古老又具有现代特色的艺术形式。

抽象的书法形象何以会有生命

书法，最初只是使文字得到利用的手段。汉文字，除了少部分象形（其实即使最初很象形的字，以后也不象形了），大部分都是无现实形象之据的抽象，说到底，不过是代表一定音、义的符号。我们是在做数字计算题，一字字、一行行写下来，或者是在抄写英文，一页页抄下去，都会有或工整、或潦草的效果，也会使人觉得好看不好看。但仅此而已，没有人承认它是艺术，也没有人会认为这些数字、这些英文字母是可以作为艺术形象创造的基础，写好了就可成为艺术。汉文字的书写却大有不同。文字本是为实用而创造，人们原也只为实用而书写，可是就在这各种各样的书写中，不期而然产生出艺术效果。到后来，书写干脆成为一种艺术形式。

为什么？

我的回答是：关键在于，不知不觉中，这书写所成的，已不仅仅是可识之文字符号，而且成了给人以美感的有生命的艺术形象。一切艺术，都在创造活生生的、有鲜明个性的生命形象。书法形象虽然是抽象的，但是它有生命意味；就因为有生命意味，所以也成为艺术。

抽象的点画结构，为什么会成为有生命意味的形象呢？

首先是这种文字不同于一切拼音文字。一个个拼音符号，只是按语音次序拼合，别无结构讲求。汉字作为一个个的形体，结构既有其复杂多样性，又讲求整体的完整性（这种复杂多样性，曾使电脑中的汉字使用感到极大的困难）。即使随实用需要发展出草书、狂草，似乎使其失去了单个结字原来的内部结构，然而由于它要保证单字的可识性，在为求快速几乎使笔笔相连的情况下，也仍然具有形体结构组合的丰富多样，而书写的运动效果则更鲜明；即无论在何种情况下，汉文字的书写都讲求两个基本特点：一、笔画挥写讲求运动之势感；二、形体构成的丰富多样。这就使通过书写将文字创造成有生命意味之象成为可能。书契是契合宇宙万殊的存在运动规律的，即使在极不自觉的情况下，人们也是以契合宇宙自然存在运动规律进行书写，赋予点画以俨如筋骨血肉和力的运动之势，本具有整体性的形体结构的文字，这时候便获得了活生生的生命。

生命是什么？生命形象的基本特征是什么？在人们的意识里，生命最基本的不就是筋、骨、血、肉，有整体的合乎形体结构规律的躯体，有生命之躯的形质、神采？

现在，这抽象的基于其基本构成特点的文字符号，经有功力、有情有性、有运动节律的书写，获得了俨如生命的形质、神采、个性风格面目等等，怎么不是具有生命之象？具有爱生活、爱生命的本能的人，怎么不以之为美呢？

古人恰恰不是从理论上先认识到这个原理以后，才有这

种把握的。恰恰相反，古人是通过直观，感受到自己实际已创造出这样的效果，并从实际效果上获得了感受，才有这样的表述的。也正由于这一点，古人有下意识感受并在书写实践中有实际的追求已经很久了。而充分的理性认识和表述，却在很长时间以后。

传为蔡邕的《九势》中，就有"藏头护尾，力在字中"的表述，还说"下笔用力"还可以产生"丽"如"肌肤"的效果。传为卫铄所撰《笔阵图》中，也有"善笔力者多骨，不善笔力者多肉"的表述。

王僧虔《论书》对书法之美提出"天然"与"工夫"两个概念。"工夫"自是指笔下用技的能力，"天然"指什么？分明是人使然之事，何以讲求"天然"的效果？其《又论书》中有"伯玉得其筋，巨山得其骨"之说，《笔意赞》不仅讲"骨丰肉润，入妙通灵"，更提出"书之妙道，神采为上，形质次之"。抽象的点画结构，何以言"形质"？更何以言"神采"——分明实际感受到书法形象确已存在个性生命了。

这种状况，在南朝梁书画家袁昂的《古今书评》中表现得最为突出。且看下面几节书评：

王右军书如谢家子弟，纵复不端正者，爽爽有一种风气。

王子敬书如河洛间少年，虽皆充悦，而举体沓拖，殊不可耐。

羊欣书如大家婢为夫人，虽处其位，而举止羞涩，终不

似真。

……

这分明是不知不觉把书法当做一个个有生命活力、有个性的人来观照了。只是此时人们仍然不是出自自觉的生命意识的观照，也就是说，古人虽然经常以筋骨讲对点线的书写要求，但是古人实际上对书法形象已早有整体的感受，赞形象之生动，如卫恒《四体书势》就是讲对不同字体的审美联想，仿佛是这种字体就有这种审美效果。

这里透露出一个很重要的信息：书法之所以可能有生命意味的形象创造，首先是由于开始造出的和以后随时代条件变化成的各体文字，每一个都有生动的生命意味的涵蕴。（即古人依六法造出的字，实际是按自然万殊、特别是按人和动物的形体结构和活动基本规律赋形的。李阳冰《论篆》所讲的那种种，张怀瓘《书议》中所称的"囊括万殊，裁成一相"，所表述的正是这一意思。书者在书写中，以现实中积淀的生命形象意识，按照文字笔画结构进行挥写，虽无自觉，却也出现了生命形象的创造。

但是，从在潜意识的驱动下不自觉地体现生命意态的书写，到人们对之作生命形象观照，却经历了漫长的岁月。自南北朝以后，唐人张怀瓘、李阳冰等人对书法形象虽已有那样确切而生动的表述，也还没有把这些作为书写要求向书写者提出来，即这种种生命意味还不是作为书写要求提出的。

直到北宋，苏轼才把这些作为书写的最基本的要求，有了最朴实、最直接、最明确的表述："书必有神、气、骨、肉、血，五者阙一，不为成书也。"[1]

有了汉文字结构的基础，有了书写的筋骨血肉的形象追求，抽象的点画结体不能不成为有生命的形象创造。

[1] 苏轼《论书》

汉字书写
何以会产生审美效果（一）

大家都知道：只要有书契，就有书契的好坏、妍丑；好的、妍的，就是书法艺术。

但是世上有哪个国家和民族，像汉民族这样，将它们在历史上为实用所作之书，在实用性消失以后，作为纯粹的艺术，让一代代的后来人观赏它，从中汲取进行艺术创造的营养？世上又有哪个国家和民族，在文字尚未脱离实用的时期，就以它们用作艺术创作，供人欣赏？更有哪个国家和民族，在其民族文字书写的信息功能被现代信息工具、方式取代以后，能够将文字书写发展为一种纯粹的艺术形式？

能这样做的而且做得很好的，只有汉民族。这不是任何外力驱使它，而是它不期而然有这种不以人的意志为转移的发展。谁能说书法艺术不是汉字书写所独有？

用生动的事实驳倒对方的怀疑并不难，但是从正面说清楚为什么独汉文字的书写能不期而然发展为艺术形式，科学地、令人信服地予以说明，却不是那么容易。

但这个问题很有现实意义，因为创新是当今艺术创作的主题。一切艺术，如果没有新的创造，就难以为时代审美需求认可，而创新违背了一定艺术形式之为艺术的规律，又失

17

去了创新的意义与价值。也就是说创新也只能是在一条既不同于故旧程式、又不失一定艺术本质特征的夹道中的行动。作为书法艺术，需要把握其何以能成为艺术的根本，所以认识汉文字书写能成为艺术，和其他文字书写不能成为艺术的根本道理，有现实意义。

从哪里着手琢磨这个问题？

当然得从一切文字书写要把握的基本点入手。一切文字书写，无非是把握两件事：一、由点而线作出点画；二、以点画结构文字。书写有工具、方法问题，但工具、方法不决定书写能否成为艺术。汉文字用任何工具、方法书写都能成为艺术，非汉文字以任何工具方法书写都不能产生艺术。但是，由点而线构成的文字，在产生艺术效果、形成艺术形式上，却大有不同：即前面的事实已表明，汉字书写可能成为艺术，别的文字不能，甚至别的民族仿汉字造出的文字可以记录他们的语言，却也不能用以创造汉字书写般的艺术效果。

汉字是产生书法的根本——经过多方比较后，我认识到这一点。

和其他文字比较，汉字有什么基本特点使其产生艺术效果成为可能？别的一切文字，仅仅是因为缺少了这种基本特点，所以不可能产生书法艺术吗？

许多古老民族的文字创造，都曾有过以图画表意的历史阶段，从一定意义上说，有些很像后来的情景画，只表明意思，没有语言的确音、确意。真正能表明语音语义的，是后来以字母拼音组合的文字。字母只有符号的意义，符号拼合

只是按发音次序排列，虽然每一个词的拼合有固定的形式，但也仅仅是符号的依序排列，不需要也不能有别的组合。

汉民族有单音词组成语言的特征。汉字就是按照单音、以象形为基础，一个字一个字创造的，一个字就是一个独立的形体。这就使人一开始就形成了"一个个字是一个个形象"的文字意识，以后依会意、形声等法造出的字，也仍是一个个的有某种完整性的形象意味，人们写一个个的字，就是在进行一个个俨有独立形体感的形象创造。它们与现实诸象比照，似又不是，不是又似，在表达语意时，将它们排列起来，也仍然是一个个独立的"若飞若动，若起若卧……"的形体。再加上书写挥运，那本只为结字画出的点画，显现出明显的运动之势。这既是书者心律的反映，又契合了宇宙万殊的存在运动规律，文字经书写完成，书写的点画运动，使文字之象"活"起来，使不是之似的形象获得了生命。基于一种热爱生命的本能，人们感受到这种文字、这种书写效果（书写越成熟，这种效果越明显）的美，便有了更自觉的追求，因而它不能不发展为一种艺术形式。

抓住这一点，我认为我是找到了汉字的书写之所以不期而然发展成为艺术的根本原因了。

不过问题还不止此，民族特有的书写工具和材料如笔、墨、纸等及其使用方法等又帮了大忙。苏轼所称的"书必有神、气、骨、肉、血"，如果没有这些工具材料的运用，这种全面的生命形质效果也是不可想象的。

这样的认识还没有完，还有更根本的东西，即特定的历

史环境形成的民族文化传统及其所产生的美学精神、艺术思想，更是书法的艺术追求有已然的发展的根据。

但是我还必须回答，失去了单个独立之体的完整性的草书，为什么也是艺术形式？

回答是：正是单个独立的形体结构唤起了人们的生命形体意识，使挥写者更有生命律动的自觉，笔笔相连的草书似乎破坏了每个字的完整，实际上，随势而运、或续或断的点画，更显示了整体的生命活力。这时，不是每一个字给人们的生命感，而是书写的整体显示生命了。

人们或问：为什么其他民族仿汉字创造的文字，不能随实用发展为艺术，也不能成为独立的艺术形式？

我注意了这些文字（如日本的假名文字和朝鲜文字），他们或只取了汉字的部件，或只作窗格式的组合，或仍只是拼音文字，只不过仿汉字方块的形作了他们的组装，不是循古人造字之法自然形成之体，即它们不是随历史的演变，人们怀着不自觉的生命形象意识，使每个字都成为一种具有自然形态和内蕴的形象。其他民族借汉文字作其文字创造的，从根本上说，都缺少这一点。因此，书写技能再好，能使笔画写得有汉字笔画意味，但从总体说，也不能使整个书写成为俨如生命形象的艺术。

汉字书写
何以会产生审美效果（二）

本只为保存思想语言信息而产生的文字书写，竟然出现了美妙的审美效果。在书法已成为自觉的艺术创作形式以后，人们居然还未能注意从理论上说明它之所以成为艺术，之所以具有审美效果、意义与价值的道理。以往不认识这个道理没有关系，因为文字、书法原本只为实用而形成发展，实用需要它做什么，它就做什么，即使发现它有审美效果，引起书者做这种效果的追求，也是以实用为前提的。如今书法的实用性日益被更为有效的信息手段所取代，书法基本上已成为专供审美的艺术形式。为了运用它进行充分的艺术创造，科学地认识书法何以能成为艺术，找到其得以成为艺术的根本道理，以利做更有效的书法追求，就很有必要了。

一

艺术之所以给人美感，不在其所反映的对象、表现的事物美不美，有无艺术性，而在于艺术家能否充分运用一定的艺术形式，创造出鲜明生动、有个性面目、有生命活力的艺术形象。书法能否成为艺术，也取决于这一点。所谓书法艺术，就

是通过汉文字书写创造出有鲜明个性、有生命活力的书法形象。书法作为艺术，确有许多讲求，但一切讲求都服从这一点。

世上所有开化的民族都有他们自创的文字，或参照别民族文字创造的文字，有文字的书写，只是他们的书写都未能成为艺术形式。不是他们不肯，也不是别人不让，而是那些文字书写产生不了耐人品赏的效果。我曾以我们的笔墨工具进行拉丁、阿拉伯等文字的书写，我还请几位颇有书法素养的书家对这些文字进行书写，都写不出生动的书法形象来；我还查找过鲁迅先生的手稿，其以汉字书写者，都有很好的审美效果，然而偶尔夹在汉字中的外文，却没有书法形象之美。此时，我还反问自己是不是有本民族文字书写的偏见？反复琢磨后，认定不是。别的民族何曾将所书文字像我们这样捧在手上、悬于壁上反复观赏的呢？我还想到除传统的方块字以外，我们还有两种文字：一是20世纪20年代创造的、至今在辞书里还可以见到的"注音字母"，是借汉字正书的部件创造的，可以由上而下或由左至右拼合，但没有汉字书写的艺术效果；一是现今的汉语拼音字母，是借拉丁文字母创造的，以拉丁文书写方式拼写，人们也不能以书法的素养书写它以取得类似汉字书法韵味的审美效果。即二者都不能用来作为书法艺术创作。这说明只有汉文字才是书法艺术形象创造的基础。不以汉文字，纵有才能、功力、修养的书家，也无以创造美妙的书法艺术。书法之能否成为艺术，不在是否有文字书写，而在能否通过汉文字书写的运笔、结体创造出具有艺术感染力的形象。

为什么只有汉文字书写，才可能产生书法艺术？

首先是汉文字有一个为别的文字所不具有的特点：汉文字既不是摹拟自然的图画，也不是任何人随心所出的抽象符号，它是"本乎天地之心"[1]、得乎自然之理而以象形、会意诸法所作的造型，它据汉语的单音单词构成一个个具有独立完整性的形体。

从外观形式看，汉民族语言为单音词组合，可根据每个音节造出独立完整的文字。这种语言，即使后来发展出许多复音词，也仍然是由单音字组合。单个独立汉字的书写，书写者可以像对待一件完整的制品一样，根据自己"近取诸身，远取诸物"所自然形成的形体意识、形式感，寻求形体的完整、完美。先民积淀的形体意识、形式感，使文字在一代一代人的书写中，既保持了基本结构的稳定性，又随书写的物质条件、书写方式方法调整笔画、结构，使前人在书写实践中取得的好的效果得以保存，后来的书写者又能在继承前人的基础上发挥创造性，使文字体势更完美。

而从内涵说，汉文字虽然是根据以象形为基础的"六法"创造，每一个字的形体构成，充分体现了人们感悟的自然万殊形体构成之理。

人们在鸟兽蹄远之迹可相别异的启发下，想到了造字，但是人没有先验的文字赋形意识，所以文字创造从象形开始是必然的。有了象形字做基础，再造其他的字就有了参照，因此以会意、形声等造出的字就随语言的实际发展起来。但是自然

[1] 孙过庭《书谱》，意思是本乎客观存在的自然规律。

万殊，形体各异，无论是以象形或以它法所造之字，必然有大小、繁简的不同，必然有横竖、长短甚至难言其状的参差。不过尽管如此，它们却不乏单个独立的完整性，这是单音词构成的语言决定的，又是自然界各种独立完整的生命形体使人形成相应的形体意识在造字上的反映。这一点很重要，那许多会意的、形声的、以一些部件组成的字，也因这一意识的作用而有了整体的完整性。有单个独立的完整性，不一定就是生命之体，但在人们的直观里，有生命的形象，却是以完整独立的形体存在为特征的。以字母拼合的别种文字，它们只是有序地排列成一个个或长或短没有形体的统一性、没有组合上俨如有机之体的复杂性和完整性的事物。而汉文字在用以表达思想语言时，却一个个以形体的统一性，有行、有列地按语序安排出来。字形过于参差的，可作适当调整。所谓"调整"，实际就是按书契者心理上的那由自然万殊显示出来的对称平衡、不对称平衡、对比调和、变化统一等形体结构规律将它们统一起来。于是那一个个原本或直长或扁横的象形字，那原本不是象形且结构杂乱的会意、形声字等，都有了合乎形体结构规律的完整性。

单字具有了形体结构的整体性，不等于就成为有生命意味的形体有了生命意蕴，然而整体性却是任何生命形体必备的，这是一；其次在给一个个文字形体求完整的同时，其内部结构，也显示出万殊结构规律的多样丰富，因此可以说这据单音语言创造的具有形体整体性的文字，为以书写创造出具有生命活力的形象打下了很好的基础。由点而线、具有运动节律的书

写，使原本具有生命形体意味的汉文字活起来，原只借以表达音意、传达思想语言的文字，这时竟成了有生命意味的形象。它给人们以美感，人们总结产生这种效果的经验，自觉寻求这种效果，如挥写上寻求运动的力度和势感，结字上也有了使形态更具生命形体意味的追求。随着实用需要的发展，书写工具器材的改进，书写技术方法的总结，文字先后形成了如大小篆、古今隶、章今草乃至正、行诸体。体势变了，笔画变了，写法变了，但是有一点始终保持着，而且越来越明确、越强烈，这就是充分运用书写手段，借文字的基本结构，创造出具有生动的姿态、具有力的运动节律、具有肌体意味的笔画，创造有生命的形象。

或有问：汉文字并非只有单个独立的篆、隶、真楷，还有草书与狂草。它们也是书法的艺术形式。

我不是说只有一个个独立的方块字才可以成为书法艺术创作的基础，而是说以六法形成的方块字，在历史的形成过程中，有了极为复杂多样的俨如生命结构的体势，为创造如同万殊之丰富多样的形象提供了条件。其在实用中发展成的草书正是以它为基础，既不失可识性，又有更多姿多态的变化。这一点是世上任何别的文字都不可能有的，其他民族借汉字部件来造文字也不可能。

二

人没有先验的造字要求，也没有先验的文字赋形意识。

人能将在时间流程中出现的语言变成以二维空间保存的文字形式，是一项伟大的发明。人在长期的生产生活实践中，不知不觉地"近取诸身，远取诸物"，不仅获得了对客观世界存在的各种形态的感识，而且还从不同形体构成中抽取出它们的构成规律。人们之所以能进行文字创造，表明人已有了以不同的形式结构表达一定音意的意识。这意识包括两个层面：一是自然万殊在人脑际里留下的各种不同的形体。二是各种事物的不同形、质、意、态和体现一定形、质、意、态的规律。比如说男、女、老、少、犬、马、牛、羊，形状各异，然而它们都以筋、骨、血、肉、气息成为生命，都以平衡对称的形式呈现形态，它们都有生存的本能，都生存于不停息的运动中，运动使它们平衡对称的身体结构在失去平衡对称时，随即以适当的形式姿态予以调整，以取得不对称的平衡。事实表明：没有平衡对称，便没有各种动物的基本形体；没有以前者为基础的不对称平衡，也没有万象的生命运动。这是宇宙自然的生命存在运动规律。没有这一规律，不成为宇宙自然。

这一规律被人感悟后充分反映到文字创造和书法中来。没有这一规律的感悟、运用，便没有汉文字创造，也产生不了书法艺术。

得天地自然存在运动之理，悟宇宙万殊呈形取势之道，从无意识地积淀、抽取到逐渐自觉地把握运用，便有了我们民族特有的文字和书法呈形取势的讲求。那象形字的书写，似乎就该和作画一样，要抓住所象者的形体特征，否则就失

去了象形字的意义。

事实却完全不是这样，这样的文字书写，和其他非象形文字书写一样，成为文字以后，就不再求自然形象的真实，而只求超以象外的生命构成之理的把握，因而才具有了虽基于象形却不求象自然之形的形态；那非象形的、以它法所造之字，其点画结构也体现出自然万殊形体构成的基本精神，从而获得了既多样又统一的体势。与世上一切按语音拼合的文字和以基本符号组合的文字比较，汉文字有一个根本不同点，即它们一个个经多少代人苦心经营、反复琢磨，已成为具有整体有机性的结构，其中有着或似自然之象、或如社会之景，种种有生机、有生命形态的意趣。文字得"六法"而造，形体之意味则随势而成，书写则更使其有了俨若自然生成的生命形体、俨若社会生活的情景者（如结字中讲"朝揖""管领""承载"等等）。而且当书者感受到这种种意味以后，更在书写中自觉把握它，从而有了书法形象的生动。在根本不谙汉文字成形取势之理的人们眼里，汉字也许和其他文字一样，只是一种符号结构。学习这种文字书写，只不过是学写另一种造型的文字符号；希望得到的审美效果，也无非是书写精熟，而不知有其他。然而在我们民族眼里，抽象的点画结构中，却深蕴着由宇宙自然规律制约的、由民族的古老文化孕育的精神，它激发着、导引着书者借抽象的汉文字构架，借感悟自宇宙万殊存在运动之理的点画挥写，去创造一种永恒的生命。

三

能使汉字成为艺术的是书契。没有书契，任何其他手段方法也不能使汉文字成为艺术。书契是书法得以产生艺术的根本。汉字的书契，不仅实现了以文字保存思想语言信息，而且是在创造一种特殊的造型艺术。

书法，由点而线的运动。受主体心理节律的制约，与宇宙万殊存在运动同理，得心应手的运动，是主体的宇宙意识的表露、是宇宙情结的抒发。

不过，最早的时候，人们认识到的书写，就只是运用工具道出点线以及结构文字，除此，人们不知道书法还有什么别的意义。

但是在我们民族古老的文化意识里，宇宙万殊，就是生生不息的存在运动。由点而线的书写，具有与宇宙万殊存在运动的同一性，书写也具有了宇宙生命运动的意味。挥写，就是将这种意味化为书法艺术的内涵。书写的有节律的挥运，自觉也好，不自觉也好，契合了宇宙万殊的存在运动；书写所构成的形象，便成为有生命的艺术形象。说得更形象些，点意味着存在，由点而线意味着存在的运动。由点而线按文字结构的位移，便使书写获得了与宇宙万殊存在运动根本规律相一致的内蕴，分明是抽象的点画结构，却因此获得了生命。抽象的点画挥写，实际就是书者既执着又往往不自觉的生命形象创造。

一个个的汉字，是人们按语音、以"六法"、依据从自然万殊感悟到的形体结构规律所做的创造。书法则是借汉文字以自然万殊存在运动之理的点线挥动创造的生命形象。它是抽象的点画结构，即使原初基于自然真实所造的象形字，也和其他非象形文字一样，由于契合了宇宙生命的存在运动、结体成形之理，所以都获得了为作者所感悟的、由宇宙自然孕育的生命。

或许有人要提出这样的怀疑：世上其他文字的书写，谁不是由点而线的运动？为什么它们不能由此成为有生命的形象？

是的。问题在于这种由点而线的挥运，如果不能与一个个具有生命形体感的文字形象结合，它就仅仅是一种有节律的点线运动。富有力度的、有节律的点线运动，只有与具有形体完整感的文字形象相结合，这书写才升华为有生命的书法形象创造。

这是因为一方面，没有生命形体情味的文字，不能用来创造书法艺术形象；另一方面，文字纵有生命形体情味，没有有节律、有精神力推动的挥运，也不能使有生命活力的形象产生。书法形象的生命，是艺术家遵循自然之理、以宇宙生命情意、以民族特有的文化精神赋予的。

四

书写非常讲求技法。

书法技法首先是为实现书写而用，以后逐渐为追求审美

效果而用。然而从历史留下的书迹看，似乎从来没有只为实用而无视审美或只为审美而不顾实用的。即事实上从来的书契都是二者的统一。这也正是书法的信息保存功能被更为有效的手段方法取代以后能自然成为艺术形式的原因。历代的技法就讲求充分体现出这一点，以历史上留传下来最早讲技法的蔡邕的一篇《九势》为例，就足以证明。

从"凡落笔结字，上皆覆下，下以承上"开始，直到"横鳞竖勒之规"为止，没有一种讲求不是为保证书写的审美效果。传为欧阳询的《八诀》，讲正书笔画的写法，既是保证实用文字的体势，也是保证这种体势的审美效果。

为什么书写有这样的技法要求？这样的技法要求是个人的主观规定，还是基于什么客观存在的原理？

《九势》中的第一势（即上举的"凡落笔结字"那一段），讲的是结字原则。虽不全面，却也反映出人们观照抽象的文字结构时的心理习惯：一个字要注意结构的整体稳定性。由若干部件组成的字，上部分有覆盖下部分之势者，务必将下部分盖得稳妥；上部分若被下部分承载者，下部分则要将上部分稳妥承载。以下面几个字为例，如果不是现在这个样子，而是如下图的样子就不舒服，虽然并不妨碍人们从其形体结构认识它的音意。这些字，虽然都不是根据任何现实之象创造，但人们却是以平日所感受的结构稳妥的意态观照它们的。违反这个习惯，不是使文字不可识，而是使人觉得违背了结体之"势"，不美了。"形势递相映带，无使势背"，这就是理由。

寂寥复荣思盖墅炎

有客观存在的标准结构之势么？没有。谁也做不出这个规定。但是，一把挡雨的伞遮不住身躯不行，洗脚盆里装不下一头牛，人既不能顶着碓窝做戏，也不能担着八百斤的担子走路，大人的头上不能戴小儿的帽子，小儿也不能穿上尺长的朝靴。自然万象，包括生产生活方方面面显示出的常式、常理，积淀为人对文字书法形体的观照意识。抽象的结体，人们却是以自然万象、现实生产生活之常式常理观照的。而这一些，任何其他文字书写是不讲的，这就是根本性的区别。

《八诀》讲了真书笔画的书写要求。从文字表音表意讲，只要求点画结构不错，可是书写中，笔画造型取势却有这许多讲求。为什么？

原因就在于：书写不只在写出文字，更在点画结构之体具有符合人的审美心理的意态；点画结构之体，俨如有情有性、有势有态的事事物物。意态生动，人即以为美，没有意态或意态不生动（如一般拼音符号机械地依次排列），人就不以为美。

技法为此而用，这样运用就被认为合理。能得心应手的运用，显示出书者的才能、见识、功力、修养，就具有了审美意义与效果。

"●如高峰坠石"。为什么要如此？因为如"石"则坚实劲健，"如高峰坠石"则有力的运动势，有强烈的运动

感，为创造有生命意味之象所必需。

"一如千里阵云"。为什么要如此？写于纸帛上的一横，有限的长度讲求无限的舒展开张之势，如是则有生命活力。

"丨如万岁枯藤"。为什么有如此要求？因为千万年枯老之藤，坚韧结实。笔画如此，用以结字，必使书法形象坚劲有力。

这一系列技法要求，都不是出于实用而是基于审美需要提出来的，是从创造生动有活力的形象要求提出来的。不抓住这一点，许许多多技法要求就不可理解，也分不清前人提出的技法要求哪些是正确的、必要的，哪些不是，就可能出现学习技法中的教条主义，或者把正确的技法要求作了错误的理解，不能很好地把握和正确地运用，不能产生具有审美效果的形象。

技法的运用，受书者情性、才识、功力、修养等的制约，在书法形象构成的诸层面，书者的性情、才识、功力、修养等都会表露出来，无可掩饰，也不可伪托。优秀的书者表露得越充分，其书法则愈是美的。

书法的艺术性表现在书法形象上，见于形象创造中上述种种的表现。换言之，使书法产生艺术性成为具有审美效果的艺术者，是可以直观的形质，而本质上则是形质得以产生的、从文字创造中就已深蕴于其间的精神内涵和书者把握这种内涵、进行这种创造的性情、才识、功力、修养……

感悟自然万殊存在运动的形、质、意、理，将它们寓

于文字创造，结合历史的实用需要，以可能利用的物质材料进行书写，并充分体现于书法形象的创造。这一切都是只有我们民族先辈才有的行径。人们从这一现实看到了自己的本质力量，受到激励和鼓舞而获得了精神上的满足，这就是书法之所以为艺术、之所以为人所美的根本。即人所以要欣赏的，所以为美的，是借书法这一形式表现出来的大写的"人"的精神和本质力量，而不是与这一根本点全不相干而孤立存在的什么运笔美、结体美、谋篇美、形质美、神采美……。一切离开了书法艺术创造中的人的精神和本质力量而言书法有什么自在的、或反映自现实的这个美、那个美，都是不符实际的呓语。

五

书法艺术的创造，就只在汉文字的书契中，也就是说其可寻求艺术创作的天地就只有这么大。在其为实用需要而发展的历史阶段，其艺术效果是这样产生；在其日渐成为专门的艺术形式时，其艺术性也只能这么寻求。为实用而书，是以这种文字、这种字体、这样的工具材料、方式方法。它的创作空间，既不能由人随意扩大（如所谓的"在书法以外的领域开拓"），也不能由人随意缩小（如认为只能以多大篇幅、以何种风格作书，否则"不能体现时代精神"）。

无论是为实用还是为艺术创作，只要不强行规定书写体势、风格，都不会妨碍其艺术效果产生。历史事实已充分证

明这一点。今天我们以高度的艺术创作自觉学习书法，提高书法修养，仍不能不以历史上在实用中产生的各样书法为营养，就充分说明这一点。

反之，即使人们有了书法艺术创作的自觉，如果不识书法之为艺术的根本，背离书法艺术规律而强行"创新"时，则可能只是一种反艺术的胡闹。

历史上确曾经有过这类的事。以为王羲之书"尽善尽美"，便要求所有学书的人都来如灯取影地学其面目，以致造成书法面目的单一。

有人看到所有学书者都是由粗疏走向精熟的，便以为精熟有绝对的美，便一味寻求精熟，最后出现难以摆脱的俗熟与油滑。

有人听说"学书者始由不工求工，继由工求不工，不工者，工之极也"，便以为"不工"是书法的最高境界，便力求"不工"。为求"不工"，便千方百计故托丑怪。于是你也寻丑，我也托怪，很快在全国范围内形成一种相互争丑的流行书风。

所有这些都说明：当书人全然不知有艺术创造时，可能创造出极为优美的艺术。反而在有了书法创作的主观要求以后，如果没有艺术规律的正确认识、把握，把片面的感觉经验和主观见识当成艺术规律，反会对书法艺术创作造成消极影响。

这就为我们提出了一个很现实的问题：书法越成为自觉的艺术形式，越要历史地、具体地、全面深刻地认识书法何

以才可能成为艺术。

关键不在我们是否有良好的主观愿望，而在我们能否实实在在将良好的主观愿望与科学的客观规律很好地结合起来。

在书法随实用需要发展的历史阶段，可以完全不考虑这类问题。甚至为了实用，不考虑艺术效果，也是合理的。后来人从艺术风格多样性、从艺术创作的自由性看问题，认定馆阁体限制了个性。但是为了便于披阅，为什么不可以让试卷上的书法有尽可能统一的体势？无视规范、故作丑怪的书法面目，未必比馆阁体更方便披阅和具有审美意义，对当时人来说。

走完了为实用而存在的历史阶段，如今书法确已成为纯粹的艺术形式，应该在时代条件下，清理一下历史上书法如何追求艺术效果的经验，弄清书法何以和如何使其更好地成为艺术形式，以使其在时代条件下能有长足发展，这是必要的。

然而书法无论怎样讲求独立于实用之外、成为纯之又纯的艺术形式，也不能离开曾经很好地为实用服务过的汉文字和它的各种字体。

对这一规定产生反感者可以诅咒汉字是被千百年、千万人使用过的"陈旧"体势，甚至就因为这一点断然与之诀别，去做一个不受任何拘束的抽象画家。但是，决心从事书法艺术，就必须以这几种字体进行创作。

其次，必须以写。写的工具、器材，没有规定，你认为哪一种便于创造你认为满意的效果，你都可以用。写的技术，也无限定性。传统的技术，你既可以继承，也可以摒弃，因为人们只从你实际的书写上看效果。

书法艺术创作的空间，有人说是很小，除了字体的规定，还受创作手段方式的限制。但是，也有人觉得它很大，尤其是含蕴深厚，因为它恰如陆机《文赋》所言："笼天地于形内，挫万殊于毫端。"

寄主体的深情、融宇宙万殊之深意深理于书写，寓天地自然的存在运动精神意趣于形神。书写之为艺术，就在挥写运动中、造型取势里。浸润着这种精神，因而得以创造出分明是抽象的、却与宇宙自然一样隽永的、有生命的形象。在书写的全过程，在所创造的形象上，展示出书者对这一意理的感悟，展示出书者借这种文字，以相应的物质条件，将宇宙自然之意理迹化为书法现实的才识、技能、修养，即"人的本质力量丰富性"，因而唤起了人们的审美感受。

人不可能生来就有这种感悟和表达能力。有的人经过培养磨炼，逐渐有了；有的人没有机会接受这种培养、磨炼；有人有条件磨炼也磨炼不出。这就是有的人可能成为书家、有的人不能成为书家的原因。这所谓能成不能成，说到底，就是能不能感悟到有关的规律和能否掌握运用它。

有人确实感受到书法之美，故不能不承认它是艺术，只是说不准它成为艺术的究竟；有的人则只是因为大家称它为艺术，他不能不随声附和之；有的人虽毫不怀疑书法是艺术，甚至反对别人怀疑"书法是否是艺术形式"，其实他未必真知书法何以是艺术形式，未必真知如何运用这一形式作艺术追求，以为只要照法帖临习，写像写熟，学得了技术，就是掌握了书法艺术形式，根本没想到一切艺术的美，都只

在充分利用形式、进行形象创造，于创造中使人的本质力量丰富性得以充分展示的美。而自觉的书法艺术创造，就在借取汉文字形式、利用书法的物质条件，将汉文字形式原本寓有的与书者心灵感悟的宇宙生命意蕴，通过挥写统一起来，展示出来。书法既然利用一定物质条件进行挥写，当然就有技巧的运用，但是决定、制约技术运用的却是文字结构中、书写形象创造上我们反复强调的基本精神。

运用一定的物质条件进行艺术创造的技术是有限的，而使书法成为艺术的内涵却是需要通过民族文化修养去琢磨、去领悟、去涵养，才能化为可耐品赏的精神内涵，却是无限的。正是这个，才使书法这看似极为简率的形式，成了情志、品德、文化修养越高者越倾情于斯的艺术。一切视文字、书写为艺术创造的限制，或只知在技法上下功夫的人，都是由于不谙内涵也不知如何去求内涵。

汉文字书写之能否成为艺术，不取决于人们口头上是否承认它具有客观存在的精神内涵，而在我们是否有对其精神内涵的深切了解，而在我们的书法实践是否在力求深悟其内在精神的基础上进行。

以"我、要、写、字"四个字
概括书法艺术特征

20世纪80年代初，改革开放，思想禁锢逐渐打破，西方各种新的文艺形式和文艺思潮涌进。可是经过十年"文化大革命"之后，新一代人的文化修养与民族文化传统却出现了断层。许多人虽然跟在老书家后面满腔热情投身到书法中来，一时全国性的书法热兴起，但是在这庞大的书法大军中，却有相当一部分人，缺少掌握这一文艺形式所必需的民族文化修养，在尚未充分认识和掌握这一艺术形式的基本特质和其之为艺术不可缺的内蕴之时，就受到外来文艺形态和思潮的猛烈冲击，于是当时的书坛出现了一种前所未有的矛盾现象：一部分曾经写过不少大字报的人，虽然有了写字的兴趣，却深深感到功力不足，缺少传统技术，于是便埋下头来一个劲儿学习传统技术；更多的人虽对书事知之不多，功底不深，而创新的劲头却不小，有的以画代书，书画结合；有的不写字，有的写假汉字，有的不讲文意，或以口含笔、以舌代笔，都说自己是在"创新"。和20世纪西方美术界有各种新兴流派一样，我们的书法界也有了"现代派""超现代派""后现代派"等等。有的人很欣赏这种"创新"，赶紧跟上；有的人心

里困惑、不满意这种状况，可是又怕当"保守派"……

现实向人们提出一个迫切需要解决的问题：书法作为艺术形式，究竟该怎么把握？书法应不应该创新？创新的基本路子该怎么走？书法有没有作为特定艺术形式的规定性？

我一方面密切关注当时的书法现实，一方面了解各方对创新的意见。

有人说：书法艺术，就是书法的艺术。没有传统的继承，没有书写规范，不讲书之法，还是什么书法艺术？还谈什么创新？

有人说：谁不知那老一套，如果今天的书法还去重复那老一套，还有什么书法创作的时代意义？

有人说：既不为实用而是作艺术创作，为什么还一定要写汉字？讲文意？为什么一定要讲求书写？

有人说：为什么书法一定不能与绘画结合？如果它有艺术效果？

有人担心：这样五花八门，就没有书法艺术了。是不是可以界定一下，什么是书法艺术？什么不是书法艺术？

于是有人便说："书法艺术就是毛笔写汉字的艺术。"

这倒也简单明了，可是马上有人提出异议，硬笔书写就不是书法艺术么？古人还有以镌刻，以莲房、撮襟为书的，没人说那些不是书法艺术。

时代的艺术品种越来越多，它们之间也会相互融合而

成为新的品种；即使不成为新品种，也会使一定品种表现力更丰富、艺术效果更强。为什么一定不许汲取些于书法的艺术效果有益的东西？

书法是否应该考虑这些问题和怎样考虑这些问题？我开始琢磨。结果发现书法确实是一门很怪的、很特殊的艺术形式，它就是以文字书写自然形成的艺术。在没有艺术自觉以前，人们于不知不觉中创造了辉煌的艺术；在有了充分的艺术自觉以后，人们专门为艺术而书写，结果是既不能增加它什么，也不能减少和变更它什么。

好比踢足球，除了守门员，任何球员都是不许用手碰球的；你一定要碰也可以，请到足球比赛场外去，你想怎么碰都行，这里不行。这叫游戏规则，否则就不叫足球运动。而作为足球运动的技能、魅力就从这里显示出来。这与保守是两回事。悟到这一点，我觉得书法作为一门艺术，也该有自己的规定性。剔除一些可有可无的东西以后，我用四个字概括它："我""要""写""字"。

首先说"字"。"字"是书法艺术产生的根据。起初我规定为"汉字"，因为民族传统的书法，都是书写汉字的。后来想不必这么规定，谁一定要以别民族文字进行书写而且有艺术效果，他就去用，如果作了各种文字书写尝试后，觉得都不如汉字的书写效果，他自然要回来。

其次是"写"。"写"，是书法创造的中心环节，没有"写"，不通过"写"都不叫书法（刻字艺术也是以写为基础，是以刀具来写）。"写"体现技能、功力、情

性、修养，"写"集中展现书者的"人的本质力量丰富性"，书法的审美价值、意义都从这里产生。

"要"，表示一种创作需要、激情。任何一种艺术创造，都是在相应的激情推动下产生的。没有激情，只靠冷静的制作，是工艺性生产，不是艺术。最好的艺术创作都是由不同的激情驱动的，如王羲之《兰亭序》、颜真卿的《祭侄文稿》、苏东坡的《寒食诗帖》等。

最后一个字是"我"。"我"写、"我"要，要表现"我"的激情，以"我"的激情推动"我"的追求，寻求"我"的风格面目。没有以"我"的技能、功力、修养、情志等的书法，就不是有个性风格面目的艺术。

我以此四字概括书法艺术的特征，征求人们的意见。有人大笑：这算什么界定？这叫废话。那美术岂不就是"我要画画"，音乐岂不成了"我要唱歌、演奏……"

我并没有因这种讥讽而收回我的界定。相反，我将这个基本意见写成了专文。为什么别的艺术门类不需作类似的界定？因为他们的实践没有提出类似的问题，他们不需要作相应的界定。为什么书法要作这样的界定？因为前面的事实表明：有人把背离书法基本特征的"追求"当作书法创新的途径。这种界定是有特定的历史原因的，它的意义在让书者以这看似简单的、看似很容易操作的形式中有深蕴的意理，有永远也难以穷其意味的奥妙。人们可以在深悟其精要的基础上，以自己的情志、修养、精神、气格创作它，却不能违反这些基本点去增改它。

别的艺术门类作这种规定，也许是可笑的废话；书法艺术有这种明确规定，寻求创新也好，追求艺术的精深也好，都不会迷失方向，浪费气力。

事实证明：这个观点被多数人接受了。自这个观点出来后，我再没有见到背离这四点要求的"书法"。

古老的书法形式为什么在新的时代会繁盛起来

似乎有点奇怪，在现代科学技术飞速发展的今天，在人们的物质文化生活发生着日新月异的变化的时代，由于科学技术的进步，许多传统艺术形式汲取现代科学成果，有了前所未有的新变化，许多新的艺术形式、品种出现了，许多传统艺术形式有了新面目，不能适应新的需要的品种、形式，则被无情地淘汰。唯有这历史悠久、表现形式极为简便的书法，反而在各种艺术品种争奇斗艳的今天，以其传统的形式、原来的创作根据、工具器材和方式方法大大地繁荣起来。

为什么会出现这种现象？这种现象的出现有什么新的时代的意义？关心这个问题的人似乎不多。而我以为这并非一个不值得研究的问题。作为一种人文现象，它的人文意义在哪里？如果我们能从时代何以使人们产生这种特有的审美爱好、书法何以可能作为一种艺术形式满足这种爱好找到答案，对于书家将艺术追求放在更加自觉的基础上是有现实意义的。

这个问题可以从两个方面进行探索，一个是时代的发展带来的人的文化艺术生活的需求；一个是书法作为一种艺术形式所具有的基本美学特征。

关于一：今天的人都深深感受到科学的进步，使人们的物质生活越来越便捷、省力、省事，人几乎可以不需要有特殊技能（这是需要人费时日、费心力去磨炼才能掌握的），而只要有意志就可以实现自己物质生活的目的要求，这就使人本身所具有的精力大大的富裕而剩余。它不仅需要有更多的精神生活资料满足自己，而且还特别需要有的艺术能以深厚的、隽永的，既能深深吸引着自己，又难以将其审美意味解透而使你沉湎于其中。

西方的绘画都有努力摹仿、再现自然真实的历史，这首先要有技能实现这一点。再现自然还是难得的技能，被人向往时，这种再现技能和再现技能的效果，由于它显示了艺术家的才能、功力，所以人们认为它们是最美的。但是当这种技能较普遍地被人掌握，特别是当照相术产生的效果，已毫不费劲地取代这种技能时，这种技能及其所产生的效果，人们就不稀罕、不以为美了。物极必反，人们对这种审美效果的逆反，引出了印象派、新印象派、后印象派、野兽派，最后出现了彻底的抽象派。既是"造型艺术"，又要从具象突破成印象、抽象。和西方科学技术的日新月异一样，西方在造型艺术上出现的流派也日新月异。你我互相不能认同，各以各的见识，各作各的追求。什么是艺术，也各是各的见解，现在不会统一，将来也不会统一。但这都是现象。从本质说，都是因为没有一种被所有美术家都能认同的、足以让主体的才能、修养、情志、审美理想倾注于其中的艺术形式。无论这种状况，是好事还是坏事，西方美术历史的发展

走到这一步是客观事实：一方面，人们要求有一种能寄寓审美情志的造型艺术；一方面，具象造型的手段方式被日益精良的照相手段所取代，连抽象造型也被电脑制作所取代。某种艺术形象的设计也许是很有创意的，然而制作却并不具有特殊的技巧性，这就不同于王羲之等人之书，除其本人外，任何人也不能仿作。王羲之不在了，王羲之书就不可再有。这是艺术上的憾事，而其所创造的艺术之成为绝响也正在这里。

现实生活必然是越来越便捷，这是科学发展的规律。这种生活条件下的人的精神生活，则要求越来越多样、越丰富、越隽永，越来越耐人琢磨却又琢磨不够、琢磨不完。这就是时代生活特征。

关于二：世上似乎还没有足以适应这样特征的艺术。

不，世上恰有一门艺术具有这种特征——这就是书法。它分明只是以一支笔，依既有的汉文字进行的书写，和世上的一切文字书契一样，当初人们纯粹只为记事、保存信息，可是在全无自觉的情况下，却产生了美妙的给人以美的享受的效果。正是因为这一点，人们便利用它作了日益自觉的追求，以致在其实用功能被日益有效的工具取代以后，便把它变成了纯粹的艺术形式，千方百计总结历史的经验，力求以之创造更为精美的艺术。令人不可思议的是，一切在一定历史阶段创造的实用形式，在发展成为自觉的艺术形式后，都比原初的实用形态更精粹、更有艺术效果、更给人以美感，唯独书法，无论你有多大的艺术自觉，既不能给其原初形态增添什么，也不能从其原初形态上减少什么，除了便于观

赏，在其外观形态上有所包装外，你不能改变它原初的基本构成。

但是，正是这种形式，从创作主体说，你可以随情性，以你的技能、功力、修养，将你的艺术理想、审美追求……，尽发于其中。从审美观赏者来说，正是通过所书的文辞、这一点一画的书写所展现的形质和神采，不仅直观到"若坐若行，若飞若动"的生动效果，感受到这书法形象中有书者的才志、情性，有生命的律动，从而产生了情志意兴的共鸣，产生了许多美妙的联想。你能一一描述它么？不能。你一点都说不清楚么？也不是，若有若无，若明若晦，不有心求之似有，强寻究竟恰无，似是而非，是非而似——这岂非模糊不清么？不，其所以为艺术美者在此。它是书者技能功力的现实，又是书者精神境界的现实。不是它没有把要展示的效果充分展现，也不是这种艺术形象不能让艺术家把要表露的性情表达清楚，而是其所以为美者正在于此。往昔李白对怀素的草书做过许多具象的形容，其实那些都只是形容，都只能意会，不能死解，因为书法形象之生动处，正在其"说是一物即不中"。古人称"书道玄妙"，今人恰以为这种受文字结构规定性制约的书写，既展现了书者的性情，又显示了书家的功力修养，其不是而似、似而不是、难以明言的形象，正与当代人复杂难理又确实存在的心理现实有冥冥相契合处。它非有意为之的心灵语言，恰是心灵现实的表露，于是这古老的书法，既让古人"因寄所托"，"达其情性，形其哀乐"，也成为表达当代人心灵的形式。

　　没有任何一个时代人有比今人更丰富、更纷繁、更难清理、更难以明确的语言表述的心灵，书法恰在这个时代具有表述时人心灵的对应性。人们自觉也好，不自觉也好，掌握它，既方便，也有基础，所以成为当代最为流行的艺术形式，不同阶层、不同年龄段的人都钟情于它，就没什么奇怪了。

　　书法所具有的艺术性，就在其具有不是而似的审美效果之中。最早感受到这种效果的人称之为"意"，也就是抽象的点画形象中某种具象意味。后人又把这种难以语言描写的审美效果，又借来一个"韵"字以名之，一直沿用到如今，"韵"也者，简言之，即"行于平易简淡之中，而有深远无穷之味"的审美效果也。

汉字形体构成的美学特性

世界上任何开化的民族，都有本民族的文字，也有利用文字记录事物、传播信息的书写，当然也有相应的书写技巧，也会写得让人们觉得好看或不好看的。只是它们都没有书法艺术。原因就在于它们没有用来作为艺术形象创造基础的、具有这种艺术构成因素的文字。

这说明，我们之所以有而且是不期而然，从为实用的书写中产生书法艺术，与我们民族这种特有的文字有关。

汉文字不只是每个字有一定的音义，而且每个字具有完整的俨若自然的形体。笔画纵横交错，结体有不齐之齐和齐中之不齐，形态结构十分丰富。其所以具有这种形态，究其根本，则在于这千姿百态的形体结构中，有着人们从宇宙自然感悟的生命意蕴。从这一意义上说，每一个汉字都是艺术家通过书写进行生动的、具有生命活力的形象创造的基础。

世上有一两个民族，一个在汉字的正书出现以后，借正书的笔法和汉字的部件创造他们的文字（以汉字单个独立之形，表他们的语音语义），当然也会学我们一样以毛笔书写，但却缺少汉字形体显示的风神；另一个民族，则是汲取了汉字中以部件组合的办法创造它们的文字，几乎所有的字

都是单一的部件组合，组合方式也简单，就显得非常单调，所有的文字都像零件凑合，缺少各种汉字若整体自然形成的生动。无论书者技能有多高明，不能改变这种"以抽象的部件进行凑合而成文字"的单调。我们可以看到他们的书写充分借取了汉字正楷书的基本笔法，而且写得也很规范，但就是不能让每个字具有有机构成的生命整体感的效果。

经过这样的比较，回头来再看各体的汉字，我们就会发现：

它们具有不止于几何结构的特点，在伪托的蔡邕《笔论》中，有这么一段话："为书之体，须入其形，若坐若行，若飞若动，若往若来，若卧若起，若愁若喜，若虫食木叶，若利剑长戈，若强弓硬矢，若水火，若云雾，若日月。纵横有可象者，方可谓之书矣。"有经验的书家知道：没有人在作书之前作这种预想，有这预想是断然写不成字的。东汉时期，纸张改进未久，还不能大量用于书写，大量的实用书写只能在简牍上进行，特殊情况才有少量帛书。临书之时，容不得你为艺术效果而想入非非。但是，伪托蔡邕的这些话怎么出来的？实际就是写得好的那些文字，在人们的观赏中能使人引起许多联想。而这正是汉字（以各体书写给人感受的）视觉上的基本特点。作为书家，不只是识得这许多字，更为重要的是领悟到汉文字这种具有本质性的美学特征。

汉字，是以毛笔这一特定工具书写形成的体势，同时更是体现民族特有的宇宙意识的形式，体现民族特有的哲学、美学精神的形式。别的民族可以借汉字的外壳创造它们的文

字，却因为没有这种哲学美学精神内涵，虽借得汉字之形，却抓不住汉字之神，其结果就是可以有他们的文字书写，却难有他们民族文字的书法艺术。

汉字之所以能成为艺术形象创造的基础，既不在于有一部分字有象形的基础（许多民族最早的文字都有象形性），也不在于它是可由人按主观意志摆弄的抽象（古人常赞美书法造型生动性的同时又特别讲到它的严谨性："一画不可移"），而在于它们的构成中，深蕴着从宇宙万殊抽象而来的生命形体的构成规律。我们的文字中有这种涵蕴，我们的造字者、书写者精神上有这种感悟、这种涵蕴，它是宇宙万殊赋予的，是受宇宙万殊的启示、暗示形成的民族哲学、美学精神、文化意识决定的。汉字形体构成的美学特征正在这里。正是这种特征，才使人们于随笔势、随心律而出的点画书写有了与宇宙万殊存在运动的规律的契合。以点画书写文字、创造形象，此中既有宇宙万殊存在运动的规律，也涵蕴着宇宙生命。人们在书写中，讲求笔画的运动感，书写不只是以线条结字，它本身就是一种内涵宇宙精神的节律运动。

书法不是有技法、讲法度吗？根据何来？目的是什么？从别的地方是找不到原因的。一切正确的技法、法度都基于这一根本，都从这里派生出来。违背这一点，都不符书法用技之理；不能深悟这一点，不会有技法的很好运用。从这一意义说，书写技法的把握，实际就是书写中民族传统的哲学、美学精神的把握。

书法有一个根本要求：充分发挥毛笔的性能，进行有审

美效果的书写，作符合形体结构规律的书法形象创造。其实这一切都是汉文字创造之时就已存在于其中的民族特有的哲学、美学精神的把握与发扬。

常有人离开了汉文字形体构成中所体现的民族哲学美学精神就技法讲技法，仿佛只要掌握了这种技法，就能创造出书法艺术。如果事情真是这样，为什么汉字书家不能以别民族的文字（甚至是很像汉字的文字）来进行书法艺术创作呢？所以认识书法之所以能成为艺术，万不可忽视汉文字所具有的文化内涵和哲学美学特性。

为什么汉字只有这几种字体（上）

　　为什么想到研究这个问题？因为它有现实意义，弄清楚这个问题以后，可使有志于创新的人不至于在这方面打冤枉主意。

　　文字以一定的物质手段被创造出来，自然会呈现一定的体式。不过，叫它这个"体"、那个"体"是后来人的事，当初造字者是不知有所谓"字体""字势"的。当初人们在"见鸟兽蹄迒之迹，知分理之可相别异也"的启发下，产生了为记事而造字的念头，却没有一定要造成什么样式的字体的意识，就像古人为了防寒蔽体，在鸟兽之有毛羽的启发下找到树叶、兽皮等来利用一样，是不知讲求这种"服装"样式的。文字逐渐创造出来，也是利用其时可以利用的工具材料和可能运用的技术、方法，自然成其形、势，如我们在山东大汶口文化遗址见到的陶器上那个"♒"就是这样的。在陶文之后，可能出现了最早的简牍书写（至今尚未见到这种实物，这只是我的猜想），以后为了记录占卜结果，才想办法将文字刻在甲骨上。在后来人看来，甲骨文显然有不同于陶文的体式。然而当时人不是为了要契刻于甲骨才有意创造这种（被后来人称作）"甲骨文"的体式，而只是以此前已出现于陶器（或简牍）之上的

文字，书于甲骨以后，又以刀具契刻自然形成了不同陶文等的体式，史书上没有给这种字体以特定的名称就说明这一点（前人统称之曰"古文"）。

当时代需要在钟鼎彝器等上留下字迹时，人们也没有想到创造一种新的字体，还是以既有的文字（或简牍上的，或甲骨上的）沿用。只因钟鼎上的文字是在铸造前的泥范上写而后刻的，可供刻字的面积较甲骨宽大，要刻的文字也可按数目设计、安排，泥范上写出的字迹也可以按笔画样式不失原样地契刻，自自然然就形成了体式比较规整、大小相当统一、被后来人称作金文的体势。只因长期在甲骨上刻出的那种笔画形态，已不知不觉在人们心理上形成定势，所以早期的金文仍有近于甲骨文的笔势。经过一段时间，才完全依从铸造特有的工艺条件，形成完全不同于甲骨文的体式。说明它既源于甲骨文等体式，又据青铜器铸造条件而自然变化成了新的体式，即没有人想到要设计一种叫金文、叫钟鼎铭文的体式而自然形成了这种体式。

下列的事例更说明这一点。在同一时期、同一字体，以泥范书刻后浇铸而成者与在铸就之后的青铜器物上直接镌刻者，其线条、形态就大不一样。虽然后人都称它们为"金文"、为"大篆"、为"钟鼎文"。这时的书契，都是为了实用；在服从实用的前提下，有没有审美意识也在其中起作用呢？

有的。在运笔成线，结字成体的全过程中，这种意识都在起作用。不然，从陶文到大篆不可能有日益匀整统一的形体。原来的字形大小不一，有横有直，现在都逐渐成为长方形，虽

然它们不是由人有意设计而是无意中自然形成的。

有人说："小篆（如《泰山刻石》等）体式却不是自然形成的。"我也同意这一认识。我还推断《泰山刻石》等肯定不是李斯等人以一次性挥写的功力完成的，因为这种字体，结构整齐，线条匀净，比以往出现在甲骨、简牍和青铜器物上的字迹要大出许多倍。此时纸张尚未发明，没有可供书者磨炼书写偌大字迹的物质条件，李斯等人无从练就一次性完成这种书写的本领，这时人们也没有顺时序一笔书就才叫书法的意识。因此刻石之事，纵有李斯等人参与，也是与刻工合作完成的，有工艺设计制作的特点。不过这种体势的出现，确实也反映了此时人们对文字书契所理想的基本形态，反映了此时人们对书契的基本要求：画出匀净的线条，进行整齐的文字结体，有工艺性的效果。

小篆的出现，是汉文字出现后的必然发展，是汉文字在这个历史阶段形体结构的总结。其基本特点是：在造型结体上求严整，笔画的运用只在以匀净整齐一致的线条进行结体，书契者还不存在（后来有了纸张上书写才培养出来的）书写意识。

然而，在书写只为实用而存在的时代，最通用的书写形式只是竹木简牍，在窄狭的竹木简牍上，用心力、下功夫作这样的小篆，实在是太困难、太不适应急需。在这种情势下（应该说在小篆作为秦国用以统一六国文字之前，即在钟鼎彝器上有大篆出现之前），就必有竹木简牍作为通常文书形式出现，只是限于材料和书写技能，在追求以匀细的线条结字而不可能完全实现的情况下，就出现了笔画似"古隶"、结构似"大篆"

（即非篆非隶、亦篆亦隶）的字体。在刻铸于青铜器时形成了"篆籀"，流传于平常的简牍书写，就逐渐"隶化"。隶化，开始是不自觉的。

以短秃的笔毫和浓如漆的墨，在窄狭的竹木简上书写，难以作出匀细圆转而有装饰性的线条，因应急而方折的书写产生的笔势却有生动的意趣，引发了人们对它的喜爱。这种字体的书写，首先在下层书工笔吏中广泛流传开来，而后才在更多的场合出现，在秦国明令以小篆统一六国文字之时，这种隶体已广泛使用了。

史称"秦书八体"。其实，先秦之书没有"八体"，秦代也不可能在短短几年间冒出"八体"来。总的来说，都是篆籀和由篆籀衍化出来的古、今隶，只是由于用途不同，书契的物质条件、方法不同，形成了互有差异的样式。

小篆是刻意寻求形体方正、线条匀细的产物，隶体是不作这种笔画刻意寻求而在实用中随工具器材之性自然成体的。大篆，在其零散出现时，并无统一方正的体势，只是在按文意有序排列时，每个字给予大小统一的位置，才逐渐有了形体近乎长方形的统一。这种形式的出现，至少基于两种原因：一是通常的书写，出现在狭窄的简牍上，每个结字向左右发展受到限制，上下发展则比较顺畅；其次则是结字时，书者"近取诸身"，潜意识中的人体意识在起作用。到进一步整理为小篆时，这种字形意识反映得更明显。可以举一些实例证明这一点，即长方形的字形，其笔画组合，总是上紧下松、上多下少，如《会稽刻石》中的"平""帝"，《泰山刻石》中的

"称""伐"等字。这是因为在人们的总体印象里，人体下部主要是两条腿，五官都集中在上部；其次，人体对称，所以文字结体讲求对称；人在活动中，形体的对称破坏了，但会保持不对称的平衡，汉字的每个不对称结构也都讲求不对称的平衡。人即使在最不自觉时都会这样做，因而人不知不觉地形成了以人为本的文字形体结构意识。这种意识，一直保持到正楷和保持正楷基本形态的行书。

或有问：为什么隶书到成熟时变成了扁方呢？

这是因为秦代以后，文书之事增多，简书大为流行。简上作隶，远较作（长方形的）篆书方便，为了在狭长的简上能多写几个字，直长之画开始变短（这时的简牍，是一条一条执在手上书写的），短线方折比圆转更容易。适应新的书写需要，长方形的小篆变为隶体时，就成为扁方形的了。不过，早期的隶，除了体形较方、线条方折外，是没有自觉的波画的。几乎可以说，直到这时，人们只求画出线条用以结字，尚不知讲求笔画造型。讲求笔画造型（如出现波画）基本上是碑石上的书写带出的，特别是纸张发明、有了纸张上的书写以后的事。纸面宽展，文字可自由排列，故正书成体时，无偏长、偏扁之式，而成正方形了。

为什么汉字只有这几种字体（中）

始有绘画的时候，作者只是借工具描画对象，只注意对象画得像不像、好不好，而不管描画对象之外的运笔还有怎样的讲求。很长一段时间，人们写字，实际上只是借工具在载体上画出那代表一定音义的字形，这样结构就是这个字，那样结构就是那个字，写字者和看字者这时是不关心文字造型之外线条还有什么审美效果的。

然而实际呈现出来的书迹确实是由线条组成的。经常观看，人们终于注意到线条了，发现那匀净圆转的线条，比那不匀净的、形势不流畅的线条要美，而这正是书契技能功力日益精熟的表现，因而书契便日益有了这种书契效果的讲求，推崇书写出这种效果的技能、功夫。所以当秦人以小篆作为样板统一天下文字时，就竭尽心力把这种字迹弄得具有这种效果。至于这种效果是不是以一笔挥写而成的，书契者与观赏者这时是没有一定讲求，因为此时人们还不讲求"一溜直下，不得重改"的书写（直到后来人通过一定条件下的实践，逐渐做到了这一点，人们也从这种效果上有了相应的审美经验，感受到美，这种书写讲求才发展起来并形成人们的书写意识）。

直到小篆（它的笔画较大篆减少了），人们仍然还很少讲求笔画线条，与篆书同时流行的古隶，其笔画线条，随笔势而出，也没有笔法的讲求。它通行在简牍、缯帛上，人们并不在两种字迹上比较线条的美丑。隶体的书写，书者主要是从急需的实用性出发，减少笔画的圆转，随势而出的笔画，在不刻意寻求圆匀中变得方折起来。在今人看来，它与篆书有别，其实在当时作这种字势者的心目中，并无笔画形态的特别讲求。

对笔画形态的关心，实际就是从审美效果上关心笔画形态。实际就是把隶体当作一种有异于篆籀的字体并有了书写中的审美讲求。这已是汉代盛行立碑、碑石上的书写受到重视、有了特别的书写技能效果以后，尤其是纸张发明，有了纸张上铺展开来的书写以后。也就是说，纸张未发明时，人们虽然先后以陶、甲骨、青铜铸刻、竹木简帛为书，并已形成了不同的字体，但那些不同字体主要是不同材料、工具、成字手段方式造成的。人们并不把它们一一区分，分别给予各不相同的名称，只因隶人的书写使之简单化了，所以人们以"隶书"称之。"秦书八体"是后人的说法，基本上是说不同场合、不同用途而形成不同的体势。字体的研究，已是东汉以后，就说明这一点。

到了汉代，纸张的运用推动了书技的发展，笔画的运行，有了更反映心理节律的形态，波磔开始出现于隶，它以力的运动之势，唤起了人们从书写上获得了前所未有的感受。时代盛行立碑，也是推进人们书写意识发展的重要因

素。正是基于这一点，可以说，时代才有了真正具有艺术意义的、一溜直下不得重改的书法。正是这种书法艺术意识的出现，不仅碑石之隶有了前所未有的丰富多彩的面目，而且连碑石上少量的篆书，也出现了与秦时迥不相同的样式。只是这时人们干脆把小篆视作一种装饰性的可以"艺术化"的文字来运用，并把它运用到时代的印章镌刻上。

隶体，不是任何人刻意设计创立的。在简牍上刻意以圆曲之线作篆时，那非刻意的以当时的"不聿"，以浓稠的墨，随势书细小的字迹于简牍，就是最早的隶态了。它是时代的需要、时代提供的物质条件自然形成的，它的简率性随文字使用的需要增多，使它成为一种通行的形体日益流行开来。到了汉代，造纸术改进，书写由坐于地、执于手，转到伏于案，书写的技法经验积累得越来越多，其审美效果也以前所未有的状况展示出来，以致时代出现了这样的怪事：书契出现已两千年，这时候竟传出所谓"蔡邕笔法神授"的说法。实际是：这是纸张上的书写，显现出前所未有的审美效果来，人们追识运笔的历史，才有这样说法。而最能显示用笔效果的，是纸上之隶，更是纸上之正体。

可以说，只有到了汉代，才有真正艺术意义的书写。隶书才以特定的体势、笔画，成为一种自觉的体势，但它是在历史发展中自然形成的，有才能的艺术家只可以按其所感悟的规律强化其艺术效果，却不可能无端脱离历史实际创造出这种字体来。

在自有文字书契以来的这个历史阶段，都不是任何书者

为了审美而创造一种新的字体。恰恰相反，是实用需要，是书写条件改进，是需要推动，使始出之体，随着实用需要，随着历史提供的物质条件等不能不变。后来人看，一定时候又一种字体创造出来；当时人看来，不过是原体的"临事从宜"。所以，从陶文到小篆都是篆，大小区别而已、古今区别而已。篆书流行于简牍时，被后来人称之为"古隶"者，就已经存在，它不过是篆籀的便写。由于它较国家硬性规定的小篆易写，便在徒隶们的一般书写中流行开来。人们为了区别篆体，才强以"隶体"名之。隶体在汉代成为通行书体以前，为急用就出现了

后人名之为"草"的字体。在当时人们心目中，它也不是独立字体，而只是因"盖秦之末，刑峻网密，官书烦冗，战攻并作，军书交驰，羽檄纷飞，故为隶草，趋急速耳。"[1]

只因隶体的通行，使人们已形成这一字体的心理定式，所以虽"趋急速"，开始也还保留着隶体的笔势，也就成了后来人眼中的"章草"；再往后，章草进一步草化，隶意脱尽，便有了今草。

[1] 赵壹《非草书》

为什么汉字只有这几种字体（下）

　　既然章草可以变为今草，今草进一步让笔画减到更少，草写得更厉害些，是否又可以出现一种字体来呢？

　　这不是由设想解决的问题，而是人们确实已这样做了。这就是唐人笔下出现的狂草。它作为主体情志抒发的一种形式，也可以"达其情性，形其哀乐"，各种情意，一寓于书。但是，它出不了新的字体，它在实用上的意义不大。作为一种形式，它唤起了人们艺术追求的自觉。在汉代，就出现了赵壹《非草书》中所描述的人们迷恋这种艺术追求的景象。但是当时代还需要以书写来利用文字时，仅以这样的草书是难以完成任务的。理由很清楚，因为它太随意了，难以认识，影响信息保存。

　　时代需要一种平平正正、整整齐齐、工工稳稳的字体负担这任务。

　　在草书出现之前已通行的今隶，本已具有这样的功能，但是人们没有回过头去，让隶体担当起这一任务。

　　为什么人们不是捡现成的隶体，却又创造一种被后来人称为"真（正）书"的字体呢？而这种字体在已取代隶体，成为通行字体以后，人们却仍然称其为"隶"，这事不有点怪么？

　　离开了具体情况，的确很难解释，但是当我们把问题放

在其得以发生发展的实际情况中去考察，就自然清楚了。

隶体的形成，与其在竹木简牍上，以不聿、以稠墨，只求画出线条结成一定文字有关。久而久之，这种无心而自然形成的笔画，在人们心理上也形成定势。比如写"点"，由于笔秃墨稠，所以不能像后来写正行书一样，有尖势、以藏锋落笔，而是以圆秃之笔，直接落下，而后提起。写横、竖等笔画也是一样，将笔在简牍上落下后，即可在画到后提起。可是在纸张上却不需要也不能这么写。也就是说，即使沿用已流行的隶体，也要改变简牍上书写习惯，适应纸张上运笔的特点。我们比较正、隶两种字体，发现它们许多字的结构几乎完全一样，所不同者仅仅是笔画形态。除了上面讲的"点"以外，其他各种笔画皆不同，如"横"画，除主笔外，"隶"的起笔重，收笔反轻，笔画到位以后，很少回锋。正体则相反，起笔有时虽有藏锋，却远不及收锋时着力成特有之形。"竖"画似相反，隶体常随势而下，正体却特意以方笔或圆笔落下成形后再行笔。最大的不同是撇、捺。隶体撇出去，从来不作上粗尾尖之势，而正体却都如此，隶体捺画出笔时，虽然也重按后提出，却不强求侧势；正体却强调那种起笔后越写越粗，顿后提出的磔式。

这一些特点，在印刷术发明，人们整理为统一的印刷用字时，得到了充分的强调，如流传至今的"老宋"字、"仿宋"字的笔画就很有正体特点。

在隶体通行，草体今化，文字书写的用途日益增多之时，不是古人不想沿用隶字，实际上，人们在沿用隶体，只因

书写的主要载体已不是简牍而是纸张，而此时又有了草书的经验。草书虽然难认，有时还可能妨碍实用，然而那点画书写所显示的飞动之势，却使书者爱好生动的生命本能得以激活，结合纸张上笔墨运用的特点，便使正体有这样的笔画形体形成。

猛然看去正书有迥然不同于隶的笔法，也不再以扁方为特征。实际上它成于隶体等之后恰是十分必然。

正书只能出现在隶体之后，不可能出现在隶体之前。篆书出现之后不可能直接引出正体。正书从笔画结构说，它是以隶为基础的。

当然如果没有纸张的发明和利用，书写笔画没有进一步丰富和精化，正体笔画不会出现。正体笔画精化，也与纸张上草书出现、与草书出现流利的笔势和力的运用效果有关。正书的笔法，也受草书的启示，正书将草体中那具有力的运动势的笔法借取过来，又以平稳的书写方式处理它而形成了既有草体之动势又有正体之平稳的形式。如三点水、啄钩等。

寓力的运动于平正的形式，便有了横、竖的收笔，弯折、钩、趯等笔法。

笔的运行，无往不收，无垂不缩，来而复始，以至无穷。这正体现了民族古老的宇宙意识、周天运行意识，即每一笔画里都涵蕴着周天的运动，每一个字，似乎都是一个小宇宙，书写就是生生不息运动着的生命创造。这种书写意识，在正书中有了充分的展示。正是这种意识的寄寓，使书法形象获得了更多的哲学内涵和审美意味，以致后来人以正书产生之前的字体作纸上书写时，也赋予了前人因物质条件限制未能充分

赋予的这种书写意识和技法。

从总的形体上说，既不因简牍的窄狭求其长，也不因执手而书，求简速之便而成形体之扁，统一于正方又有长有扁，字势更为自然。虽"无往不收，无垂不缩"，但基于右手执笔挥运的根本，因点画出现的部位不同，却要作为构成一个字的整体存在，自然形成了较此前诸体所不曾有的丰富笔法、笔画。寓生命形体构成规律于毛笔特性的充分发挥之中，而使正体有了生意可掬的体势。这就是说，它之所以具有"永字八法"也包括不了的丰富笔法、笔画，不是什么人无根无凭的刻意创造，而是定型化的书写方式，此前诸体积累的书写经验，以及人们越来越深刻地体悟到的书写运动效果的总和的必然。

它的结字，看似八边具备，四方停匀，实际结构都是上紧而下松的，如下列诸字：

美　未　票　举　伞　势　复（復）

而绝不是相反。它必是上部小、下部大的，如下列诸字：

鑫　森　淼　焱　垚　多　尖　炎　圭　昌　吕

每个字，无论笔画多少、部件多少。都讲求重心平稳，把握重心，进行笔画组合，不使支离。无论由多少部件组合，每个字都是一个有机的整体。这一切，都是由于人于不自觉时，也是把汉字的结构按照人的形体结构规律处理的。因此，除了上面说的以外，还有下面一些讲究：

必是左右对称，任何字，即使上下可以对称，也不让它对称，如：

口　工　王　吕　昌

所有这一切都可以说明：正书的形成，不仅将已往诸体的用笔方法、结字经验充分汲取过来，从更充分、更深刻的意义上，将民族文化精神、民族哲学美学原理予以把握，而且将手的生理特性、将工具器材的特性予以充分发挥，这样就使正书成了最后出现、技巧最复杂、最具有民族文化、哲学美学内涵的字体，又是最具实用性的字体。所以自魏晋正书成熟以后，即使你为了艺术的创新，除非你不是一溜直下，而是刻意做作（像当今作"美术字"似的），绝不可能再有新字体创造出来了。

以单一圆匀的线随形屈曲者是篆；笔画简化不求圆曲，随势方折者是隶；趋急速而运者是草；总结以往挥写结体的经验，尽用笔之势，以民族哲学美学精神求方正之体就是正。从此以后，任人以软毫、以硬笔、以方笔、以圆笔、平缓写、草速写，总还是这几种字体[1]。而书写的功力以及如出自然的效果，却是任何字体的书写都要讲求的。

如今有一些人执意要创一种新字体，只能说明他不知字体之所以形成的基本规律。

[1] 或有谓，后来人在纸张上不是照样写出古代碑石上、简牍上的隶体么？这是不错的。不过这以后，人们写隶，虽取其体，书写技法却大不同于汉代了，比如明清人写隶时，皆以汉碑为据。真正流行于汉代的竹木简牍上的隶，清时人们还没有见到。他们写碑隶的技法是根据碑石之迹的实际效果揣摩的，实际不是汉代人书隶之技。

事实上，后来人在纸张上书篆隶等所用的都不是"古法"。因为物质条件变了，古法用不上了。

"写"是书法艺术形象创造的关键

正是有了这样的文字，所以才派生出这样的书法技术、书写特征。从表面上看，我们的书法和世上一切文字的书写一样，都是由点而线运行的，也只能是由点而线的运行。但是当这种书写方式，与讲求生命形象创造的意欲结合、由具体的毛笔来实现时，它的技法运用，就有了迥不同于其他任何民族的书写的哲学意义和美学内涵了。

比如说：书写，是由点而线的运动，所成之线，又是为结构有生命涵蕴的形象服务的。为此它既讲求点线运动的视觉效果（那借"永"字讲求的笔画的"八法"之类就是基于这一根本才有的），又讲求形体构成的精神内涵、生命意蕴。书法的美学特征，书写的技法讲求，都以此为出发点和归结，书法就是以主体的精神修养与艺术情致借文字书写创造具有宇宙生命涵蕴的形象。这就是书写的艺术目的。

实现书写，就在充分利用毛笔，充分发挥其性能，借文字之框架进行艺术形象创造。书写讲技法，有技法运用的原理，而这些原理都不是有了书写以后才归纳的，而是汉文字形体不断形成发展时就已蕴涵于其中的哲学、美学精神。不从这一点认识技法，不可能真识书法技法的真义，不可能有

书写的美学精神上的充分把握。

举例说：为了写好字，书者尽力选择"好笔"，而且人们确也总结出所谓"好笔"的经验。然而一切事物总是一分为二的，无论你认为多么好的笔，有其长的同时必有其短。这里就有所谓"善用笔"与"不善用笔"的问题了。所谓"善用笔"，无非是善于发挥笔的优长又善于避其所短，甚至将笔之所短处改造利用，使之产生出一种既出于常规之外又归于规律之中的效果。比如毛笔濡墨总是有个限量的，过多过少都会影响书写效果。所以一般情况下，书者总是想办法调剂它，并把这种调剂作为一种用笔用墨的经验。但是，当人们换个角度看问题、想问题，浓墨、淡墨、枯墨不也是一种变化，有条件地利用，不也是增加书写的表现力？这也是符合自然规律的。运笔的根本任务，当然是为了结字。但从艺术上说，则是为了写出有表现力而又符合自然规律、有审美效果的笔画。

应该承认：我反复强调的寓于文字创造和书写中的民族特有的文化精神、哲学美学内涵，已实际在文字创造、在书写中存在。但成为人们自觉的理性认识，用来自觉地认识、指导实践，却经历了相当长的历史时期。这是因为最早的成字条件，阻碍了人们去正常地倾注这种情绪和从实际书契上获得相应的感受。比如说，分明是得自宇宙万殊存在运动的感悟和受心理节律制约的书写，出现于甲骨，因难以保存而不能不以契刻。而契刻在当时技术条件下是极为困难的。文字虽然刻出了，却都是据用刀之便而不是依书写之笔完成的，因而人们原

本的依自然之理的书法意识被实际的契刻冲淡了。正如我在前面讲过的一样，书法意识的完全确立，至少是在有碑石之隶的书写，是纸张可以作为正式的书写材料以后。

正是基于这样的文化精神、哲学美学思想基础，所以书写技法的运用，派生出许多并非实用所需而仅仅是体现这种精神的艺术效果的讲求。比如对于笔下流出的点画，既不要为寻求某种形式效果而刻意做作，却又要求得之自然中具有坚实的质感、厚重的量感和力的运动势，如千里阵云，如万岁枯藤，铁画银钩，如棉裹铁。分明是平薄的墨迹，却要有审美效果的圆厚；分明是静止的笔画，却讲"点画飞动，如见其挥运之时"。

也正是基于这种文化精神和哲学美学涵蕴，所以在总体效果上讲蕴藉，求韵味，追求审美意味的隽永深厚。笔的运用，讲求提按顿挫、轻重疾涩，务使笔画既沉实，又灵动。既要入纸，有入木三分的穿透力；又要离纸，仿佛可以立得起来——其实这一切讲求，都是要求书者利用手对笔的控制，让毛笔的性能充分发挥，书写出反映书者精神气息，创造出体现民族审美理想的书法艺术形象来。

通常讲的书写，都是就毛笔的运用讲的。有人说：书写，为什么一定要用毛笔呢？在写字的工具中，毛笔可以说是最难使用的。书者为什么要自己给自己过不去呢？

苏轼有一句很朴素的话："书贵难"。[1]一切艺术的美

 [1] 苏轼《论书》。

都是艺术形式把握、艺术技法运用、艺术形象创造等方面展示的人的本质力量的美。正是这不硬不软、又硬又软的毛笔性能的充分发挥，才使表现力极为丰富的书法形象得以创造。充分利用毛笔性能，将其有利于创造生动的艺术形象的一面充分利用，将其不利于创造这种效果的一面转化为特殊的书写效果的一面。这些足以展现书者的修养才能，而使其书法成为具有审美效果的艺术。

书写技法原理

书法何以能成为艺术

在研究书法技法原理之前，我们先来认识这个问题：书法何以能成为艺术？

认识这个问题是认识书法技法原理的前提。这个问题不弄清楚，对技法的认定、技法运用得当与否，以及对运用的效果、意义与价值的判断，就找不到根据，技法就可能被当作教条无端地去死守，或被视为可有可无的东西不去认真学习掌握。所以研究技法原理，首先要弄清技法何以产生、认定，弄清技法运用的根本目的。要弄清这些，必须首先认识书法何以能成为艺术。

一切艺术都有一个共同点：以一定的艺术形式，创造艺术形象。无论是视觉艺术还是听觉艺术，或是借文字的描述构成的思维艺术，如果它所创造的形象生动可感，有生命活力，即使当初只为实用而创造，也能给人以美感并必然发展为从实用中独立出来的艺术形式。戏剧舞蹈是这样，音乐美术是这样，文学诗歌是这样，为保存思想语言信息的汉文字书写也是这样。先民确实不曾想到文字的书契会有作为艺术

形式的发展，然而实践确实将汉文字变成了生动的有生命意趣的形象，它唤起了人们的美感，逐渐发展为可以创造美妙形象的艺术形式了。

有人却不这样看，他认为，使汉文字书写出现生动美妙的形象并逐渐发展为高雅的艺术形式的根本原因，是其起源于象形，有类似绘画的审美效果。

这个观点经不起客观事实的检验，因为象形只是造字六法中的一种，发展到后来，数以万计的字中有大量不是象形的；当初象形的字，随着历史的发展，也都脱离了象形变成抽象文字。它们的构成，体现了整齐、均匀、对称、平衡、变化统一等形体构成规律。这规律，是历代人们由不自觉到自觉，从自然万象的结构形式中抽象、概括、积淀于心、用之于文字书写形体结构的。但就每个字来说，却不是据任何现实之象的象形性。

人没有先验的造型意识，先民于现实中生活、生产，大脑里不断地、不知不觉地"近取诸身，远取诸物"，从万象中积淀了形体构成的感受，综合了形体构成的规律，便形成了相应的形式感，获得了相应的形体结构意识，随其时的实用需要，尽其地物质条件利用的可能，开始了文字创造与书契，给它们以符合审美感受、反映形体结构意识的造型。这种形体，既是抽象的（没有某一具体形象的对应性），又具有某种形体意味，因为其造型体现了各种自然物象的造型规律，所以它不是具象却俨有某种自然之象的意味。也正基于这一点，它唤起了人们不是之似的形象感，而引起审美联

想。

张怀瓘称人从自然获得的文字书契造型意识为"囊括万殊，裁成一相"，意思是人不知不觉从各种现实物象中概括出共同的形体结构规律，从而给文字书契裁制体现共同规律的形象。说明他确已认识到文字创造和书契造型的这一根本原理。

在司空图《诗品二十四则》中，论诗的形象产生原理有两句话"超以象外，得其环中"，用来表述书契者形象意识的产生，也是十分恰当的：人们的文字书契造型意识，不是先天带来的，不是头脑里固有的，而是从寰宇之内、从万物的形体结构中感悟、积淀的，但它又超越了任何具体的形象。这样就使点画构成的书法形象虽不具有现实的形体对应性，却具有现实之象的体势结构规律的同一性。一个文字的创造，既寄托了造字者生存本能引发的生命情意，也激活了书写者以生命形象来把握的书写意识。通过挥写，使每个字成为具有神气骨肉血的生命形象。正是基于这一点，书法不期而然发展成为艺术形式，而且不能不成为艺术形式。

是的，从最早的甲骨文到以后陆续发展变化出现的其他各种书体，无论是契刻或是书写，也无论是以硬笔还是毛笔书写的，都能成为艺术。世上许多民族都先后出现了他们的文字，为什么它们不能成为艺术形式呢？外域文字，比如拉丁文字，写来也好看，可就是不能成为耐人品赏的艺术，这是为什么？

我认为根本原因在两方面：从文字本身说，缺少构成生

命形象的体势。那些以字母依次拼合的文字，不像汉文字这样，单个独立、结构复杂、各有稳定而统一的形式，能构成俨如生命形象的形体；从这种文字的书者方面说，也从来不存在书写上的生命形象创造意识。即使是具有这种书写意识的中国书家，即使以中国书法的书写工具和功力，面对那种文字，也唤不起生命形象的创造意识，这就使这种文字书写永远也不可能成为艺术。汉文字书写之所以不期而然发展为艺术，恰恰是由于它有了这两点。

书法艺术的根本目的就是创造有生命的形象。这种形象的创造需要一定的物质条件，需要有运用一定物质条件的技法。技法运用的根本目的，就是为书法创造生动的生命形象。技法运用之当否，技法运用有否审美意义与价值，集中到一点，就在于能否利用一定的物质条件，以之给书法创造活生生的具有神气骨肉血的形象。离开了这一点，无以判断技法之优劣，无以判断技法运用的价值与意义。

技法为创造有生命的形象而用

历代关于书法技法的讲述不少：有的把技法从何而来讲得神奇荒诞；有的把技法运用讲得离开了原理，枝枝节节讲得极为烦琐；很多技法上的专用词，几乎专业的书家也难以说准其确意。为什么有这种种技法？这种种技法究竟据何种需要而确立？运用的目的、意义与价值究竟在哪里？对这些问题反而讲得不多，讲得不透或根本讲不出。

但是我们必须承认：离开了目的要求而讲技法，没有意义，因为技法是为实现书写的目的要求服务的。

有人或许不同意这个说法：不明明是为了写好字么？怎么说没有目的要求？

可是若再深问一句：什么叫"好字"？何以按那些规定要求去写就能写好字？他就不一定说得清楚了。

蔡邕《九势》中提出"藏头护尾，力在字中，下笔用力，肌肤之丽"，似乎既讲了技法，也说明了用技的目的要求。但是若问"力在字中"有什么必要呢？（来华学书的外国留学生就曾反问老师这个问题，老师回答说"为了好看"。留学生还是不懂："力不在字中，不也好看吗？"中国老师不以为学生问得好，反而对他何以会提出这样的"怪问题"困惑不解，说明老师平时也从来没有思考过这个问题）

苏轼有言："书必有神、气、骨、肉、血，五者阙一，不为成书也。"为什么"不为成书"？他没有讲，是不是以为不讲人们也能自明呢？

书法为什么要有神、气、骨、肉、血？它的审美意义在哪？为什么人们对抽象的点画书写会有这种要求？书者又如何在书写中寻求这种效果？如果只是一般地讲这些要求，人们未必都能理解，虽然从成功的书法作品上人们能获得这种感受，但作为书法如何利用技法去自觉寻求，却难免出现懵懂，因为他还缺少从本质上对技法原理的理解。

只有理解了的东西，才能更深刻地感觉它。原来一切艺术的成功与否，都在能否充分运用该形式提供的条件创造出

有生命的形象，书法也不例外。一切成功的书法艺术，人们可以感受其运笔、结体、形质、神采并产生相应的美感，而从根本说，这各方面的美，集中到一点，都在其形象具有生命活力的美。

为什么一定要创造具有生命的形象？因为基于生存发展的本能，人是热爱生命的。作为服务于人的精神生活的产品，人们要在这一意义上获得审美的满足。具有生命活力的形象，能唤起人的生命活力，归根结底，有利于人的生存发展。

各种艺术，创造其具有生命活力的形象的条件和办法是不同的。书法进行有生命活力的形象创造，更有其条件的特殊性。一方面它同别的视觉艺术一样有直观的具体性，另一方面它既不能自由地反映现实中的形象，又不能像抽象绘画那样由作者随意造型。它的形象创造，必须依据各有体势的汉文字，以顺时序一次性挥写，以毛笔运转留下的痕迹，完成具有严格规定性的点画结构。其生命意味的艺术形象，只能以这些为条件，在它的限定性内完成。

这岂不是强人所难嘛？

不，苏轼说得好："书贵难。"书法艺术的审美意义与价值，全在这些规定的从心所欲不逾矩的把握中。

事物的两重性在于：一方面，上述种种限制了书写的自由；另一方面，恰是巧妙地利用这种种限制挥写出生动的书法形象，才具有了审美意义与价值。技法充分运用的意义与价值也正在这里。文字本是"近取诸身，远取诸物"获得的

结构造型之理才得以创造的不象形而有象形意味的形式，而顺时序进行的书写，就是书者借助笔墨，以有功力的书写，给文字造成俨有筋骨血肉、俨有力的运动感的形姿，而使其成为具有生命活力的形体。

不同的书写目的要求，会派生出不同的用技要求，形成不同的技法。为求急用，必有速写，必会派生出有利急书、能求速效的书写技法。那么，通常所讲的藏锋、收锋、提按、顿挫等等用笔技法就用不上了，都是妨碍快速成书的。除了文字结构的准确性，什么"形质""神采"都不必讲求，"功夫"与"天然"的讲求也是多余的，因为这些效果的取得，需要精力和时间，它们会影响书写速度。但如果同时为了审美，"草本易而速"的事，又可能变为"今反难而迟"的现实。正因为赵壹只看草书实用性的一面，所以批评"云适迫遽，故不及草"，"失指多矣"[1]。

而为艺术效果用技，也只在充分利用书写的物质条件，在不违反实用文字形体结构规定的前提下，为创造具有生命意味的形象，赋予它们神气骨肉血的审美意味。技法的认定，技法运用的目的、意义和效果，也只在这里。

这里要说清楚的是：无论多么生动可感的生命形象，它的神气骨肉血等都只是一种审美意味，可以在品赏中感其骨血峻宕，神气勃郁，却不能将这些做机械的理解，分析出哪种效果是运用哪部分生理器官、以哪些工具材料创造的。然

[1] 赵壹《非草书》。

而历史上确有人这样理解问题，如有人说：

> 书有筋骨血肉……，盖分而为四，合则一焉。分而言之，则筋出臂腕，臂腕须悬，悬则筋生；骨出于指，指尖不实，则骨骼难成；血为水墨，水墨须调；肉是笔毫，毫须圆健；血能华色，肉则姿态出焉；然血肉生于筋骨，筋骨不立，则血肉不能自荣。故书以筋骨为先。

应该承认，以扎扎实实的功力，使笔、墨、纸张的性能得到充分的发挥，笔力劲健，点画结实，结体生动自然，筋骨血肉的审美意味自显于形象之中。若以形而下学的观点，强行附会其说，反而似是而非了。人和一切动物体内的筋骨血肉，确实可以分得清清楚楚，书法却是以一笔挥就的抽象点画，它作为生命而存在的只是一种意味，只能从总体效果上领略它，正如人们感受到成功的小说中写出了血肉丰满的人物，但要分析出哪是人物的血、哪是人物的肉，是分析不出的一样。

特别是书写中物质条件的利用问题不能机械地规定。因为人们虽然在努力改进工具材料，力求精良，实际上任何最精良的工具材料都有两重性，即利于书写的一面与不利于书写的一面。书家的技能功力表现在善于利用有利书写的一面，避免不利于书写的一面，更在于将不利于书写的一面变为特殊的表现效果。即以毛笔濡墨为例，写着写着，墨渐渐干了，这似乎不利于书写，然而有技能的书写恰利用这一

点，使线条写出浓淡枯湿的变化，使书法形象更显精神，便又促进了艺术形象的创造。如果机械地理解这一问题，以水墨为血，则墨枯之处岂不正是"血亏"之处么？

从结字原理说起

先民有了记事的需要以后，在"见鸟兽蹄远之迹可相别异"的启发下，开始造字，依类象形，似乎不存在按什么规律造型的问题。实际情况不是这样。第一，为了记事、表达思想语言，要随生产生活和语言的发展造出越来越多的字。仅靠象形，能造的字有限，为了造出更多的字满足需要，就要想别的办法。即使找到了指事、会意等多种办法，也有如何给每个字一定的结构安排问题。第二，即使都是象形字，所据对象也有大小不同、横竖不一、形体多种多样的问题。如何将它们统一起来，才能按语序、按事情发生先后、按思维逻辑有序地排列。就是说，随着文字的陆续创造，就开始出现结字统一的问题。

开始给字造型，先民并无将每个字当作生命形象创造的意识。人们摸索着从象形开始陆续以六法造字，虽不自觉却实际上已有形体结构规律的初步运用，但在没按语序排列之前，文字是无统一体式的，说不上统一的长短，也说不上统一的宽窄、齐正，造成什么样就是什么样。到需要有序排列时，才感到有将形体不一的字弄得大小相近、形式统一的必要。从甲骨文开始，经大篆到小篆，一代一代的书契者都

在做这个工作。先民力求用匀称的线条，按整齐、平正、平衡对称、变化统一等形式结构规律，逐渐将文字形体统一起来，将过长过宽的字做适当的调整，形状太无规则的尽量弄得方正，这说明为实用而采取的排列组合，对结字也产生影响。

为什么从甲骨文到金文，每个字的结构各有长宽方窄，而发展到小篆就都变为长方？

早期的甲骨文没有统一的字形，晚期的甲骨文也不都是长方的，金文大多数也还是大小长短不一。但在杂乱不一的字形当中，有一部分长形字，使人感觉它像站立着的人，有一种生命意趣，人们觉得这样或许比杂乱不一更具有统一的美，于是陆续将字体长形化，特别到以小篆统一六国文字时，将所有的字都做了这样的调整。一些分明不是长形的字，或将横向组合的部件改为上下组合；无部首组合而不够长的字，或将上部的笔画向上延伸，如坐着的人上伸双臂；或将下部向下延长，如坐着的人下伸腿足。这或许就是文字结体唤起人的生命形体意识的开始。

按情理分析，至少在最早的金文出现之时，就已有简牍的存在，因为简牍取材容易，书写方便，可供常用。而金文可能是这种常用文字的特殊使用，因为钟鼎彝器上的书契不是常有的。金文既以当时简牍文字作书，却又有不同于简牍文字的体势，因为它写得精谨，又经契刻翻铸，故端庄醇厚，反映出当时人们书契上的审美理想。而简牍之书，长期流行，书体便有了日渐简便、脱离篆籀向古隶、今隶的发展。秦代统一六国的小篆，基本上是在两种情势下作为标准

提出来的：一方面保留金文的精谨又利用刻石的条件使之进一步匀整；一方面又受简牍书迹的启发而将笔画简省，从而有了既不同于大篆也不同于简牍之隶的体式。

虽然小篆以高超的工艺性反映了秦人的书法审美理想，但也正因为其过多的工艺性，所以以当时的书写条件是不容易写好它的。而繁忙的军政要务，不得不大量使用书写方便的隶书。到了汉代，简牍已全部隶化，书者席地而坐，左手执简，右手握笔，夹臂而书。笔左右挥动方便，上下行笔却有些局促，所以字就越写越扁，有了完全不同于小篆的体式了。这又说明书体与其相应的结字法是随书写条件的变化而自然形成的，不是任何个人可以随意发明的。

汉代盛行立碑，记录要事、纪念死者都是特别郑重的事，所以必请能手书丹。碑面较简牍宽展，可以精心设计，写错写坏还可擦拭后重来，书者可尽其所能，这就使隶书有了前所未有的规范体式和丰富风格，转而又影响了简牍隶书进一步成熟。由小篆确立的文字造型，渐渐在实用中淘汰。

这是不是说明文字造型中的生命形体意识也泯灭了呢？

不，淘汰的只不过是文字体势。古人用已经存在的生命形象创造意识，在以直接书写赋形的隶书上，转为对"形质"与"神采"的追求。举例说：金石上的篆书，书丹时不太平正、方直、圆和之处，经契刻整理，都收拾得有规有矩，有如人的形体的平匀。以直接书写为最终效果的隶书，虽然难以做到这一点，却能写出具有运动感的点画，正是这随势而成的笔画，又给每个字以生动的形象。这种书写，在

急速的实用需要推动下，便出现了章草，并进一步向草书发展。

回头来看，草书的出现，一方面是实用需要的推动，而更深层的原因，则是具有强烈运动感的书写意识的推动。正书能以那样的点画成其体势，就足以说明这一点。草书好看却不好认，也不适用于庄严肃穆的要文重典。人们认为还是要有一种工整的字体以满足这种需要。但不是回头捡起隶书，而是充分利用草书中出现的具有动势的笔法，综合篆隶长扁之势，形成了正正方方的楷书。这说明结字成体不同，与笔画也有关系。

隋智果总结前人书写正书的结体经验，写成《心成颂》，因为说不出什么道理，只觉得这样结字心理上就舒服，故曰"心成"。传为欧阳询所撰的《结字三十六法》，不仅规定了怎么结字，而且给不同情况下的结字原则定了名称，如"避就""顶戴""相让""朝揖"等等。为什么这样结字？这里透露了明确的消息：原来人们有意无意中就是按照自身的形体运动、按照人与人之间的活动关系来处理、观照书法结体的。

有结字意识之初，主要是求其平稳。后来发现只有平稳之式，显得单调，便有意寻求变化，但变化超越限度，心理上也不接受。总结这些经验，便有了孙过庭的"平正→险绝→平正"三段论。缺少才能者不会运用这三段论，最有才能者也跳不出这三段论，因为它体现了世上万殊的形体结构规律，包括人对各种形体运动的感受规律。

人们观看几何图形，从来没有这种感受和要求，为什么对书法的结体会产生这种感受和要求呢？因为它是艺术，它是在创造有生命意味的形象。人们在以观照人及人的各种生产生活形象的心理来观照书法结字，判断平正、险绝。结字的基本根据就是生活在具有地心引力的星球上的人的形体构成和活动形式规律，人是按其意态结字的。

毛笔的沿用

毛笔作为最早的迹画工具被发明出来，可能具有偶然性。但书法发展到几千年后的今天，书家们仍然沿用它，只有改进，没有改变，就不是偶然的了。

你可曾设想过：如果只有甲骨文那样一种文字，以后只以硬笔一直写下去，会不会有后来诸字体的出现？这种书写能不能发展成为举世无双的书法艺术？

我以为不能。

自埋藏地下的甲骨文出土的100多年来，不断有人以它作为书法创作的素材。虽然明知它原是以刀具契刻而成，可是没有人再以刀和甲骨契刻寻求原迹效果，无一例外都是以毛笔书写之。专家们为什么这样做？原因很简单，以刀刻之，不过是原迹的仿制，没有艺术的意义；即使以硬笔书之，也难免单调；毛笔书写，各有技巧，各尽性情，就可以以甲骨文为依据，创造风格各不相同的艺术来。

我甚至认为：如果没有毛笔，甲骨文发展为大小篆都不

可能。虽然在鼎彝上、碑石上出现的大小篆都是以契刻定型的，然而它们能以宛通的体势出现，却是靠毛笔圆转的书写打基础的。而没有毛笔，更没有隶、楷书各以不同的笔画构成相应的体势。

这说明毛笔在书法艺术的形成上功不可没。在书写效果的丰富性上，毛笔是迄今为止尚无其他任何工具可以取代的书法艺术创造工具。笔可大可小，毛可长可短，能粗能细，能刚能柔。虽然书者不善掌握运用时，想它硬却嫌它软，想它软却觉它硬，远不如硬笔容易上手；但若掌握了运用它的技能，大小粗细，枯湿浓淡，刚柔劲秀，都能得心应手，具有极为丰富的表现力。"情动形言，取会风骚之意，阳舒阴惨，本乎天地之心"，尽可由这支制造简易而表现力丰富的毛笔表现出来。而其难以用语言表达的审美效果，正在于它运用之难。

用笔之法，真这么难么？当然不是。但为什么这样一个基本的动作，还不能有一致的意见呢？原因很简单：人们离开了根本目的，不讲求原理，各凭经验，就事论事使然。世上具体的生产劳动都有技法，但如果离开了用技的目的要求，是无从言技法的正确与否的。

小时候，塾师教我写字，说务必将笔握紧，写字才有笔力。而且给我讲故事，说王献之小时练字，其父王羲之偷偷在其身后抽他手握的笔，没有抽脱，羲之大为高兴，说这孩子将来的书法必有大成。我深信不疑，写字时努力将笔握得紧紧的，可每次总还是被老师抽掉了，弄得我满手乃至

脸上、身上都是墨。长大以后，我亲见有的老书家写擘窠大字，看他们几乎连把笔蘸墨的气力都不够，可是落笔后，点画却笔力千钧。我才知道书写中显示的笔力，不尽出于握笔之力。

塾师还教我：写字时手中的笔要正正地对准鼻尖，否则就写不成正锋。我也信了。我试着写小字，如此这般，倒还可以，可写大字的长横时，笔就无法对准鼻尖，要不就只有让头随笔杆摆过来摆过去。最后我才知道，又是塾师没有弄懂执笔用笔的根据和目的。

正是毛笔的特殊性和运用毛笔的特殊要求，才产生其特有的技法。不懂得这一点，技法运用的要领就掌握不了，就不会有很好的运用。

毛笔究竟怎么执为好？一要根据书写要求；二要根据右手执笔的生理特点；三要根据毛笔的特性。比如说：再硬挺的毛笔也不如钢笔，要上下左右运行，像钢笔一样斜执就不行，必须将它竖正，以便四方出锋。为此目的就必须从三方或四方齐力将笔执住。而右手五指，是拇指与另四指相对的，可以不违其生理结构，按上述要求将笔执住，这就是所以要三指或四指执笔的道理。离开了目的要求和生理条件，无视毛笔性能，就无法讲什么"龙眼法""凤眼法"的意义了。仅仅能将笔合理地握住还不行，要为挥写而运用，还须在书写意欲的支配下，有身、臂、腕、指统一协调的行动。没有这种协调行动是写不成字的，但也不是"尽一身之力而书之"。

　　为创造有生命活力的书法形象，首先就须写出具有力的运动感的点画。做到这一点，关键在于充分发挥毛笔特有的性能，充分利用濡墨后的笔在挥写中与纸面摩擦产生的效果。墨太稠、濡墨太多，笔在纸上就难以运行；水多墨淡，又可能使纸笔间的摩擦力减小而使线条显得轻薄单弱。行笔，既要有疾行之势，又要有涩行之力。总之要为创造生动有力、神采可感的形象，千方百计地使毛笔的性能得到充分发挥。而能否得心应手地做到这一点，则在书者对毛笔的性能是否可以熟练地掌握运用。

　　如讲中锋用笔，也是只有毛笔运用才有的技法，目的只在使其性能发挥。有人说，能笔笔中锋字必好，不能笔笔中锋字必不好。看似深知用笔之法，实则未必真懂毛笔使用的根本目的。

　　中锋用笔，首先是立锥形的毛笔特性决定的，它不同于硬笔，侧倒了不便运行；其次，中锋行笔所成之线，中间聚墨较多，显得厚实，符合审美心理要求。书法审美心理上有许多与民族文化精神民族道德意识相联系的东西，如赞美厚道不赞美浅薄。品赏人如此，品赏书亦如此。

　　为了充分发挥毛笔性能，写出既厚实又生动的线条，克服起笔收笔出现的尖弱，书人总结出藏锋、收锋之法。董其昌称米芾所说的"无往不复，无垂不缩"为"八字真言"，无非因这一技法解决了毛笔书写线条两端尖薄的问题。

　　行笔中间出现了线条单薄怎么办？古人又通过实践摸索出行笔疾涩、提按之法。行笔转折处出现圆滑怎么办？以顿

挫治之。

总之，人们基于生存发展的本能，基于历史形成的民族审美意识，要求抽象的点画挥写也能构成生动的具有生命意趣的形象。毛笔不但能完成实用书写，而且在完成一种具有审美意义的形象创造中有着任何其他工具不能取代的潜能，故而沿用至今。毛笔的使用技法就是根据这一目的摸索、总结出的。如果书者不能从原理上理解它，不知从精神实质上去领会，就难以对技法有创造性的把握运用。

书写与笔法

从甲骨文、金文到碑石上的小篆，是难以见到笔法的。因为这几种字体都是经契刻最后定型。虽然这些字体成字之前，大都以毛笔书丹，但所书之迹只为契刻起拟稿作用，此时的契刻不像汉代以后的刻碑，讲求对书丹的绝对遵守。前面讲过，钟鼎铭文出现之时，必已有竹木简牍作为通用的书写形式。相对于简牍来说，在钟鼎上刻字绝不如在简牍上书写那么平常，人们不会为钟鼎刻字专门去创造一种字体，简牍上只是常用文字的沿用。但它也不同于简牍书写者，即写得特别认真，精心设计安排，然后动笔，写得不够理想的字还可以重写，也可以在契刻时修改。小篆更是这样：平日只有简牍可写、偶尔写写缯帛的人，突然要为统一六国文字提供样板，在那么大的石碑上，写那么大、那么规范的字，恐怕有些难度，它是经反复琢磨设计定稿后在石工的合作下完

成的。所以，当时石上的小篆，工艺性太强，说不上用笔，不是真正的书写。

书写讲用笔，始于隶书。隶书作为一种字体被肯定，就是对书写、对用笔产生的笔画结体的肯定。

人们可能会问：既然金文出现之前，就有简牍书写，为什么说直到隶体流行，才有对书写用笔的肯定呢？

这是因为那时虽然也有以书写形成的文字，但人们只是以书写为手段，画出结构而已，关心的是结体，而不是线条。所以当这种字体书契于钟鼎彝器之上时，人们只注意把握形体结构的匀整，而不讲求保留原书丹的用笔，从而使这种书体从简牍移到钟鼎之上时，经过契刻加工，有了完全不同于简牍上书写的"笔法"。讲求线条匀整的，进一步发展为小篆，而随笔而书的篆籀，随着实用量的增大，笔画日益简化而形成了古隶（结构近篆，笔法近隶），并以书写中自然出现的笔画体式而与逐步发展成的小篆分道扬镳，形成了今隶。

从小篆看，人们关注的是力求以匀如玉箸的线条追求结构匀称的美；从隶书看，人们对每个字的整体结构也会有美的关注，但同时还有对不同笔法的注意。时代对隶书的肯定，除了实用需要，就是对书写意义、笔法效果的肯定。汉代，隶书取代篆书成为通行字体。时代盛行立碑，原来只能在简牍、缯帛、纸张上书写隶书的高手们，在碑石上更得以放开手笔，大展才华，使书法真正开始进入书写的历程，书史上自此才有笔法的讲求。第一个被说成得笔法的人是蔡

邕，而且说他的技能不是自己通过实践摸索总结出来的，也不是从前人那里学习的，而是"神授"的（史传蔡邕"笔法神授"）。这当然不可信。但这些不能不使人产生疑问：从甲骨文出现到隶书通行已1000余年，为何此时才讲笔法？而且将它神化？这只能说明：以往虽有书写，并不重书写效果，或根本没有特别精妙的书写笔法。自隶书开始，人们才日益重视书写效果、书写之美。

隶书的书写不同于篆书，不只是笔画省简，线条多变为方折，更在于出现了变化多样的点画形象，如"蚕头""雁尾"。纸张上、碑石上的书写，出现篆书所不常有的长横，随势写来；由于笔锋的尖秃不同，出现了两种不同的笔画形象，两相比较，觉得秃头的比尖头的厚实有力。为了寻求这种效果，便有了藏锋的技法，稍作夸张，便成了"蚕头"；笔行至尾部，随势顿笔斜提以寻求力的运动效果，便成"雁尾"。

"八分"怎么来的？笔的挥运使点画产生了力的效果的美，启发人们作这种效果的自觉寻求，寻求力的均衡，把对称的点画也做了这种开张的处理。

隶书的不同笔画是书写中自然出现的，有对用笔的关注以后，才有对显示力感的笔画的自觉寻求，才发展出相应的技法。

为什么甲骨文、金文、小篆等都没有对书写效果的肯定，没有对书写技法的讲求？直到隶书出现才有这种讲求呢？根本原因就在前者最后成形不是以笔书而是以刀刻。甲骨契刻改变了笔书的绵软；金文以毛笔书丹，泥范上的线稿

不够圆匀者，还可以刀修整；小篆更重线条的匀净，全然无视笔书线条的微妙变化。只有隶书才有了对完成文字结构的笔画的重视。

或许有人说：唐代以后的人写篆者，不都能写出如仪器做出的匀净线条么？包括像《中山王》那样精细的笔画结构，后代精于篆书者确能写出，怎么可以肯定秦人一定不能以一次性笔书完成那些精谨的小篆？

必须承认：后来写篆者能写出那种效果。是因为后人有了当时所无的物质条件（如高案、低凳、大纸）和据古人所创书体作长期磨炼获得的功力，而秦人在碑石上写那么大的小篆却是初创。

草书除了约定俗成的字法，似乎没有规定性的笔法。其实它的提按使转极为精妙，用笔有了前所未有的讲求，不过其所有技法的运用，集中到一点．都只为创造尽可能生动的形象。只因草书后来出现了字字相连的现象，其效果不是以单个字而是以整体展示了。因此在审美观照上出现了"行气"的要求。如果不是这样，何以会有这种审美意识？

正书是以规整化了的笔画构成具有运动感的生命形式。正书的技法要求，也处处反映这一点，以"永"字八法为例，"丶"为什么称"侧"？顺右手之势下笔，使之"如高山坠石"，既有动势，又有力感；"一"要求写来如"千里阵云"，意在求其气势；"丨"要求如万岁枯藤，以显其坚劲；"弩"不得直，直则无力；"趯"须存其锋，得势而出；"策"须背笔，仰而策之……。所有这些技法，同时体

现出两个方面的要求：一个是力求使每一笔画都写得生动有力，一个是以尽右手执笔挥运之可能。这一根本事实告诉我们，没有离开这两个基本点的执笔用笔原则，没有违反这两个基本点的技法要求，用笔的好坏和笔画形貌的美丑，都只在这两个方面的统一。

法度及其运用原理

书写很重技法，而且将"法"的运用与"度"的把握联系起来，称为"法度"。从"度"的掌握上看"法"的运用，"度"掌握得恰到好处，"法"的运用才有审美效果、意义与价值，也以此看书者用技的修养与功力。

"法"与"度"不是任何人可以主观规定的，个别人主观规定、不符合客观实际、不反映客观规律的东西，即使标榜为"秘诀"，人们也不会遵守它，因为没有美的效果、意义与价值。

前面已经讲过，"法"是为了实现书写目的，书者利用客观物质条件和主观生理条件的可能性，通过反复实践，摸索总结出来的。虽然是人所规定，却具有体现事物规律的客观性。"法"能否得以很好地运用和充分地发挥其效果，全在"度"的恰如其分的掌握。

"度"又是据何而定的？

先民"近取诸身，远取诸物"，获得造型取势的基本意识，以之为文字立形，也以之进行书写，从不自觉到自觉地

赋书法形象以生命。合于这一目的要求并使之实现的，便是用技之"法"，对这一效果恰到好处的把握，就是"度"。

因此，技法运用所讲的"度"也具有客观性，但它又不同于自然科学中的温度、湿度、高度、长度等可用仪器测定。因为它是人于客观实践中不知不觉积淀的心理感觉，只存在于书者和观赏者的心理上。由于它具有这种客观性，故人同此心，心同此理。一个书者对法度是否掌握运用得很好，知书者都能有正确的判断。

但不同时代、不同审美者的判断有时也出现差异。这个时代、这些审美者以为其有法度，而另一时代、另一些审美者却有不同看法。以唐楷为例，许多人认为它"法度森严"，是学习正楷不可多得的法帖。可是也有人认为唐楷过于刻板，不如魏晋人善于用法。还有些书家的作品，有人认为全无常法，说不上是成功的艺术；可是又有人认为他得"无法之法"，是真正的具有创造性的艺术。更有的书家公然说："老夫之书，本无法也。"

这种种现象的出现，除了不同时代、不同人有不同的书法观、书法审美观外，还由于有些人将本不是根本性的法度视为根本性的，有的人则又将分明是根本性的法度没有视为根本性的。

为什么会出现这一现象？

法度有种类，分层次，还有根本性的与非根本性的不同。所谓种类，如工具器材使用的技法、用笔、用墨，书写不同书体的具体技法，它们既有根本性的方面，又有非根本

性的方面。要千方百计写出具有力的运动感的点画，使结构具有生命意味的形象，这是根本性的方面。至于具体怎么写出点画、怎样结构体式，不同书家则有不违基本规律的灵活性。

所谓层次，最基层的有构成一定字体的基本的法，最高层的有艺术构成的法。前者如果不自觉遵守，便没有书法，便不是书法。但如果仅仅只是这一法度的遵守而无生命形象的创造，则没有艺术；前者是后者的基础，后者则是前者的目的；没有前者的恪守，就会成为不是书法的抽象画；没有后者的高度发挥，也没有生命形象的创造。但有时前者之法度恪守可能成为后者创造的障碍（如保证科举考试，求馆阁体式，就有寻求乌、方、光的技法）。为了后者，就会出现对前者的突破。从实用的法度观看问题，它就是"无法"；但从艺术创造的层面看，它合于尽工具器材之性能，借书体的基础，为书法创造具有生命活力的形象，这正合法度运用的根本。

根据上述情况，也可以说有适应两种需要的法度：一种是适应实用性书写的，一种是为艺术效果服务的。在书法只为实用需要时，自然不存在后一类型的法度；当实用性书写不期而然渐渐具有审美效果并促使书者自觉不自觉向这种效果寻求时，相应的技法便出现了。不过总的来说，它与实用书写的法度是统一的。当书法发展为脱离实用的艺术形式时，就可能出现实用书写技法的突破。比如说"一字万同"，在唐孙过庭草书中表现得很明显，后人多以此诟病于孙，就是说他没将相同的字写出变化来。以孙过庭之才，只

要注意，不难解决这一问题。但由于他当时还守着实用技法的规定，没有这种讲求。后人就不同了，一般的书家也能自觉避免这一点。

尽管如此，历史上关于法度的论述，从有书论以来，大都是从审美与实用二者统一的情况下提出来的。比如蔡邕的《九势》就是从自然物象构成的根本原理讲结字用笔的。如讲"凡落笔结字，上皆覆下，下以承上，使其形势递相映带，无使势背"，这分明是从审美效果上提出的要求。但是从之后的书法艺术实践看，书家们是否都恪守这个具体规定呢？并不都是如此。许多书家恰是有意寻求突破这些具体规定。原因就在于这些规定有以偏概全之处，认为对它的恪守会造成程式化。但是在书法尚未脱离实用的情况下，追求审美效果不能不以实用效果为前提，然而实践中人们对技法的讲求，最多只能说是不妨碍实用，而不是为了实用。如蔡邕《九势》所讲，实用上都无意义，审美上却大有必要，而书法成为自觉的艺术创造之后，其所有的法度规定，除了汉文字不可丢，以字体为基础外，其他都成为可有可无的东西。但有一点，它为创造有生命的形象，用技之"法"，看用技之"度"的根本，须臾不失。为了这一根本，未有之"法"可以立，该取之"度"可以取。如今书法更成为表现人的心迹的艺术形式，我们对于"法"的认识、"度"的掌握，更应抓住这个根本点，而不是离开这个根本点，将不是"法"的当了"法"，将本不存在的"度"当了该守之"度"，而将确实该守之"法"又不守其"法"，不重其

"度"。

如历史上将笔法神秘化，如今也还有将笔法离开了运用的根本要求绝对化的。又有人搞书法艺术，却抛弃作为书法形象创造基础的汉文字，搞所谓无文字、无文意书法。文字被抛弃，书写的基本法度也就无从讲起了。

汉文字不能抛弃，利用文字就要讲求文意以增加书法艺术的文化含量。这是书法的规定性，本不属于书写法度的范畴，但书写法度是以对汉文字的利用为前提的，一个有创造才能的书家，可以不去遵守智果《心成颂》等所规定的结字原则，但不能违反书法形象创造必须具有生命活力的原则。为了恪守这一根本，就必须充分利用书写条件以寻求神气骨肉血的效果，遵守创造这种效果的法度。离开了这一根本要求，去寻求无根无据的形式美，肯定是不正确的了。

法度，既抽象又具体。只知抽象原则，不能具体掌握，不算真识法度；只求具体恪守，不明其根本原理，也不算真识法度。

作书，笔如何下，如何运行？该不该藏头、护尾？怎么藏、护？笔画之间怎么接？部件之间组合如何管领、借让？字与字之间有无顾盼？行与行之间怎么照应？都有法度。不从根本原理上而从枝枝节节看，便会觉得法度处处限制人，处处妨碍挥写自由。但是，如果书者从生命形象创造的意义上熟悉了法度，认识到法度运用的根本原理，则会有决然不同的另一种感受：笔笔随意，处处有法，从心所欲，全在矩

度之中。这就是人们常说的：学书始由无法到有法，再由有法到无法。无法之法，乃为至法。

点画挥写与"无声之音"

书写是伴随心律进行的有节律的点画运动。书法是充满韵律美的无声的音乐。书法的这一审美特征，唐张怀瓘早有发现和准确的表达，他称书法为"无形之相"与"无声之音"，即书法既是非象形的形象，也是听不到声音的音乐。

这一认识与前面反复强调的"书法也应创造具有生命活力的形象"是否相违背？是否又从不同的角度提出的不同要求？不，这仍是"创造有生命力的形象"显示出来的必然。因为"生命在于运动"，生命运动都是有节律的，音乐只不过是听觉形象表现出的生命运动。

书法的这种乐律性，举个小例子就可说明，当你专心专意地挥写时，偶然发生一件小事使你中途停顿了一下，哪怕时间十分短暂，你很快再集中注意力，甚至不必重新濡墨染毫，接着原来写着的文辞，沿着前面的行路、款式继续写下去，而且特别提醒自己：不要失却了原来的风神，但是写后回头看时，你会发现：就因刚才打断了那么一会儿，中途停笔的地方"断气"了，不仅你自己感觉到，别人也能感觉到。虽然所书文辞，一个字没掉，一个字没错，从艺术效果上看，气势已不连贯。

书法作品字与字之间这种"气"，古人很讲究，谓之

"行气"。

怎么会有这种"行气"呢？道理很简单。一件书法作品是一个艺术整体，是一曲以书写完成的、节律不可中断的完整的音乐。中断后的音乐演奏，不是完整的演奏。欲求完整，只有从头开始。书法虽以空间形式存在，却是时序性的创作，有按顺时序来观赏的审美特征。

正是基于这一特征，便派生出"笔顺""笔势"的讲求和相应的技法。每一个字，一笔接一笔，顺势写来，有轻重缓急，有节奏韵律，各以其形态形成流动运转之势，使人感到"势来不可止，势去不可遏"，书者和欣赏者都能从这里获得一种韵律的感受。

不过，书者、欣赏者的这种韵律意识，不是自有书契以来就有的。最早的甲骨文就没有也不可能有这种韵律表现，因为它虽先有书丹，然而其线条结构却是按施刀的便利性完成的。金文，或在鼎彝的泥范上契刻，或在器物上直接操刀。二者都不太遵循稿迹，故点画结构都显示不出挥写的时序性来。甚至秦代碑石上的小篆，由于很大程度上具有工艺设计的特点，镌刻时追求的是线条的匀净和结构的匀称，笔画也显示不出书写的韵律。

简牍、纸张和汉代以后的碑石上的书写就不同了。战国时期出土的简牍书写，使人感受到明显的韵律性。大量的汉碑，由于已注意书刻效果，因而书体结构显示恢宏气象的同时，点画挥运也显示出雄劲而悠扬的韵律之美，这种效果，随着纸张上的书写流行而日益明显。草书流行时，已极强

烈；狂草出现，更表现得淋漓尽致。唐代许多著名的诗人，都有对这种"无声之音"的赞美诗篇。正书本是工谨的书体，由于充分吸取了草书挥写的韵律之势而给笔画定型，从而使其有了一种既工整又深具乐律运动之势的笔画形态。

成熟的正书，有"永字八法"也概括不完的各种具有动态的笔势，视之为"法"，就是对书写中有节律的运动之势的肯定。以"三点水"为例，其第二点就有承上启下之势，第三"点"基于同一原因而有带上去的"挑"。第一次出现这样的笔势，是无意带出的，发现它生动而不碍工楷，就作为笔法保留。"宝盖头"是由篆隶的"𠆢"衍变的，草书则省去了它左侧的直画。因接着写下面的笔画，就将右边的直画带成了"钩"。正书为了对称，不是简单地补上了左边直画，而是将它变成了具有动势的长点；右边的斜钩，为了加强运动的节奏感，横弯时稍顿而后出，形成了"啄钩"。所有的直画"丨"之有"钩挑"，大都是因继续写左边后续的点画带出的。一笔直下，左边再无笔画要写者则不钩……总之，一切笔画都不是无端形成的，都只为能显示运动感，能在挥运中显示运动的节律之美。

由于有人不理解这种乐律效果，不知自觉去把握这种效果，孤立起来看各种书体的笔法，孤立起来去认识什么笔法该以怎样的技法去书写（不是说学书者不可以做这种研究，而是说要把这种研究，自觉置于书写整体的挥运节律意识的统帅之下），比如有人临书，就只注意颜字的"钩"该怎么写，"捺"该怎么写；柳字的写法又有什么不同，却不知注

意多种笔画在不同的具体情况下怎么写才能构成有乐律感的整体效应，以致使其所作之书虽在笔画上不乏与某家有相似之处，却缺乏整体的乐律感，也就是人们常说的字写"散"了。前面讲过，书体结构有约定俗成的笔顺，按笔顺作有节律的挥运，便自然产生书写的乐律效果。这是因为：书写中笔顺遵守与心律同步，使书写自然成为有节律的挥运。那自上而下、由左向右、从外到内顺序进行的书写，便获得了乐感效应，书者越得心应手，挥写与心律越契合，便越有利于"无声之音"的形成。

认识到这一点，对于认识技法原理很有好处，可以使我们能从总体精神上认识运用技法，而不是将前人总结的各种具体技法视为僵死的条条框框，虽运用也没有很好的运用效果。

认识到这一点以后还会发现：不只运笔上有节律，结字上也有节奏和韵律。一行字的安排，一篇字的组合，也有乐律节奏需要把握。

古人讲"乐者天地之和"，"和而不同"，"和与同异"，意思是音乐所讲的和谐不是求声音的单一，"声一无听，物一无文"[1]。乐音应该是变化的统一，作为点画，应有变化，不能单一；结字也应有变化的统一。以正书为例，"二"字两横，"三"字三横，自成体以来，就没人将它们写成一般长。为什么？自然万殊给人的统一变化意识使然。汉字，由两个或三个部件组成的字很多，如"林""炎"

　　[1]《国语》。

"圭""昌""吕",如"鑫""森""淼""焱"等，书者在写它们的时候，都要注意写出变化来。两行字讲求大小横长的变化，一幅字讲求行路的错落（除非是讲求齐整的篆书）。这正是"天地之和"的体现，正是"无声之音"的具体表现。

技法运用的原则性与灵活性

技法运用的原则性可以从三个方面来考察：一是实现书写目的要求的原则；二是工具材料性能充分合理利用的原则；三是手的生理机制充分合理利用的原则。

首先是为了实现书写而运用技法。一切技法的产生、认定和自觉的运用，都服从这个原则，从而完满地实现已确定的书写目的。

字的大小不同、书体不同，甚至书写的载体不同，书写的目的要求不同，就会有不同的技法运用。苏轼讲，"大字难于结密而无间，小字难于宽绰而有余"[1]，这是因为大小字有不同的技法，同样，篆、隶有不同于正书和行书的技法，狂草有不同于章草的技法，如果用技不当，就不能实现预定的书写目的。

其次，一切的书法都是因一定的书写工具器材得以充分有效地利用实现的。前已讲过，一切工具器材的有效利用，

[1] 苏轼《论书》。

在于发挥其物理特性之所长和避其所短，并尽可能将其所短（即不利于书写的一面）变为具有特殊审美效果的一面。这种效果的利用当然也构成相应的技法。从无意中产生到自觉地利用，从而使书写产生更丰富的审美效果。如书写工具退笔的利用，枯笔、渗润之墨的利用等。从这一意义说，工具器材的所长所短具有相对性，对其应该具有辩证观点的认识，因为对它们的掌握运用，作为技法来说，是可以互相转化的。而书者自觉寻求转化，都只是为了在创造具有审美效果的书法形象上发挥积极的技法效应。

第三，书写是书者以其手掌握毛笔进行的。在书写时，人身上任何器官，没有比手更为便利和灵巧的。但人的手也有局限性，前面也曾说过：软毫硬管的笔必须从三面或四面形成合力才能掌握使用。手指要根据这点，改变执笔及运动方式。

在科技高度发达的当今，是否可以创造一种更为灵便的书写器械代替手？显然不可能。

人可以创造许多精巧的工具代替人进行劳动，但永远不能创造出一种工具代替人来进行书写，因为它是由心灵控制的精神劳动。

这就是技法运用必须坚持的原则。此外还有没有根本性的原则？如果有，也只是属于别的方面、层次的要求。属于技法运用的根本性原则仅仅如此，别的没有了。

"作书必以汉文字""学技必向前人学"等，这不都是书法原则么？对，但前者只是作为书法艺术构成的基本原

则，后者只是从何学取技法的原则，不是技法运用原则。

"学书须笔笔从古人来，一笔不似古人，便不是书"[1]，这不是傅山提出的技法运用原则么？"用笔千古不易"，这不是赵孟頫提出的技法运用的原则么？

这是他们的学书用技观，他们认为只有这样才是书，他们可以坚持，但却不是客观存在的、每个作书者都不能不遵守的原则。

你能不为书写而用技吗？

你对工具材料的性能，不能充分掌握运用，能有技法运用吗？

你不充分以你的生理机制对书写工具合理地控制，能有技法运用吗？

这是原则。

原则的东西是不能抛弃的。

但是，当一个人不能以右手的五指执笔或根本不能以右手执笔的时候，当书写不能在通常的纸张上进行，或因字迹过大毛笔无法书写的时候，可以不可以为实现特定的书写目的而有不以五指执笔、不以右手执笔书写的灵活性呢？

事实证明是可以的。历史上就出现过回腕作书、左手执笔、双手共执而书并取得成功的例子。

特殊需要的书写，改以特殊工具进行，这种灵活性也是允许的。历史上这种成功的范例不少。

[1] 傅山《霜红龛集》。

但是，如果不是基于这种特殊情况下的特殊需要，而仅仅是为了标新立异，好好的右手不用，却用左手，用齿咬笔，以舌代笔，以针管喷墨而书，这就不是恪守原则的灵活性，而是无谓的胡闹了。

书写工具、技法的改进和发明，在于那种种"改进"和"发明"是否有更胜于手书、笔书而有更好的效果，如果不能增加书写效果而是相反，又有何意义与价值呢？这是一方面。

其次，正在进行的书写中，有时也会出现一些始料未及的情况。如一字未写完而笔上墨已枯尽，如书至中途笔毫分岔，或估算失误，纸将尽而又按原式写不完，或落笔后才发现水墨过多，或一幅字虽写得很好，文辞却发现错漏，诸如此类，可否补救？

不仅可以，而且应该。书者应尽力想出办法补救。事实证明，书者在不违书法创造的基本要求下采取机智灵活技法，能使其补救产生意想不到的审美效果。因为这种灵活性，不仅没有妨碍技法运用的原则性，而且显示了书者的修养与才能，价值也在这里。《兰亭序》上出现的多处涂改，不仅无损于整体的效果，而且恰是这不经意的修改，反而使整个作品显得萧散自然。

但是，若以为这种修改有萧散自然的美而刻意效仿，则不足取。如当今有人作书也故作错漏，也涂涂改改，这就不是灵活性的运用，而是毫无审美意义的"效颦""故托丑怪"了。

技法是发展的

一切事物都是发展的，书契技法的认识、运用也是发展的，书契的条件不同，具体要求不同，书契的技法也会有所不同。

但是在长期的封建社会中，书人往往有一种保守的技法观，如"作书须笔笔从古人来"；观后来人书，往往不论好坏，只因其无"古法"就贬低其审美价值。

其实，这两件事要分清楚：一件是学书必须认真向古人学习技法经验，没有这种学习而言书法创造当然是不行的；另一件是学习古人的一切技法经验，都是为我的艺术创造所用，而不是在我的创造中显示有多少古人的技法。

很明显，书写要求、书写物质条件等发生了很大变化时，技法的运用会发生相应的变化。以书写工具和方式为例，就可以使我们看到这一点。在高的桌案、低的椅凳尚未出现的汉代，简牍书写和以往一样，是左手以约45°角斜度将简牍拿在手上，右手斜执笔（近乎现代人执硬笔一样）写的。如果用晋唐以后五指执笔的方法，反而不便书写。

今草必然是几案上的书写，而且必然是纸张出现以后的事，因为细窄的简牍上是不方便草书书写的。赵壹《非草书》中所记载的大多数学草的人，纸张买不起，就"展指画地，以草刿壁"。

不同的字体在不同的需要、不同的书契条件下产生，

并形成不同的技法。就是说，不同字体的形成，原因是多方面的。甲骨文只有在甲骨的利用下，以当时可能利用它的条件下产生；金文也只能在有青铜器物铸造、契刻的条件下产生；没有直书效果的肯定，不会有隶书。草书的形成，不仅要有流利的书写，更要有可供流利书写的纸张发明。而所有不同字体之成，都有不同技法。这技法，既有以往书写之法的继承，更是特定的书契条件利用的结果。

正、行书更是纸张上书写流利后的产物，只有端坐桌案边，在平净的纸面，才能按预定的大小，进行有行有路、横平竖直的书写，自然又形成相应的技法。由此可以看到，随着书法的发展，整个技法也是发展的。

直到后来，书法除供实用，更形成自觉的艺术形式，自有书契以来所创造的各种字体都被用作书法艺术创造的根据，都以毛笔，都在桌案上，用纸张书写。即使这样，不同字体，不同人对工具器材的利用，也会有各自的经验，形成技法运用上的差异。

钟繇、王羲之将正书技法推向了前所未有的高度，没人说他们"全无古法"，而是对他们的技法作了充分肯定，尊为"钟、王笔法"。若他们只知有"古法"，是断然不可能取得超乎前人的成就的。

唐人学取晋人，总结晋人的技法经验，并将那些经验法度化，形成了以法度看技能的时风。

唐人是否只有魏晋法度的死守而没有他们的技法发展呢？不是。魏晋人书中就没有唐人书中那种十分明显的顿挫

挑趯，说明唐代技法又发展了。魏晋时期，正书虽已完全成熟，但就整个社会说，通行的仍是汉代传下来的隶书，篆书也还在重要典籍上运用。章草、今草也是常用文字，可以说，钟、王正书实际是在这个大书法氛围中吸取多种书体书写技法的营养创造的，钟、王正书笔法也是融会了多种书体的技法形成的。唐人写正书则不同，唐代，实用上楷书已成为占统治地位的书体，学书者大都直取晋人笔法，而且按时代的审美理解，在法度上将它们绝对化。这种书法意识，与书判取士的科举制度结合，在许多录取科举者的笔下，形成了一种近乎做作的体势。当然，它有利于实用，也为学书者提供了严谨平正的楷式，方便了后之学书者。但作为艺术欣赏就显得刻板，逸韵不足，只因它符合这个时代的审美理想，所以仍为人们所称道。

宋人欧阳修、苏轼等无视书法的实用目的，把它作为寓意寄志的形式，讲求"无刻意做作"，强调"我书意造"。时人讥评他们之书未能恪守晋唐笔法，他们仍我行我素，全不在意。他们似乎没有技法上的新贡献。实际上，是他们第一次把技法的运用置于"意之所授命"的指导思想的地位，自觉地把书法变成了真正意义的艺术。

宋人不死守晋唐法，遭到了元代书家的反对，元代书家一心要恢复晋唐古法。赵孟頫为此竟无视书法发展的历史，硬说"用笔千古不易"[1]。他写字，用傅山的话说："写晋

[1] 赵孟頫《松雪斋集》。

尽用晋法，写唐尽用唐法，要一笔家法而不可得。"[1]技法之精，不仅为元主所赏，更使其成为元代书坛之主盟者，影响到明、清两代。

正因为赵孟頫把笔法看成是"千古不易"的东西，正因为明清书家在统治者的意志影响下沿着赵孟頫、董其昌的道路走，明清书风便呈现日趋媚妍之势。物极必反，也引出一个始料未及的碑书大盛的时代。

北魏碑书，这些不同于晋唐墨迹也不同于唐人刻碑的东西，大部分不过是民间书手乃至工匠之作，少数书家书于摩崖之上（如《郑文公碑》），也只能有个大略的墨迹，全由工匠依势凿成，纵有体势，也无精细的用笔技巧可见。然而在厌倦了帖学之软媚的书家们眼里，却感其质拙朴茂，便学取它们。由是创造了许多为晋唐人所不曾有过的技法。大多数人赞美这种学习创造，少数保守者非议他们笔下缺乏"古法"，也改变不了这种学碑新风。

今人写甲骨文又是一例。今人写甲骨文，更是借这种体势进行新的书法创造。从甲骨文创造者到钟、王等都不曾有过这种"笔法"，然而人们从艺术审美上承认它。这究竟是今法还是古法？从古到今，笔法有无发展变化，不是很清楚么？

一切的法都是人因事而宜创造的。就像路是人在没有路的地方踩出来的一样。要在甲骨上刻字，就要摸索总结契刻技法。甲骨契刻被别的书法形式取代，契刻技法也就被别

　　　[1] 傅山《霜红龛集》。

的技法取代。人们为书而用法，而不是为守古法而作书。如果讲善学古人，有一条十分重要的经验教训值得重视，这就是：要学魏晋人博取，不要学唐人特别是明、清人偏取一二能书者。博取而创，魏晋人创造了书法艺术史无前例的辉煌；单取一二，明清许多人走向了虚靡。

技法原理探讨小结

总结前面所讲，不外以下几点：（一）技法运用的根本目的，在于给抽象的书法创造具有生命活力的艺术形象；（二）一切书写技法的形成，都根据一定的书写目的要求，都基于一定的物质条件和书者生理机制对物质条件有效地利用；（三）只有通过反复的书写磨炼，技法才能成为具有实际意义的技能，产生实际的技法效果；（四）技法没有阶级性，也没有运用中的时代限定性，技法是逐渐形成丰富的，其有利于艺术形象创造的会得到继承，其暂时被人忽略者，后来者也会发掘运用并在运用中发展。从具体技法出现的早晚看，确有古近之分，但从审美意义与价值上说，只就运用效果论高下，而不是以古今论高下；（五）技法由书者掌握运用。因此技法永远是普遍原理与个人的具体运用的统一。

需要补充说明的是：

其一，从历史和当时的书法事实看，不同的书写目的要求是存在的，有为特定的实用目的如科举考试的书写；也有只为寓情寄兴，别无所为的书写；还有自觉进行艺术创造的

书写。目的要求不同，技法的认识、运用、效果也会不同。为特定实用目的的书写，可能有技法运用效果的规定性。基于这种要求他们会把技法说成是教条，规定只能怎么写，不能怎么写。实际上就是把书法视为一种技能，有固定的不可违的方法，认为掌握了这种技能，就会有合目的要求的书写。寓情寄兴者也重技法，但讲究的是技法为抒发情志服务。为了这一目的，学习传统技法，也可能有传统技法的突破。自觉为艺术形象创造者，也很重技法，也讲技法运用效果的美。但所有这一些，都集中表现在生动的艺术形象创造上，而且认定：技法的运用，技能效果的正常发挥，决定于主体的精神修养、审美追求，把技法的学习运用，作为一个优秀的书法艺术家的总体修养和能力的组成部分来认识。技法运用的能力，一方面有其稳定性，另一方面，还能使技法有超常的发挥。

其二，不能离开时代的书写目的要求讲技法，当代人也写甲骨文、金文、简牍碑石上的文字，但都只是借此为当代书法艺术创造。原本出现在不同载体上的书契，如今都变为纸上的书写，这就可能出现与原迹书契全然不同的技法，而这种纸上书写又与晋唐帖书技法不同。如果我们将古人技法教条化，就不可能借这些书体进行我们的艺术创造。在书法作为自觉的艺术形式的当今，书者一方面要以特定历史条件下产生的书体为依据，而创作条件却一律是纸上的书写，而且讲求展览的效果。书写既不能沿用各书体原初的技法，却又要捕捉其原初特有的于今人具有审美意义的气息。这一矛

盾的解决，就要求我们以四者（手、纸张、毛笔书写、特定书体）结合，摸索一些新的技法。

其三，技法具有实践性。技法只能从实践中获取。但是，不明其理的埋头实践，可能事倍而功半。从原理上认识技法，领悟其要领，可能使实践更有成效。但书法是重功力的艺术，技法的精深掌握就是功力。无论书者有多么深刻的理解，都不能代替手上的实践。技法运用精致微妙所产生的效果，只有通过扎扎实实的实践，才能有所体会。获得技能的有效途径只能是坚持不懈的刻苦磨炼，写写停停，停停写写，不可能有效果。古人有"用尽气力，不离故处"的话，说明学技之难。历史上流传有许多刻苦磨炼书写技能的佳话，却从来没有听说某人有才华，一年两年就获得精深的功力，以后无须再磨炼的故事。"字无百日功"，这句话千万不要误解了。

本文开始就讲过，技法要熟，可是从审美意义上又讲"书要熟后生"。从根本上讲，"熟"是技能，"生"是技能精熟后寻求的审美意味；前者靠磨炼，后者靠修养，技法之熟服务于修养之深，技法才有生命，艺术才有高雅的审美效果。有艺术追求的书家要用审美、境界的追求带动技法磨炼，用理论修养提高审美见识。

其四，书法技法既有继承性又会随书法的发展而发展，不应该将任何时代、任何个人的技法经验绝对化。作为书法艺术的技法运用，目的只有两个：一是充分利用生理机制和物质条件实现有效的书写；一是寻求书者认准的审美效果。没有离开这两个目的的技法运用。但是，既无阶级性与时代

性的技法，却与具有阶级性（在阶级社会）与时代性的书者的艺术情志有着深刻的、甚至不易察觉却确实存在的联系，并在书写运用中受它的制约。这就是为什么魏晋以来许多人专心专意学取钟王技法，而笔下之书却不见魏晋人书的风神韵度的原因，这就给学书者一个启示：学习技法时必须提高精神修养。魏晋风神达不到也不必强求，但时代高雅的风神气度还是要讲的。

其五，技法原理的普遍性与技法运用的个性似乎是永远统一的。同为技法原理的普遍性是通过运用技法的个人体现出来的，普遍性是从众多的个人具体运用中的抽取、综合，不能体现普遍性的原理不是真正的技法。但是一个书家的技法如果只有原理的普遍性而无个性，其书法必也是无个性的艺术，所以学习具有普遍性的技法，都必须在运用中化为"我的"，才有为我的艺术创造而运用的意义。

总之，技法是书法创造的基础，没有精熟的技法运用，就不会有美的艺术创造。但是，之所以有书法艺术的创造，却在于有"意之所授命"，有创作意欲的催发。没有离开了这一根本的技法运用，更无离开了这一根本的技法运用之美。技法之美，只能是在这一前提下使目的充分实现中展示的美，只有成功地进行了书法形象创造，技法才有它的审美意义与价值。

以彻底的辩证精神充分发挥
毛笔的性能

没有人预期过，没有人料想到，以束毛形成的笔，是原始陶绘就开始使用的工具，在实用的推动下所进行的书写，不仅形成了各种字体，而且形成了举世无双的艺术——不是这毛笔太奇妙，而是这毛笔的运用中有哲学。毛笔对书法艺术的形成，对书法艺术的创造、发展，贡献太大了。

不能说没有毛笔就没有书法艺术，但是我们可以从已有的事实作些考察、思考。确实，书法之所以成为艺术，毛笔的使用起到了任何工具无可取代的作用。

我们现在已有硬笔书法，承认硬笔书写也可以产生艺术。可就是有一条：硬笔所书者，都是据毛笔书写所产生的字体，硬笔所成之书，也是以毛笔所出之形质为标准论美丑，而不是以硬笔的特性所自然形成毛笔书写所不能具有的字体和审美趣味。也就是说：所谓硬笔书法，实际是强以硬笔作毛笔之书，强仿毛笔书写效果。

我们知道：油画画得像水彩画，是没有油画和水彩画的审美价值和意义的，反之也是一样。

或有谓，汉字诸体已历史地形成了，正如当今亟欲创新的书家，也只能以已有的篆、隶、草、正为体进行书写一

样，硬笔能不以这些字体作书么？

不对。这理由似是而非。汉字诸体，恰是在书写需求、书写工具器材、方式方法等多种因素的相互作用下形成的。

陶文可能是最早的汉文字，它不是以固定的工具、方法写成，而是随手抓到的一种硬质的东西（比如有轮廓的石子）随手在陶坯上画出的，所以它很难被看做是一种字体。但是当这种文字，以毛笔书写在供占卜之用的甲骨上，非契刻不能保存，这样便形成了特有的"甲骨文"体势。它是文字（因为它表音表义），但从严格意义上，它还不是书法，因为它以契刻改变了书写本来的笔形笔势。我甚至认为，随后出现的青铜器铭文，也不是真正意义的书法作品。青铜器铭文有两种：一种是先以毛笔写在泥模上而后契刻，最后浇铸定型。这时的书写，只是尽可能画出匀称的线结构文字。在契刻时，对于那画得不够匀称的线、不够平正的结体，在定型过程中还可以作适当的修改、调整，而不讲求书写的时序性和用笔效果；另一种则是契刻在已铸就的青铜器物上的。契刻前有毛笔的书写，但那只是供契刻的底稿，如《中山王》上那种匀细光整的字迹。以当时人的书写条件，是积累不了那种书写功夫的。秦代的《泰山刻石》，史传书者为李斯、赵高等人。其实，这是后人想当然。一、那时候，文人士大夫尚未成为书法的主体，大量的书写是由书工笔吏进行的，李斯等人纵然写些字，也只能在简牍、在缯帛上进行，不可能天天在巨大的碑石上练出写那么大的小篆的本领。因此我认为：那时那些刻在碑石上的字迹，是设计者在

刻工的合作下完成的，也不是以毛笔一挥而就的，所以也不是真正意义的书法。

甲骨文也好，青铜器铭文也好，小篆更不用说，不都成为后来人创造书法艺术的根据？

这话不错，但这是后来有了纸上的毛笔书写以后，人们已有隶、草、行、正诸体的书写以后。在书人们自觉扩大书写的字体以后，找到那些字体，以后来人的书法意识，摸索出相应的技法。后来人书写的是"书法"，不等于前人契刻的是书法。准确的说法，那叫"刻字"，如当今有的"刻字艺术"一样。

我讲了这么许多，只在说明一点，不只是书写，而且必是毛笔的运用，必是毛笔性能的充分发挥，以一溜直下的书写完成，才有书法艺术。毛笔虽只是物质条件，却在书写之能成为艺术中，具有决定性的作用。

没有比毛笔的构成更为简单的书写工具。

没有比毛笔的性能更有那样全面、深刻、彻底的辩证特性。

没有比让毛笔的这种辩证性格得到最充分的发挥更具有书法艺术创造的意义。

书写讲求技法运用效果的美，讲求技法运用的功力的美，其技能、功力的显现，集中体现在毛笔的辩证性格的掌握上。

真是幸运，我们的祖先很早就发明了毛笔。彩陶上的那许多纹绘，都是毛笔所作。说句杞人忧天的话，如果没有毛

笔，如西方一样，一直以硬笔写到现在，也许就根本没有篆书以后的那些字体，也许就没有书法艺术。

毛笔就那么重要么？

各种艺术品种出现，不是人主观设计的，而是进行艺术生产的物质条件决定的。油彩特性的把握运用，产生了油画；水彩特性的把握运用，产生了水彩画；分明是为留传前人书画作品而兴起的复制木刻，却引出了在审美效果上不同于其他画种的版画艺术。利用驴皮刻制的人物形象只能发展出皮影戏。摄影术的利用则可以发展出电影艺术。书写中毛笔的运用、毛笔特性的发现与汉文字结合，便有了书法艺术。

毛笔的基本特性是什么？

毛笔的基本特性在于书写中的矛盾统一性的充分把握和利用。

不能说硬笔没有这种矛盾统一性。矛盾统一是宇宙万殊存在运动的根本规律，没有哪一事物中不存在矛盾统一。但就一切的书写工具说，没有任何一种书写工具性能的矛盾统一性象毛笔这样明显、强烈、充分。没有哪一种艺术创造不需要技巧、功力，不讲求功力技巧之美。但是几乎没有哪一种艺术讲技术、功力讲得这么多，而且大都集中在用笔上。由于用笔有奇妙的效果，用笔的技巧不容易掌握，所以有笔法玄妙之说，有笔法神授之说。对于书法的艺术创造来说，其技巧功力，实际就是挥写中毛笔性能的矛盾统一性把握运用的技能功力。在所有的书写工具中最难掌握的莫如毛笔，

从鹅管笔到圆珠笔、注水笔等都很容易掌握，蘸点水，落在

纸上就可以写字，但这类笔只有硬、挺，因而它在表现效果上便只有一面性，效果就丰富不起来。

毛笔不硬不软，若善于运用它，它的书写效果则又硬又软，而且硬得不外张，软得有内劲。即硬中有柔，软中有刚，表现力极为丰富。但比之硬笔，的确难于掌握。所谓难于掌握，就是书写中这硬且柔、柔中硬的效果难于把握。但是人们不是回避它，特别是在发现硬笔以后，不是赶快改换它，而是仍然坚持用它。原因就在于只有这一工具的运用，才能保证书法艺术的创造。可以说，一切创造物在用材、在制作生产上不断改进，都是以更实用、更美观、更有效果，即从便捷、省材、省事、省力多方面打算的。唯独书法，即使人们已知西方的硬笔，在实用书写中，确较毛笔方便、快捷、省事、省力，可以让这种书写改用硬笔；可是稍有艺术性讲求的书写，仍坚持用毛笔。因为毛笔有一切硬笔不可比拟的表现力。

什么是毛笔的表现力？毛笔的表现力集中表现在什么地方？

毛笔的表现力集中表现在毛笔特性的发挥上，集中表现在书写所展示的艺术效果的矛盾统一性上。它的审美效果也集中通过这一点展示出来。学习用笔，古人讲了许多法，其实集中起来，就是在书法形象创造的各层面上展示的矛盾法则的辩证统一的把握上。不识这一点，就不是真识法；认识掌握了这一根本，就是认识掌握毛笔书写的根本意义。

书法是抽象的造型艺术，而其之所以能成为艺术，也

正在以抽象的形式创造出有生命意味的形象。书法的生命意味的获取，受宇宙生命所表现出的基本规律的启示和暗示，即在它的形象创造中充分把握矛盾运动的统一规律。书法是通过挥写出的点线构成的，点线的书写本身就是一种矛盾运动，书法的点线是以毛笔的挥写造成的。毛笔挥写的基本点就是利用毛笔的特性，在矛盾运动中创造具有生命运动感的点画。

在汉字以外的一切文字书写中，书写工具的运用，只求画出迹画。完成这个任务，书写的任务也就完成了。书法艺术却不一样，它的用笔，讲求提按，讲求疾涩，不仅讲求用笔的力势，而且讲求运行的节律，即它必须将生命运动的特点充分展示出来。

但是，这一点不是任何工具都能做得好的，而正是毛笔的性能却能如人所期的做好这一点。不，不是人们先有所期，后才有这种效果的创造，恰恰相反，正是这种具有生命形体意味的文字，正是具有民族哲学心理和文化特性的毛笔运用，在主体心理节律的驱动下，毛笔运用的矛盾特性展示出来，才使书法获得了这种效果，才促使书法成为艺术。因此，在这一意义上，是毛笔的运动，毛笔运用的实际效果，促成了书法生命形象的创造，书法才实际地成为艺术形式。

前面我曾讲到，许多艺术品种的产生、发展、变化，与工具、方法的出现、改变有关。没有以木刻出现的复制，启示不了版画的产生；没有摄影技术的发明，电影艺术不可能出现。但是在毛笔书写产生之后，西方的、现代的书写工

具传到了中国，我们也在日常的实用书写中熟练地运用它，但是却不能因为这些工具的使用自然形成新的字体（就像大量的竹木简牍的使用和实用需要的推动，使篆书淘汰，使隶草出现；纸张发明使书写转到纸张上来，书写方式、用技改变，使正、行体产生一样）。恰恰相反，当我们力求以各种硬笔书写获取审美效果，使之成为艺术时，竟不能不强硬笔之所难，做作出俨若毛笔书写的效果，否则总觉味薄，艺术性不高。

是人们心理保守，有成见在胸吗？不，以版画为例，版画要取得艺术效果，就必须充分发挥"版""刻"的特殊效果，否则就只是笔画的复制，没有版画作为一种艺术形式存在的意义与价值。而硬笔书法作为一种艺术形式存在，却没有自己的形式表现的特征，只一味学仿毛笔书写的艺术效果，它的审美意义和价值是可想而知的。

这一事实，又反证毛笔在书法艺术的形成和发展中的意义与价值。尽其性能，出现了正、行字体，而正、行出现以后，竟不能有新体创造。纵有从西方传来的与传统书写工具迥异的各种工具，也不可能帮助我们有新的字体创造，也不可能写出超过毛笔书写的审美效果。而没有与毛笔书写效果不同的、别有一种审美效果的出现，硬笔书法永远也只是附庸于毛笔书法的东西。而毛笔书写，当初虽只为实用，却总是尽其性能，得之自然，从而使有了书法艺术创造自觉的人，必须使用它，千百年后，使用毛笔的技法仍是书法艺术创造者要掌握的财富。而硬笔有的技法经验，只不过是如何

学得像毛笔书法的经验。

由于书法艺术构成中有深刻的哲学道理，有人称其为"哲学的艺术"。如果读者不以辞害意，从艺术特性上去理解它，似乎也可以说：毛笔是一种决定书法艺术创造的、需要以辩证精神才能把握、才能发挥其特性的工具。

人们思想方法上自有辩证法的确立，认识论上讲唯物论，本就是客观现实昭示人的，是客观现实的存在发展告诉人的。毛笔的使用，就是让书者体验和认识唯物辩证性的最好的老师。它的运用中所展现的辩证特征，足以启示思想灵通的人学会以辩证的眼光去观察、处理、把握一切事物，认识事物存在发展的规律。书写中，毛笔的辩证性格的掌握、发挥，是书法技法运用的精髓，是展示书法功力的根本，是使书法形象成若天然的根本。一句话，它是书法形式得以掌握的根本。

关于"气息"

气息（气味）是书法艺术中特有的审美概念。其他艺术没这个概念，书法却特别讲求。

书法中所谓"气息"，不是物质性的而是精神性的，是书者以其技能功力、情致意兴、艺术修养等创造的艺术形象透露的，是作品反映出的作者的精神气格。它是书法得以创造的各种条件凝成的客观存在。离开作品，很难描述，因为它抽象；面对作品，你很容易感受到，因为它是一种难以确切的语言表述却实实在在存在的审美效果。人，作为有生命有精神表现的形体，由于生性、境遇、见识、教养等等的不同，形成了不同的心志、喜好、追求，流露出不同的气息。人们把抽象的书法形象当作人、当作有生命的形象来观照，在人们有了对人的精神气格的观照以后（如汉末兴起的人物品藻之风），很自然地对书法也有了精神气息的观照。

人们很早就感受到书法流露出的气息（在汉代人赵壹《非草书》中，就有"凡人各殊气血，异筋骨，心有疏密，手有巧拙"之说）。只是作为艺术效果以文辞表达出来，作为艺术的品位追求向书者提出来，则比较晚。

南朝梁袁昂《古今书评》，不言不同书家的技能、功

力之高下，却以社会人的风神比书，就是一种气息的品评。如称"王羲之书如谢家子弟，纵复不端正者，爽爽有一种风气"，就是对王书潇洒自如、不激不厉的气息的赞美。而"羊欣书如大家婢为夫人，虽处其位，而举止羞涩，终不似真"，就明显地批评其书因恪守献之体势，显得拘谨；而其称"徐淮南书如南冈士大夫，徒好尚风范，终不免寒乞"，就是直截了当言其书作缺少高雅的气息，即使是书者"好尚"一种理想的"风范"。

只不过在这一历史时期，人们还未能明确说出书法究竟应该有怎样的气息和如何去追求、把握高雅的气息。

尽管如此，书法审美已显示出与他种艺术不同的，即特别看重气息的特点，而且随着历史的发展，人们对此越来越有明确的认识了。

为什么别的艺术不这么讲求？而书法讲求得这么强烈？

一切的艺术产品都是精神产品，都为充实、丰富人们的精神生活而具有意义与价值。

精神产品是艺术家的精神修养、艺术功力的对象化，各种精神产品各以其形式手段的可能性，通过题材、主题、形式、风格的层层面面，将作者的现实感受、精神修养对象化，读者可以通过作品的题材、主题、形式、风格去认识感受艺术家的思想见识、精神修养而获得审美享受。而书法作为艺术，除了借文辞传达一定思想感情外，不能有更多的表现。人们只有通过书写创造的艺术形象，感受艺术家的精神修养和艺术才能，书法的审美意义与价值就在这里。

　　不同的书家可用相同的文辞、字体、格式、幅面进行书写，但由于书家个人的情性、气格、精神修养、技能功夫不同，实际的作品会流露出各不相同的气息，书法发展的历史，让人们发现书法虽然是抽象的艺术形象，却反映主体的精神气骨。人们看重现实生活中精神气格高尚的人，当人把书看作人的精神修养的对象化时，书中流露书者高雅的精神气格，也为人所美了。

　　气息是客观存在，可以说是有书契就有的。问题只是人们在什么情况下才从审美上关怀它，这种关怀的意义在哪？

　　在文字初创、书写初有的时期，甚至在字体还随实用、随书写的物质条件不断发展的历史阶段，人们不可能从审美上有对气息的关怀，即不会感受到哪种气息美，哪种气息不美。因为在这个历史阶段，人们还有一些更实际的问题要解决。

　　但是当字体的创变结束，书写已有稳定的方式，书写技巧也日益完善。相同、相近条件下不同作者的书写流露出不同的气息，也逐渐被人感受了。袁昂《古今书评》等就是在这种背景下出现的。

　　不过，感受到书法有气息的存在是一回事，要不要和如何去自觉追求它却是另一回事，即时代能否作为书法的审美要求提出来，还要看认识的发展。

　　唐代，李世民赞王右军书"尽善尽美"，也只是赞书技之高妙，并未言及王书之美在于其有他书所不及的高雅气息。孙过庭以理论家的敏锐，看到王书有不同于一般书法

的气息，说"是以右军之书，末年多妙，当缘思虑通审，志气和平，不激不厉，而风规自远"[1]。右军书法末年多妙的根本原因，在于其对书法之意有深刻的思虑，有全面的审视，而其心志、心气宁静和平，既无所谓激昂，也不追求峻厉（平平常常，随意所适），所以其书之风神自然、意味隽永。其他人就做不到这一点："子敬已下，莫不鼓努为力，标置成体，岂独工用不侔，亦乃神情悬隔者也。"[2]岂止是在书法上所用的功夫不及右军，更由于形象的神采，主体的情致，与右军悬隔太大——这分明是在功力特别是在气息上肯定王书了。

不过，如何能使所书具有高雅的审美气息呢？接触到这个问题的前人包括孙过庭在内，都未能言及。

这是什么原因呢？

这说明：即使到了唐代，在太宗李世民的倡导下，书事空前繁盛，孙过庭也从对右军法书的艺术分析中感受到抽象的点画书写，也能"达其情性，形其哀乐"，但是，那还是一个以晋书为规范，努力从中总结书写经验，立为法度，以法度的精熟把握为美的时期。时人可以赞美颜筋柳骨，却没有人注意唐代书家之作特有的审美气息。如颜真卿书所具有的"大节不可夺之气"正是宋人发现的。

实事求是地说：书法重气息，以"学问文章之气"为高雅，在讲求技能功力之外，更讲究一种以一"韵"字来概括

[1] 孙过庭《书谱》。

[2] 孙过庭《书谱》。

的高雅气息的是宋人。

对高雅气息的明确肯定的意义在于：宋人将书法的艺术创造，从技法层次提到了以学问修养、以精神气格来孕育的层次。这样就使书法成了真正意义的精神产品，从而提高了人们对书法美的认识，使人们认识到：书法艺术的真正价值在于其高雅的精神内涵。这似乎是只有具有学问修养的书家才能感受认识到这一点。但是为什么唐以前具有学问修养的书家却认识不到呢？

这就是创作思想、创作方法问题。在书为实用的大背景下，书写的规范性限制了人们对书法美寻求的思考，即使它的精神内涵是客观存在，感觉敏锐的人可以感受到它，如袁昂对右军之书的品赏，但它并未意识到这就是极具审美意义与价值的艺术表现，从中可以从创作思想、方法上总结出很重要的经验来，但是没有。虽然人们已感受到它的审美效果，可是在书为实用的大背景下，人们关心的仍首先是技法。

宋代不再以书判取士，作为文学和史学大家的欧阳修的书法兴趣，不是科举引起的，也不因没有书判取士而淡化。"自少所喜事多矣。中年以来，渐已废去，或厌而不为，或好之未厌，力有不能而止者，其愈久益深而尤不厌者，书也。"[1] "有以寓其意，不知身之为劳也。有以乐其心，不知物之为累也。"[2] 这样一种创作心态，这样一种创作方法，其笔下流出的，不就是朴朴实实的精神修养、情致

[1] 欧阳修《试笔》。
[2] 欧阳修《试笔》。

意兴？就是这种不为程式法度所拘的书法中，主体的精神境界、审美修养、艺术气息便充分流露出来了。

这种气息是情性、修养的自然流露，它仿造不了、做作不出。但是它有雅俗高下。情志高雅的人，书中流露的气息低俗不下去；情志低俗的人，求高雅，不作实际的努力，也做作不出来。

自宋人提出"书卷气"以后，历代书人都很是讲求的。只不过讲求的实际状况各有不同。有的把它当作一种风格面目，有这样的风格面目就称有"书卷气"，没有这样的风格面目就认为没有。有的则只是用作书法评论中抬高身份的溢美用词，并不识其真意，并未与作品的气息联系起来。只有极少数人认识到：书卷气不是一种模式而是学问修养，使人摆脱了因浅俗的功名利禄的困扰而开豁通达的精神境界。书者自觉也好，不自觉也好，作品中的气息为书者的精神修养所左右。人不自觉提高学问修养、精神气息，必然就有平庸的、浅俗的气息充塞于胸、流露于书。

或问：创造了古朴的古代书法的那些人，都有这种精神修养吗？

那时的人，有自在的真朴。如今时代不同了，人已失去了原始的本真，不自觉修养自己，其书不可能有原初的本真之气。

人们对书法审美气息的观照，总是联系着时代、联系着观赏的实践经验的。右军书萧散，使当时的审美者很自然联想到贵族子弟。纵然举止出现一些不端正处，也不失其

具有教养的高贵气质。当时人看羊欣书，虽不失规范，却多拘谨，很自然想到了被提格为夫人的奴婢，想摆出夫人的架势，仍使人觉其出身于丫鬟的拘谨。封建时代，大臣当朝，刚毅雄特，正气凛然，为国家所重，为臣民所仰。颜真卿书的森严厚重，使时人产生了这种联想，称它有大节不夺之气……

当然在社会主义时代，不是不可能有这种风神气息，书者却不是怀着做朝廷重臣的理想，观赏者也不会有"大臣当朝"的联想。不过封建盛世之书所追求的审美风格和艺术气息如端严雄强，并非社会主义时代之人不可以有同样的追求；反之，古人所鄙、所反对的风神气息，至今也仍是时书所反对的。比如说：奴俗气、做作、无功力，从来就是书人所反对的，今人也决不会以之为美。

这是因为：书法艺术创造的基础是单个独立、依音成体的汉文字。作为文字，它有民族的特性，为民族所共有，却不属于哪个阶级。书法的创造，基于作者的技能、功力、修养，即人的本质力量。书法之美，在于形象创造展现出来的具有神、气、骨、肉、血，即生命意味。这一点，是书法形象创造者所共同承认的。

当然书法是发展的，人们对书法之美的认识也是不断发展提高的。最早人们只是把它看作是一种技能的形式。因为会写与不会写，确实取决于一种技能。在以技能的表现为美时，能按照时人皆以为美的书法如灯取影地写出，都会受到赞美；在感受到书法形象有一种生命意味以后，就有了神气

骨肉血的形质和神采的讲求；在进一步认识到书法是主体的精神气格的对象化以后，便有了气息的讲求。

事实说明：对于气息的认识也有一个从不识到识、从感受到自觉追求的过程。

当人们只能关心技术时，人们还关心不到形象所透露的气息上来；当人们把对人的品藻移到书法的品藻时，发现了不同书家之作有不同的气息存在，虽然从当时对不同作品的气息的品评上可以感受到有高下的褒贬，但品评者还说不出高雅的气息何以产生，不知要求书者自觉去寻求。可以说：直到北宋黄庭坚提出"书画当观韵"，书要有"学问文章之气"，才把气息的审美意义与价值充分肯定，才明确提出这种具有审美意义与价值的气息受制于书者的学问修养。

不错，苏轼也曾指出"作字之法，识浅、见狭、学不足，三者终不能尽妙。我则心、目、手俱得矣。"朱长文于其《续书断》中盛叹"鲁公可谓忠烈之臣"，"其发于笔翰，则刚毅雄特，体严法备，如忠臣义士，正色立朝，临大节而不可夺"，认为其书之所以具有那样的气息，是其心理现实的反映（朱长文称"扬子云以书为心画，于鲁公信矣"）。但是，直接肯定高雅的气息比精熟的技能更重要，更具有审美意义，确实已是清末民初了。

尽管刘熙载强调"凡论书气，以士气为上"，接着便列举了"妇气、兵气、村气……皆士之弃也。"意思是：士人书就要有士气，不要有那些非士人所应有的气息。这看似很重"士气"，实际是把"士气"作为一种职业气息理解了。

倒是李瑞清说了一句很朴实的话。"书以气味为第一。不然但成手技，不足贵也。"他明确提出，书技是要的，但书法不只是手技，书法作为艺术，更为重要的东西，那就是"气味"。以精神修养孕育的"气味为第一"。不确立这一点，不知着力于这一点，而只知有技法，那还不是艺术。

当然，比之刘熙载，他来得更晚了。回想明人项穆于其《书法雅言》中评赵书的话："温润闲雅，似接右军正脉之传；妍媚纤柔，殊乏大节不夺之气"，看似公允，实不过是一句套话，而不是真识气息之美，因为他并未阐明什么是高雅的气息，书者如何去追求。

所以，追求"气息"，首先要有对"气息"的正确理解。

关于"书卷气"

　　我们的书法创作是为时代人的审美需要服务的。然而当今仍有许多书家对书法的艺术讲求、对书法的审美判断，实际上仍停留在已往的老框框里，停留在过了时的标准上。

　　这里所说的不是指一些人的书法创作所选书的文辞全都是与时代人思想感情毫不相干的唐诗宋词（也不是说不可以书写这些，而是说一些人除了抄写这些，就不知写别的什么了）。因为这一点，还可以从某些人的所谓"现代意识"中得到解释：有人说书法有点像一切审美效果都凝结在笔墨上的中国文人画一样，文人画所关心的几乎不是他的题材，而仅仅是借题材来表现的笔墨。笔墨所展示的不仅是画家的功力、技巧，更表现出画家的性情、修养和具体的审美追求。笔墨确实是文人画的生命，书法似乎也是一样，虽然因有文字书写才有书法。但是在很多时候、很多场合下，所书文字的内容与书者的书写情志、意欲等是毫不相干的，即书者也仅仅是以文字做载体，通过书写，展示自己的技能、功力、审美修养。受众对书法艺术的欣赏，往往也只是书写的效果、书作的气息，而并不关心所书文辞的内容的。李瑞清有一句很有名的话："书以气味为第一，不然但成手技，

不足贵也。"就是说：书法要紧的是要有高雅的气息。什么是书法高雅的气息？宋人黄庭坚有个说法，叫"学问文章之气"，即所谓"书卷气"。

什么叫"书卷气"？它有什么表现？它的实质是什么？

在文人士大夫没有成为书法主体以前，书法还只是书工笔吏的工技之时，甚至在文人士大夫虽日益成为书法主体，人们对书法的关心还主要集中在它的技能、法度上时，没有注意到这种效果，没有这种认识，即使人们已看到文人士大夫笔下的这种效果而不能把这种效果与他们的文化知识修养、与他们的精神气格联系起来时，也不会有这种认识。"书卷气"不能仅仅以为是读书人书写中流露的气息，从实质上分析，它是深受儒家思想文化、道德伦理观念的熏陶的文人士大夫笔下流露的精神气象、艺术趣味、审美追求。具有这种审美自觉的人们，不仅从文人士大夫书上看到这种气息，而且还特别欣赏这种气息，因为这实际上是对文人士大夫在书法艺术上展现的精神气象的肯定，所以才有这种气息的提出和赞美。所以所谓"书卷气"，实际就是书法艺术效果上体现出来的以儒学为主体，儒、道互补的民族文化精神。明人项穆《书法雅言》中把这种精神在书法上的表现概括为：

温而厉，威而不猛，恭而安。
宣尼德性，气质浑然，中和气象也。

正是这种精神，所以在造型原则上讲求"圆而且方，方

而复圆"，"正能含奇，奇不失正"，讲求温润娴雅，不激不厉。也可以说书法的"书卷气"，就是以儒家思想为主与道家思想结合的人格意识的书法化，它是古老的民族文化哺育的文人精神气象的反映。不过，随着历史的发展，不同文人士大夫政治上的地位是各有不同的。不同的地位、际遇的书家会有不同的心态，这种心态会从他们的书法流露出来，从而使所谓"书卷气"有了不同的表现，正如欧阳修所谓"有以寓其意""有以乐其心"，书法在他们手上，已真正成为"达其情性、形其哀乐"的形式。这些人物，得志时，踌躇满志，意气纵横，流于书者气宇轩昂，宏伟发达；失意时，消极沉沦，淡泊简散，化之为书者则可能不衫不履，乱头粗服，显出一种山林荒野之气。总的说来，都是封建制度下文人士大夫在民族传统文化哺育下形成的精神修养气度、审美意识的反映。苏轼的学问、文章、人格、修养在书法上的表现，就具有这种风格仪态的典型性，它那"至大至刚之气发于胸而应之以手，端乎章甫，若有凛然不可犯之色"。黄庭坚十分赞赏他的这种艺术精神和创作表现，第一次以"学问文章之气"誉之，而且得到了时代的认可。

然而许多读书写字的人，为了适应科举考试，趋时媚俗，有宗晋法唐的程式，无高雅超凡的气度，人们便不认为这种书法有书卷气。与此相反，有极少数确受传统文化教养者，由于种种原因，怀才不遇或不屑苟且随俗，反为讲求独善其身的人格修养，而退居山林茅舍。他们作书，唯寄心志，无意取悦于时，所以不拘于法，不刻意求工，却于无拘

无束中透露出一种孤高不驯的气息，发之真情，得之自然，反被人视为一种精神修养的流露而称作"书卷气"了。

元明以来，由于以赵孟頫、董其昌为代表的书风为统治者所钟爱而激发了人们对帖学、对刻意做作的妍媚书风的不满，人们不仅忘却了黄庭坚所赞的苏轼式的"书卷气"，也不以赵、董之书有"书卷气"，而是以这种不受制于朝，不称许于俗，不拘成格而自抒胸臆的、在风神上或萧散、或清峻、或荒率、或纵逸不俗者为有"书卷气"。时间一长，"书卷气"竟成了这路书风的代词，好像人们所赞美的书卷气就是这种样子。

新时期的书法热兴起以后，人们对时书也提出了"书卷气"要求。如果还是和黄庭坚一样，把"书卷气"当作书法创作中流露出来的主体的学问修养、精神气格来认识，来要求时代作者，那当然是好的；但如果把"书卷气"当作前人有过的某种固定的风格模式，并将它视为时代书法艺术的最高标准，那就完全错了。

当今所讲的"书卷气"，只能是传统文化修养与时代精神结合于书中所体现出的艺术气息。

这不是一句空话，而是很实际的要求。这个命题下的要求，这篇短文不可能全面阐述，但举一端是可见一般的。

这个时代特点首先体现于对书法艺术规律的充分认识和自觉遵循。书法的重要规律之一是：必以汉文字的书写，文字是有一定内容的，虽然文字的选用不决定书法的风格面目，然而与主体情致一致的文辞却可以生发书家的情致而

使书法形象风神更充实生动。因此从利用一切可以利用的艺术构成因素以充实书法形象来说，首先就该把握好文辞并以之引发书情。这就是按规律办事。但做好这一点，要文化修养，要文字功底。如果不是这样，怎么说书者也只是一个文抄公、写字匠，或借文字框架作抽象画的画家——能借汉文字作抽象画，似乎也很现代，但绝不可能有时代的"书卷气"。而我们如果不把"书卷气"放在这个基点上理解、把握，也就失去了在时代的书法创作中讲求"书卷气"的意义了。

以上所说的似乎只是书家是否能书写自撰文辞的一桩小事。但是当我们真能认识到这确实是关乎能否把握时代书卷气的根本时，就不是一件小事了。因为连自撰文辞以抒发自我的能力都没有，还指望笔下有什么显示学问修养的书卷气呢？

每当我看到每期的书法报刊上发表的各类书法作品，大都是那几篇唐诗宋词的传抄时，我就觉得在这种状况下讨论"书卷气"，是不是还早了一点儿。

关于"金石气"

　　纸帛上的书法，出自具有学问修养的书家之手，书中流露出书者基于学问修养产生的气息，人们称其为"书卷气"，这是可以理解的。可是在清人有了向碑书汲取营养进行艺术创造之后，人们对书法之美更提出了"金石气"的要求，这有什么意义？

　　当然，人们首先要问：何曰"金石气"？纸笔之书为什么要有"金石气"？这一要求好像是出现了向古代金石书迹学习之后提出来的。为什么古人不曾提出这种要求？为什么到清代出现了向古代钟鼎、碑石书迹学习以后，有这种要求提出来？这种要求的意义与价值是什么？我查阅了古代书论，只见到刘熙载《游艺约言》中有这一要求，别人的书论中尚未见到。刘熙载的原话是这么说的：

　　书要有金石气，有书卷气，有天风海涛、高山深林之气。

　　要求是提出了，但是何谓"金石气"？为什么要有"金石气"？他没作任何解释。不以青铜铸造，不以碑石镌刻，分明书于纸帛之书，何来金石之气？为什么要向纸帛之书求

133

"金石气"？何以向笔书要求"金石气"？

是笔书，却讲求金石之气。这是书法发展到特殊历史阶段出现的审美要求，也是时代政治生活激发出的审美要求。

多年以来单一的帖学，发展到明清，技法精熟而气格卑弱，早已不能满足时人的审美要求。清嘉庆、道光以后，书人们多弃帖学碑，向青铜彝器上的书迹学习，正是由于对以赵、董为代表的妍媚书风的逆反。早在清初，傅山就已深感赵书"软美"，深恨董其昌将古人笔法"写坏"。许多书家厌恨这种书风，又苦于找不到改变这种状况的参照，想跳跳不出来。汉魏碑书，刀砍斧凿之迹，总体上说，精谨不及帖，然经多年风雨漫漶雕琢之气涤尽，确有因石材显示出的远非帖书所能及的坚峻、雄浑、劲厉与峻宕，而这种书风书气，正是久厌帖学的书家们所向往者。更有由商周以来那些钟鼎彝器上古篆籀所显示的古朴、浑穆、苍劲、奇崛，这都是精妍的帖书所绝无的气息。在久厌帖学的书家眼里，正是可借以纠正柔弱软媚的最好营养。

清雍正、乾隆间兴起的文字之狱，使通人学士含毫结舌，长期在异族统治下所积郁的愤懑，也促使这些书家对金石上所显示的坚峻、挺傲，产生了感情的共鸣，亟欲将古代这些书迹上的风神，化为自己书迹中新的审美气息。这就使这时一些书法有了这种气息追求所取得的效果，并在审美上得到充分肯定。这说明，这时人们厌帖寻碑，在讲求"书卷气"之上，更讲求"金石气"，既有书法审美心理发展变化的原因，更有政治上引发的心灵上寻求寄托的原因。也就是

说："金石气"在此时提出，既是针对时书在帖书影响下出现的软媚，也是受到古代金石书迹的审美效果的启发，更反映出在异族长期统治下文人们的精神生活需求。

这一事实说明：书法的艺术创造、艺术的审美追求，都受时代的制约，或直接或间接反映时代的精神。不要说长期以来，以纸帛书写的人不知有"金石气"之感受，也不知这种气息的意义。即使当初在金石上作书者，也不知何为"金石气"。气息是时代的产物（虽然它通过人的行为、通过一定的物质条件和精神条件表现出来）。但感受、认识、评价它们的审美意义与价值，却与时代的精神需求有直接联系。

和"书卷气"的提出一样，"金石气"的提出也具有明显的时代特点，它使人深深地感受到书法不仅是手技，更是一种驮负着时代烙印的精神产品，不只是为人的实用需要服务的，而且是为精神需要服务的。刘熙载据时代的精神需要，据书人向古代金石书迹学习的现实，提出"金石气"这一审美概念，既是抓住了向古代金石书迹学习的实质，也是抓住了反映在书法审美中时代精神追求的实质。

前引刘熙载《游艺约言》中的一段话，提了三个"气"，"金石气"放在最前，"书卷气"之后又强调了"天风海涛、高山深林之气"。这又是一种什么气息？合上眼睛，想象一下，总和这些，不就是无边无际、浩渺深远的浩大之气？这既不是指篇幅，也不是指字迹，而是指点画挥运、结体造型展露出来的主体的精神气格、胸怀境界。前人赞王羲之书，如"龙跳天门，虎卧凤阙"，赞颜真卿书"刚毅雄

特，体严法备，如大臣当朝，有大节不夺之气。"讲的都是作品的浩然大气，只是表述者限于理论概括力，未能抽象出"大气"这个明确的概念来。刘熙载做到了这一点。这不是刘熙载高明，而是因为人的审美认识也是逐渐深化的。人们对书法这一艺术形式越来越深刻的认识，集中表现在对这一抽象形式反映主体的精神深度上。

当然，所谓"金石气""书卷气"等等，都不是任何人预先设想的，而是书法自身实际展现的。但都是有了基于实践的理论总结，才有对实践的推动。理论对于实践推动作用，在这里充分显示出来。正是在这一意义上，理论研究才显示出它的实际意义与价值。

我读书论，很注意这一点：沿着书法的历史发展读书，哪一种观点在这时候出现？后来者较前者多说了什么？有什么变化发展？同一个问题，后来者有什么新认识？处今之世，我有什么新认识、新感受、新发现？时代的"书卷气"是否与历史上不同阶段提出的有所不同？"金石气"在新的时代，也会有新的内涵？都一一认真思考。

关于审美，我有一个观点，顺便写在这里：

同一审美对象，不同时代、不同生活经验、不同知识修养的人，会有不同层面的关注，不同深浅的感受。

对象上没有的审美内容，审美者可能据一定的审美效果产生联想，却不能强加，即不能将对象上不存在的当做是确有的。但是从同一审美对象上，人们却有感受的区别，多或少、深或浅甚至有或无。

　　对象的审美内涵是客观存在，但能否感受和感受到多少、深浅，则决定于审美主体的感受力。随着人的审美实践的发展、审美感受力的增强，审美对象的内涵可能被更多地发掘。即前人未曾感受到的却被后来人发现感受。

　　人们以相应的词汇，表述一定的审美效果。审美效果会有越来越丰富的创造，审美语汇也越来越丰富。然而语汇的含义，不是恒定不变的，而是随时代、随审美效果的发展而发展的。一定的词汇，这时在这里是美的肯定，另一时代在另一场合，可能是它的反义（如"妍媚""古拙"作为审美词汇，在不同时代、不同场合，意义就决然不同）。既有的词汇不足以表述时，新的词汇便创造出来，它的含义又随艺术实践和审美实践而不断发展丰富。

　　艺术的追求无止境，艺术的审美效果的寻求也无止境。

"霸气"及其他

"霸气"是什么？何以谓"霸气"？"霸气"怎么产生的？"霸气"有什么不好？为什么书法艺术不美"霸气"？"霸气"真没有审美意义与价值么？为什么当别人认为潘天寿书画"有霸气"时，一向谦谨的大师偏在自己作品上添了一方印章，赫然四个大字："一味霸悍！"这又是什么意思？

不以书画中流露出一种霸悍之气为美，这是文人士大夫成为书画主体以后的讲求（在此以前尚无此说）。在西方艺术表现上也有多种多样的风格面目，却从来没见提出所谓"霸气"，也不见有反对"霸气"的说法。

鄙"霸气"而美温润平和是传统书法的基本审美要求，以冲和为美而不以横蛮孟浪为美，仅就这一点就反映出这个民族特有的文化意识和美学精神，反映出书法作为一门艺术，在美学追求上，有着与民族文化精神的深刻联系。

"霸"原本指强横无理，倚仗权势，欺压民众者。"霸气"则是指人的言行显露的强横霸悍之气，指人的艺术作品显露的横蛮粗野而无深厚民族文化内涵所流露的气息。

人强横霸悍，从言行中可以表现出来，为人所感。综合各种感受，得出其有"霸气"的结论，这是容易理解的。

作为书画艺术，特别是书法，除所书文字内容，其写成后呈现的形态是静止的，"霸气"从何而来？人们何以能感受其"霸气"并作出审美判断？

人有一种通过实践感识事物（包括它的性状、气息等等）并作出相应判断的能力，我们民族又是一个尚自然、喜和平的民族，儒家讲仁者爱人，以冲和为美。这种思想，不仅体现于政治理想（主张"王道"，反对"霸道"），而且贯串于各种物质生活和精神生活中，如用以治病之中药，也尚"王道"而不赞成"霸道"；反映在书法审美追求上，讲求"心正气和"，讲求"理隐意深"，讲求"温而厉，威而不猛，恭而安"。王羲之书之所以千百年来受到人们的推崇，就在于它"思虑通审，志气和平，不激不厉而风规自远"。

稍有书法审美经验的人，都不会以"霸气"为美，不会在书中寻找"霸气"。然而不求"霸气"，"霸气"却在有些人的书中不能自控地流露出来，却是常有的事实。

这是因为"霸气"虽表现于书迹的外表，然而，其所以产生，却有其内在的原因，而人们并无真正的认识。正如书法讲求点画的挥运效果，以力的运动为美，可是有些人并不真正懂得这种审美效果何以产生，却依其骄纵的本性，刻意寻求骄纵之态，把骄纵恣肆当了雄强豪放。人皆以为丑恶，独不识霸悍者反以为美。这种情况的出现，既是审美见识力低下，更是缺乏传统所讲求的作为书家必须具有的精神修养；这正如有些人口头上反对"俗书"，实际上并不知"俗书"何以产生，自己也永远不能从"俗态"中摆脱出来一

139

样。

书写是讲求功力的，人常称字有筋、骨、血、肉，这些就是功力的直接表现，所以千方百计在笔下寻求这种效果。然而他不懂得书写的骨力实质是高雅的精神气骨的反映，它既有手头的扎实功力，又受制于书者情志修养、精神气格。缺少这种精神修养者必然也缺少相应的审美修养来制导笔下的追求。因而在其作雄强、刚劲等的追求（这是需要的）时，不是粗野浮薄，就是恣肆怒张，求王羲之式的"平和简净，不激不厉"不可得，求颜真卿式的"刚毅雄特，体严法备，如大臣当朝，有大节不夺之气"也不可得。——也就是说："霸气"是书者性情凶横暴戾、浅俗粗野的流露，即缺少作为书家基本精神修养的表现。

但是，为什么潘天寿老人在自己的书画上偏要特意标出"一味霸悍"呢？

这是源于下面的事实：

当"霸气"已成了众人所弃的表现以后，人们深恐自己的书法有"霸气"。但是"流感"有近似"非典"的症状，却并不就是"非典"。为治"非典"而将流感也当"非典"病人隔离起来，把流感也当"非典"治就错了。本来，由于帖书的单一继承，明清以来，书风日益柔媚虚靡，这是事实。然而，另一方面，由于封建社会制度走向它的晚期，政治腐败，国力衰颓，一种因循守旧的文化心理习惯，使人们宁愿接受日益柔弱的书法，甚至以柔弱为秀美，以得柔媚为高雅，反对雄强宏阔，甚至雄强也被视为"张扬放纵"，这

几乎是晚清以来直到民国大量存在的书法心理，人们几乎不敢追求雄强（以王铎的雄强纵逸为"怪"，以刘墉肉猪似的绵软为"娴雅"，就充分反映出这种典型的审美观）。尤其是一些遗老遗少，视赵孟頫、董其昌那种软美柔媚书风为时代书法的最高审美理想，致使赵、董书风在元、明、清三代轮番主宰书坛达数百年之久。

潘天寿老人以其睿智、卓越的艺术见识，看到了这种反常的审美心理，正是这种审美心理作祟，当其以独具时代气骨的雄强风貌出现于久已不见这种风神的书画界时，确有艺术真识者应该振臂高呼，指出这种风神在这一时代出现的特殊意义，以唤醒书画界；理论工作的意义与价值也正在这里，应该有人来做。

然而不幸的是：有人死守着早已习惯了的审美心理定式，说潘先生书画：有霸气，非王道之作。

是的，他的书、画，如果与众多书画家的作品共同展出，其特有的雄强、险峻，使许多人的作品，相形之下，特别显得轻佻、靡弱，自己也看不下去。可是那些作者不去寻找出现这种效果的原因，积极主动去克服自己的不足，反要指责潘先生作品"有霸气"，"欺人"——这就不是艺术家的真识了。

其实使别人的作品在相比之下，觉得轻佻、浅薄的，绝不是霸悍欺人之作。霸悍蠢笨之作，与深厚、沉重、有震撼力的作品并展时，只会更显粗野、横蛮、绝无高雅的审美气息。视真正的雄强、大雅、深厚、沉健，有强烈的震撼力的

风格面目为"霸悍"、为"欺世压人"之作等等，正是受封建危亡之世、衰颓不振的变态审美心理影响太深产生的奇谈怪论，不仅其学书思想是错误的，以为书法艺术创造的意义和目的不是激励人们的精神，陶冶人们的性情，而仅仅是规模前人，以前人在那特定时代条件下形成的思想感情为"高雅"，为永恒的不能超越的模式，也是彻底的错误。这些人从来不敢有、也不知有开风气之先的见识和勇气，也不能设想他们会有适应时代审美需求的风格面目创造。

做不到这一点倒也罢了，连别人有了这种风格面目创造，自己确已感受到其强烈的震撼力，只是由于长期以来，心理上从来没有经受这种震撼，忽地见到这种书风出现时，便心悸意乱，无所措手足，竟把它视为"霸气"了。

这样的审美心态是由于长久的卑弱化的艺术所培育，他们不只表现在对真正的雄强没有正确的认识，而且还会出现把柔媚当"中和"，把碑书雄强之美当"粗野"，认为那些称碑书具有浑穆、朴茂、雄峻、厚重之美的人，都是"头脑发昏"、是"陷入了美丑颠倒的泥坑"。

这是很可悲的：一个民族把独标气骨的雄强错认为"霸气"的时候，人们不能不为这种认识也有市场而捏一把冷汗。

潘天寿之所以特别追求雄强，是因为时代的艺术需要这种风格，民族的艺术需要这种风格。这是一个有时代意识、时代责任感和敢于创造的真正的大师气派。因此当有人以其风格面目为"霸悍"时，他很不以为然地告诉他们，他要

"一味霸悍"。

当然这绝不是说，只有雄强、"霸悍"才是时代需要的，或是最美的。潘天寿也没有这个意思，人们也不应该这样理解潘天寿。应该充分看到：风格面目既是时代的，也是艺术家个人的。潘天寿知道时代需要各种健康有益的风格，只是由于其特有的个性特征、精神修养、对书法发展和时代需要的认识，形成了他特有的风格面目。时代并不要求所有书家都是一种风格，但要求书家从时代需求的意义上，结合时代需要考虑自己的风格。

关于"怪"

那些不以汉字、不讲书写的，或以象形字作图画、或以文字组成画面的书法"创新"，搞过一阵子，都偃旗息鼓了。

为什么会有这种"创新"？又为什么很快就像过眼云烟消逝？有人说：主要是这些人虽有热情却不识书法，是受西方现代艺术及其思潮影响下的驱动，不是深识书法规律、深谙书法规律、受情志感受驱使的主动。

这的确是很重要的原因。但是我们如果把传统看做仅仅是晋唐法帖，仅仅晋规唐法才是正宗，砖石、写经等所有非经典性书作，都是"不足为法的民间俗书，万不可学"——这也未必是真识传统，未必有对传统的创造性汲取。

对传统，如果没有更开阔的视野，如果不能站在一个新的高度，有一个新视角，以一定的新见识，对已发生的"惟传统论"和"非反传统不能有新创造论"的错误有科学的认识，喊几声"全面认识传统"后，要不多久也会折回来的。

一方面觉得传统伟大，一方面认定传统就只有这些的"经典书法"；一方面认准离开法帖就没第二法门，一方面内心深处又觉它们已不新鲜，……这可能是当前比较普遍的书法心理现实。

按传统的办法学习传统，不仅今人难以做到，即使做到，也未必有令人喜爱的效果。没有人比以赵孟頫、董其昌为代表的书法家更致力于传统，赵孟頫写晋能全用晋法，写唐能全用唐法，功夫之深，时人几无可比，可是写出来的字，傅山说他"软媚"、项穆鄙他缺少"大节不可夺之气"。时人学书，取他的墨迹作向晋唐深入之阶，可并不喜欢它的风神。董其昌《画禅室随笔》称："书家妙在能合，神在能离。所欲离者，非欧虞褚薛诸名家伎俩，直欲脱去右军老子习气，所以难耳"。可是从这条道上老老实实走过来之后，却又慨叹："然余解此意，笔不与意随也。"原来，到得"妙在能合"时，已形成超稳定的心理定式和动力定型了。

康有为以政治家的眼光，清楚地看到："人未有不为风气所限者，制度、文章、学术，皆有时焉以为之大界，美恶工拙，只可于本界较之。"他是关心新事物的，他也看到"乾隆之世，已厌旧学。冬心、板桥参用隶笔"，这不是很高的见识和理解吗？可是当看到他们的具体作品时，康氏马上又觉得二人的创变，都"失之怪"，而且认定是"此欲变而不知变者"。可是在当代人来看：无论冬心还是板桥，字都不怪，不是郑、金"欲变而不知变"，倒是南海先生口里喊变而眼里见不得变。

康有为给我们的经验教训是：理论观点的超前性顶不住心理定式的滞后性。审美实际不承认它，经验主义更不是认识事物的科学标准。凭老经验赞成这个反对那个，决不能表

明自己的真识。今天来看康有为的论述，可以让人明显地感到：其前瞻性的理论见识中也混杂着传统思维定式的影响。

为什么会出现这种状况？这算不算是理论思辨与审美心理的脱节？当今书法面目，比金、郑当时的追求怪得多得很，却很少有人以之为怪，这又是什么原因？

当今国展之作，如果与明清甚至民国之作并展，人们就很容易看到：时人之作，实际面貌、审美气息，与前人大有不同。我们能平心静气就时人之作，论得失好坏，而不是不究其得失、好坏，首先就判其为"怪"，就像我们能以平常心态观看满街日新月异的时装不以为怪一样。但是，可以设想，如果康有为以当时的审美眼光看当今这些作品，必定会惊愕不已，连声称"怪"。

从严格意义上讲，"怪"并不是审美词汇，但它又与审美判断有关系，人们有时就是以之作审美判断的。康有为评金、郑书就是例子，用一个"怪"字将金、郑之书的审美价值全部否定了。平心而论，"怪"与"不怪"，与此一事物与众多事物的特性比较有关，也与鉴评者的见识等有关。以个人的见识为标准，凡不常见之事物都会以为"怪"。以怪不怪作审美判断，是没有科学道理的。书家有了这种意识不能言创，观赏者有了这种意识不能有符合艺术实际的鉴评。人们可以从前人和自己的审美经验总结一下，有几多成功的新创，在人们初见时不觉其"怪"的？变化以后，人们以老经验见识它，一时不能接受，以之为怪是常有的事。由是我反而觉得，处今之世，有惊世骇俗之变，被称为怪，并不

都是坏事。谁也不能规定：当今书法只能怎么变，不能怎么变。如果有现成的规定、现成的办法可以遵循，变成我的熟识的面目，那还是什么创造？

作为书法艺术，过去、现在、将来，不能变的只有两条：写、字。字，和它的基本体势，是在历史的实用过程中创造的；写，是一种展示书者技能、功力、情性、修养、审美追求的手段。二者结合而有书法艺术。古人创造了文字、字体之后，今人基于实用需要，还可能创造一些文字，但不可能为艺术创造新的字体。书法艺术的创造性，只表现在利用文字进行具有个性风格面貌的创造，而不是新字体的创造。离开了这个基本规定性的"怪"，没有书法的意义，在这种基本规定性内充分展示技能、功力、情志、修养、精神境界，越怪越是有个性特征的创造。

时代书人最大的自觉是对艺术规律寻求认识的自觉，是对前人留下的一些似是而非的观念、规定经科学辨析后的正确把握。不在这个根本点上下功夫，盲目追随时风没有意义，为新而新、为怪而怪也不是艺术。书法既是一种需要激情的艺术，同时又是一种需要以高度的理性认识，去考察规律、把握规律，进行踏踏实实创造的艺术。

关于"丑书"

"丑书"出现是历史的必然

一种新的书法面目被创造出来，看惯了老面目也很喜欢老面目的人，却看不惯这种新面目也不理解这种追求的人，便会觉得它"丑"，这是常有的事。五代杨凝式书就是一例。黄庭坚曾谓："由晋以来，难得脱然都无风尘气似二王者，惟颜鲁公、杨少师仿佛大令耳。鲁公书今人随俗多尊尚之，少师书口称善而腹非也。欲深晓杨氏书，当如九方皋相马，遗其玄黄牝牡乃得之。"[1]自是以来，以自己的见识修养，作不同凡俗的艺术追求的人确实存在。特别是明清以来，由于时人的书学思想囿于传统模式，致使书风日益甜熟虚靡，引起人们审美心理逆反，有心寻求不同于俗熟的传统风格面目者，已时有出现，他们有意追求那种迥异于熟见的传统面目，甚至公然讲求"以丑为美"，说"丑到极处就是美到极处"，说"字要写得俗人不爱，才正是可爱处"。改革开放、新书法热兴起以后，历史上作这种追求的人物和他

[1] 黄庭坚《山谷论书》。

们的艺术，特别受到当今深识书意又锐意创新的一部分人的重视，评赞他们的成就，学习他们的精神。但是一般人不理解这一点，仍以为他们的书法非晋唐正道，"丑"。这是我说的第一种"丑书"。

另外还有一种，被时人称为"流行书风"的"丑书"。

当今有一批"玩书法"的。既不是理解了杨凝式等人的追求，也不是因为帖学书风的逆反，碑学书风的厌异，而是下不了认真临帖学碑的功夫。仅仅一知半解得知前人有"以丑为美"之说，前人寻丑的书法在当今有很高的艺术声誉，西方早已出现"丑学"，出现不是寻美而是寻丑的艺术，又听说书法还可以向古代写得实在不怎么好的"民间书法"学取以"化丑为美"，于是当少数人试作这种追求时，许多人求成心切，求名心急，一下就拥上去了，很短时间，就在全国形成了一种十分流行的书风。

这是两种决然不同的书风。不过，我认为：前一种书风出现是必然的，后一种书风流行也是必然的。

先说前一种丑书出现的必然。

虽然虞龢根据历史的书法现实和当时人们的书法审美心理，得出了"夫古质而今妍，数之常也；爱妍而薄质，人之情也"[1]的结论，但那只是他所见到的南北朝以前的书法现实。事实上，到隋唐时，情况就不全是他说的那样了。孙过庭《书谱》中讲书写的结构安排，就不像智果《心成颂》、

[1] 虞龢《论书表》。

欧阳询《结字三十六法》中讲得那么死。孙认为"初学分布"
者才"但求平正",有了这种能力,就要"务追险绝",……
这就不仅仅是因为"爱妍而薄质",而是要在精妍的基础上更
有审美效果的突破。唐人极力总结晋书经验,立为法度,并身
体力行,五代杨凝式就不那么拘守那些法度,尽管时人哂他为
"风子",可是真识书者如宋之苏、黄,明之董其昌等却给他
以极高的评价。这就说明,在时人以为丑的杨凝式书中,是更
有为俗人所不能感受的审美内涵的。

　　在黄庭坚的书法美学观里,也出现了这样的见识:"凡
书要拙多于巧"[1],"巧"则精媚,是前人所向往的;拙则
质古,是前人所亟欲弃之的。此时,书法为什么出现这种不
同于古人的讲求呢?因为一味拘守法度,讲求技巧,并非
真有功力修养的表现,没有多少审美效果了。南宋人刘正
夫《书法钩玄》中更明确提出了以"古"为美的思想(而
"古"恰是前人不以为美的),说"字美观则不古","字
不美观则必古",他说"观今之字,如观文绣;观古之字,
如观钟鼎"。原来文绣以纤秀为特点,而钟鼎彝器则朴质凝
重,在时人眼里,恰是很美的。说明这时人们已不以为书之
精妍为美,而认定质朴凝重才是美的。而质朴恰是长久以来
书人亟欲摆脱的。这种审美心理的转变,确实是晋唐以来书
风越来越精妍引起的。但是当晋规唐法被总结出来,成为人
们学书的基本定势以后,尽管人们对越来越精谨的书势失去

　　　[1] 黄庭坚《论书》。

了美感，可在认识上又认定晋规唐法是学书的正途，是万万背离不得的。元代许多书人也是这样。赵孟頫并非没有才能，在绘画上他分明是一个大胆的革新派，然而在书学思想上，他完全不能同意苏、黄"以意为书"，他以晋规唐法的恪守为审美理想，以恢复晋唐正统为己任，在技能上确也达到了前所未有的精熟。既受到元代帝王的充分肯定，又影响到一个时代的书坛，被人尊为"时代的王羲之"，"继颜真卿五百年后又一人"。直到明代，董其昌出，时代书法已为他们所坚持的帖风所统治。

然而物极必反，就在赵、董书风相互交替盛行于时之际，前前后后就有一批书家从理论上、从书法实践上进行着他们不苟且随俗的追求。傅山首先从理论上指出了赵、董书风的妍媚，提出以"四宁四毋"挽既倒之狂澜。徐渭、黄道周、倪元璐、金农、郑燮等先后怀着自己的审美见识艰苦探索，求真于拙，求美于朴，求新鲜于平易，求洒脱于支离，给陈陈相因的传统带来了新生面，将前人想变而未能变的愿望变成了现实。

如果说，在一味学帖引出逆反后，有许多书家以碑书为营养，作了别开生面的创造，这一批书家则是在他们之前，从民族美学精神上汲取了营养，融化传统，进行大胆新变，而且取得成就的人。走完技法上求精媚这段路程以后，书法已成为纯粹艺术形式，强烈要求新变而新变越难之时，越深感他们落实前人美学思想的意义。

但是当今仍有人并不认为书法的审美要求是发展的，也

不相信前面所引的古人那些美学思想的意义，甚至怀疑它的真实性。有人举傅山本人的书迹为例，说傅山因信奉周公孔子之道，鄙恶赵孟頫的人格，所以也不喜欢他的字，而不是真要"以丑为美"。

其实这不仅说明坚持这种认识的人思想僵化，不认真研究书法发展规律，也未认真看傅山写的文章，以为傅山说假话。在他的著述里，分明讲到他曾见到一些不识书的武将和才学写字的幼儿，写的许多字都不像样，其中却有一二"忽出奇古，令人不可合亦不可拆"，"令我辈自感卑鄙捏捉"[1]，自愧不如。其《作字示儿孙》一文中，也曾自责由于受赵孟頫书的影响，笔下不能"劲挺如先人"。有书法经验的人应当知道：作书，没有经磨炼才能获得的动力定型不行，而已获得的动力定型在保证书力的同时，又可能成为自己进行新追求的负担。傅山提出"四宁四毋"，既非信口开河，也非无的放矢，而恰是深有所感的肺腑之言。

董其昌之书虽以柔媚为当时一般学书者所美，有很多人临仿。其实，当他感受到这正是自己想摆脱的难以摆脱的书风，他并不满意，其《画禅室随笔》里写道："书家妙在能合，神在能离。所欲离者，非欧虞褚薛诸名家伎俩，直欲脱去右军老子习气，所以难耳"。他认为"晋唐以后，惟杨凝式解此窍耳，赵吴兴未梦见在"。该肯定什么，否定什么，他心里是很清楚的。他几乎是无可奈何地说："然余解此

[1] 傅山《霜红龛集》。

意，笔不与意随也。"这是因为书家的基本技能有一定的稳定性，而艺术见识、审美追求却是随时代书法的发展和见识的增长而变化发展的。手往往跟不上眼的提高。

事实上，唐人就已认识到书可"达其情性，形其哀乐"，宋人更有了"乐其心""寓其意"的书法意识。这时，人们所认识到的书法之美已不再是刻意求之的法度严谨，而是日益自觉的精神情志的抒发。书法之美在于作品具有深远无穷之味，时人称此为"韵"。仅有技法之精熟而无精神修养孕育的韵度，已被识者认为俗人伎俩。经过魏晋，书写方式已趋稳定，也积累了丰富的书写经验，隋唐人从法度上对技法做了很好的总结，使书法成为一种既能服务实用又有高雅的审美效果的艺术形式，使宋人以其见识、学养开始了更纯粹的艺术意义上的新征程。唐人孙过庭虽讲分布上的辩证规律，可还是认定不同字体的艺术性把握，各有普遍性的规定（"篆尚婉而通，隶欲精而密，草贵流而畅，章务简而便"）。宋之苏、黄也重基本技术，但都于技术功力之外，大讲艺术内涵，大讲审美气息。书法上，这种讲求，是从苏、黄开始的，所以我认为：充分自觉的书法艺术意识是被苏、黄等人提出来的。只是时人并不识其真意，甚至还有不少人仍然按照唐人模式评赞他们的书法。元人"未梦见在"，明代，董其昌虽然有"哪吒拆骨还父，拆肉还母"[1]"明还日月，暗还虚空"[2]的继承发展精神，可是他的书法

[1][2]董其昌《画禅室随笔》。

较赵孟頫更妍媚。这是单一的帖书继承造成的必然，不以个人意志为转移。不见傅山有那样彻底的主张，实际上却也没做到。这不是个人才力不济，而是学书者还没有找到可资借鉴、足以引发进行具体创变的参照。更何况许多人心理上还存在着深刻的矛盾：一方面对妍媚书风不满，一方面又认定晋唐风范是绝对不能背离的。不说别人，连曾任两朝礼部尚书、一生标榜"独宗羲、献"的王铎，人们在赞其书有不落时俗的挺傲的同时，也仍认为其书"体格近怪"。分明是人的审美思想保守了，却反以为稍有新变之书"丑怪"。一心要打破这种局面的人，怎么不喊出"宁丑毋媚"，"以丑为美"呢？

这种有见识却难见行动和有行动难被认可的状况，一直延续到清乾嘉之际。考证之学兴起，在被人寻求证史的汉魏碑石上，那书法有大不同帖书的面目，正是可以汲取来改造帖书之媚的良方。他们千真万确是祖先留下的遗产，谁也不能说学它不是。所以人们一下就猛扑上来。为了获取碑书特有的效果，人们不顾帖书的传统用笔，摸索出许多技术和办法来。当然会有反对者的呼叫，但那声音，学碑热情正高的人听不见，或者说人多势众已不再害怕它，而且很快学碑者已取得的成果，将那些反对之声压下去了。

事物的发展就是这样，一直不曾被人视为艺术（无非是因为它们没有帖书的妍媚，前人以为丑）的碑石之书，当人们对帖书的妍媚产生逆反以后，竟被人觉得有大美。当求变而不知路在何方时，变一下那么难；一旦找到了参照，受到

了启发，变也容易。事实让以往的美丑这时都换了位。

谁也没有料到：碑石书也有翻身之日，正是它，激活了已因循赵、董书风而了无生气时代的书法。

谁也没有料到：这已是封建制度即将垂亡的时期，政治腐败，经济萧条，文化教育也极不景气，独书法艺术出现了让人振奋的复兴。许多书法新面目出现，远非元明以及清乾嘉以前所能比拟。表面看来，是碑书的营养激活了书人的创新热情，打破了长期以来的帖学一统天下。实质是久已郁积的创变欲求，在碑书的启发下，找到了变为现实的契机。事实再一次说明：书法在主要为实用服务的历史时期，也会在人们审美需要的驱动下不断寻求新的变化发展的。只是它首先要有利于实用，而不是妨碍它。当其脱离实用后（这一点是古人难以想象的。比如电脑等发明，一系列先进的信息工具取代了书写功能），在实用上，书写被挤得无事可做了，就只能作为一种艺术形式存在。它的变化要求会更迫切、更强烈，纯粹是为审美而变。看不到这一点，仍然以书法为实用而存在之时的观点看问题，以那个历史条件下的审美观念想事，必然脱离实际，必将对当今出现的许多书法讲求，格格不入。

但是，无论怎样变，它还是书法。是书法就有作为特定艺术形式存在的根性，就要讲求它艺术构成的规律性。比如说：它不能不依托汉文字进行书写，也不能不认真继承在长期为实用而书所积累下来的基本经验（如将工具器材的特点发挥得淋漓尽致）；书法始终归属于造型艺术，却始终不能

将它变成绘画。

书法上寻"丑",尽管很早以前就提出来了（由所谓求"拙"、求"古"开始到清楚明白称"以丑为美"，经历了近千年的历史），然而它不是一个永恒的命题，而只是书法历史发展规律在一定阶段表现出来的现实，是书法经历了由古到今、由拙到精走完前一个历程后必然要出现的要求。既躲不脱，也不可能永恒。视它为创新的唯一手段，是创新的法宝，最终也会引出逆反。即使在时下以丑扭转历史留下的唯媚是美的心理定式，也仍是以如何通过这一方式的艺术运用以展示"人的本质力量丰富性"而显示其意义与价值。

如何正确认识"丑"的美学意义与价值，如何利用丑的表现寻求具有美学意义与价值的创造，都要有条件，看实质，见精神。因为丑的表现只是手段，不是目的，不是美之为美的根本。当前一些人把它当了目的，以为这个面目很时髦，蜂拥而上，所以我认定：从创作思想和方法说，这是一个误区。

这种追求不可能具有审美意义与价值

一种与宗帖宗碑的传统面目不同，有点类似初仿、一般人视为丑拙而识者却充分肯定的书法（如近人徐生翁所作之书），认为它有一种为时书所没有的稚拙和古雅，是许多年来，有人梦寐以求也未能求得的。一些正在学帖习碑却学不进去、亟求创变又不知从何创变者，见到这种书法，并不知

这种书法美的究竟，却只觉得新鲜、易学，做作了几张，果然就获得了自己也不知是不是那回事的赞誉。时代竟真有人欣赏这样的"艺术"，所以他干劲更大，很短时间，一种以支离、以丑拙呈现的书法，就在全国各地蔓延开来。有人说是受到前人的启发，有人说是受到西方现代艺术的感染，有人说是从传统民间书法中获得的营养，有的干干脆脆说自己赶的是时风……

确实有人反感，甚至主张有关领导部门尽快作出决定：不许这类书法进入"国展"——这怎么可以呢？不是讲"双百"方针，允许各种题材、体裁、形式、风格自由竞赛么？

有人写文章批评。这当然是允许的。摆事实，讲道理，让大家明白道理：书法艺术为什么不能作这种追求？但是很可惜，批评归批评，却实在说不出什么道理。听说有些"丑书"是从古代下层人物的"书法"而不是从优秀的法帖、名碑中学来，就认定他们的问题出在"取法不高"。"取法乎下，仅得乎下下"。其实，这是典型的形而上学。从古到今，从中到外，哪一种更高的成就不是在前人相对较低的基础上发展提高的？钟、王不也是在不如钟、王的前人基础上提高的吗？

确也有大块文章大力为这种流行书风鼓吹者。言词慷慨，气势逼人，只是也没讲出科学道理，使得这类创作实践和理论思辨，都在缺少文化深度的层面上进行。

我在前面讲过：书法出现由粗朴向精妍、又由精妍向拙朴发展，甚至后来公然提出"以丑为美""丑到极处就是美

到极处"，都是书法艺术追求、美学思想发展的必然。如今众多书人涌入这种模式中，彼此已没法看清踩着的究竟是自己的还是别人的脚印。原本希望创造一种有异于传统的新风格面目，说不清是有意还是无意，竟出现了史所未见的一种风格上大雷同的局面——其实，这也是必然。

不过，这种必然，按照书法发展的正常规律是不会发生的。因为自文人士大夫取代书工笔吏成为书法主体以后，书法越来越成为一种以文化修养用以寄托精神情志的高雅艺术形式。宋人大讲书法的"学问文章之气"，明人也在强调书画家要"读万卷书，行万里路"，清末民初李瑞清仍殷殷强调"书以气味为第一"。

但是，新中国成立后，书事冷落了。上场"文革"又使一代人失去了基本文化修养。"文革"后，书法虽在党的文艺方针政策的激励下兴起，时逢改革开放，但西方现代文艺形态及思潮，趁人们的民族文化素养空乏之际，进入到我国，混入人们的书法意识。这就使书法出现了：创作上要求精神内涵而作者缺少这种内涵却又勉强为之的尴尬。为了掩饰这种状况，就只有借助于伪托、强为、避难就易，以所谓时兴的形式上的丑怪掩盖内涵的空虚、贫弱。人同此病，病同此因，这就是为什么许多初学书人都挤在这地方，都弄成这种样子的基本原因。

平心静气，好好思考，这里没有艺术，这不是艺术追求，这是艺术追求的误区。

我不是说作丑书是误区，正如不能离开了书法发展的实

际说书求精妍是误区一样。我敬服杨凝式、徐渭等人一如我敬佩晋唐书家。但是当你将特定历史发展阶段出现的新异的风格面目当了模式，以之为时髦，去摹仿重复，这就不是艺术追求，而是创作思想上进入误区了。

有人也许辩解说：他寻他的丑，我寻我的丑，我们各走自己的路，我们并不雷同。

艺术是诚实的劳动，难道你们不是在时风的影响下，在前人"以丑为美"的追求下，各以缺乏修养的笔，在刻意寻丑么？

艺术之美，表现于可感的形象。然而其得以产生审美效果的实质，却是艺术形象创造中层层面面展示出来的艺术家的功力、修养、精神、气象等。这一切，从根本上说就是"人的本质力量丰富性"。

为什么人们常说"第一个以花比女人的是天才，第二个以花比女人的是笨蛋"？同是一件事，两种截然不同的评价，原因就在于前者是过人的见识，反映了作此比喻者的才智，后者则是抄袭，已不再是人的才智了。

有史以来，一切艺术作品的美丑价值判断都说明这一点，有史以来的书法作品的艺术价值判断也说明这一点。而当今故作稚拙、故托丑怪的书法那么多，正是作者缺少见识、修养，找不到自己的创作之道，无可奈何，才有这种摹仿、做作。

"不，我不这么认为。分明是当今时兴丑拙，以不工之工、无法之法为美，才使我们走到一条道上来了。'道'虽

同，各人面目并不同。"许多人拿这话糊弄别人，实际是欺骗自己。你有没有自己的艺术追求，别人不知道么？

当今恰是特别强调创造，不美风格面目的模仿。古人确在进一步寻求艺术的审美效果价值时，提出"无法之法""不工之工"，而这正是为了突出创造性，不为固定的条条框框所拘，不以程式化的工谨为工，而讲求从根本规律上把握法度，寻求更高意义上的"工"。

书法是一种规范性很严谨的艺术。全世界除了汉民族，再没有其他任何民族有真正意义的书法，许多与汉民族邻近的民族希望创造它们的书法，事实上迄今也未见他民族文字的书写有与我们民族书法一样的审美意义与价值。汉文字书写的规范性决定了书法是一种以有严格的书写技能、功力为保证的艺术。这种规范性是在长期的历史发展中形成的。它首先保证实用功能，在发展成为艺术形式后，又是检验书家技能修养的最基本的凭借。前人因墨守成规，不敢有所突破，进而造成越来越厉害的妍媚、软美，却又不知何以改变现状之际，发现那本不善书的参将，发现那初学仿的儿童的笔下，本来都不成字，中间忽出奇古，令人不可拆，也不可合，有一种绝无做作却自得天然质朴之美。虽不熟练，却有生趣；虽无晋唐规范，却也高雅不俗；既不是信笔，也不是刻意，想汲取这种效果，却很难到手。这没有什么奇怪：成人都能感受到孩子童真的可爱，从孩子身上学得那种童真却很难。我们现在看到的大量流行的丑书，正像老莱子为娱亲而故作天真一样，表面看去，似也支离、稚拙，其实明眼人

一看，就知是刻意做作，不是出之自然的真率。这就说明：人们所美的，实质上不是表面的支离、丑拙，而是这种形式面貌得以产生的本真与朴率。从前，人们欣赏精妍，是从难以得到的技能意义上感受它；当人们越来越认识到艺术之美，更在所表达的性情修养之真时，那刻意为之的妍媚，人就不以为美了。当今人们"以丑为美"，也不是基于形式，而是以新形式面目展露的精神。如果不是这样，任你怎样做丑，也不会有审美意义和效果，不信你试试。

人不可能重返童年，羡童真之美，只能从精神修养上去寻求，而不是在形态上做作。就是说，成人书中的童趣是从精神修养上寻求的，不是装模作样，强行做作的。眼下这许多以丑自标之书，集中起来，根本问题是一个"做"字。"百般点缀，终无烈妇态"，是寻求书法美的大敌。古来万事贵天真，书重功夫，仍以"天然"为鹄的。若不经心，恰到好处；从心所欲，不逾规矩；举重若轻，行难若易。书法的艺术价值从这里产生，也只能从这里产生。以为这种书风"新鲜""时髦""容易做作"，就都挤了进去，这是认识上的错误。无以展现书者才识、功力、情志修养的地方，都不可能产生真正的书法艺术美。别看一些人自我炒作的功夫深，能量大，气球吹得大，里面是空的，经不住一戳。

既写，就得讲求书写的效果，即得利用挥写创造生动的、有高雅的气格，有强烈的个性艺术形象；既写字，就得将文字之体、之理、之义弄清楚。做好这一点就需要技能、功力，就要讲修养。

技能是根据书写要求，利用可能利用的物质条件，在具体的实践中摸索总结积累的。学习技能，可以也应该向前人的经验学习，但也得通过长期毫不含糊地磨炼、领悟，才能成为自己的技能。这就是为什么每个学书者都要向传统学习的缘故。

但作为传统，并非只有前人的技法经验；人们要向传统学习，也非只是技法。书法，一方面是一种技能，同时它更是具有民族精神特征的文化现象，它的挥运结体和总的艺术效果讲求，体现着一种在特定历史条件下长期发展中形成的文化精神。在书法发展到成为纯粹的艺术形式以后，不仅不能忽视它，而且必须以时代的自觉寻求对这种精神有更深刻的理解，更主动的继承和发扬，而不是淡忘甚至不知有这种精神。比如，构成书法的分明是点画符号结构，却不只是直观形式上徒求新异，更在其构成的形象上讲求意韵，讲求不是具象却俨若具象的生命，讲求能感识到作者的才情、修养、襟怀和非凡的气度，而不仅仅是除了故托支离全不见涵蕴的做作。

如今这种自标"以丑为美"的"丑书"，最大特点恰恰就是这种表现。原因就在于历史时代决定了他们只有这样的"修养"、能力，只能这样走。

人们不满意一种风格面目无休止地重复。这一方面是人们的审美心理上有一种求异心理，同时又是因为如果作者只能摹仿别人而没有自己的创造，就不是才能功力的表现。到了如今，书法已成为纯粹的艺术形式。从审美心理规律和创

作规律上说，既要求书法的风格面目有更多的新创造，同时又要求其具有更耐人品赏的内涵。也就是说：作为纯供审美的书法，人们对它的要求更高了。而时下以新异自标的书法家们，却仅仅只看到那一部分有着"丑"的面目的书法，并不真识前人作这种追求的本意，也不明白这种审美效果的实际意义。虽然急急忙忙挤在这个圈子里，自以为时髦，实际不知自己站在时代的什么位置上。苏轼讲"书贵难"，也就是说从书中能看到作者不同凡俗的追求，从这种追求中看到艺术家的匠心、才能、修养，看到人的本质力量的丰富性。不然为什么一些确已享受盛名的老艺术家，耄耋之年还在苦苦追求？而我们才几天，一大批高举流行书风的旗帜的"书家"就涌现出来了，而且还大言不惭：他们在"引领书法新潮流"呢！

他们为掩盖这种空虚而踌躇满志，识者恰为这种现状而感到悲哀。

有人说话了

有人说话了：

"你根本不了解我们的追求。如果向碑书学习是向传统学习的一次开拓，我们进行流行书风创作，则是向传统学习的又一次开拓，我们把学习目标也定在被前人忽视了而现代陆续发现的晋人写经等各种民间书法上。在清人开始学碑时，固守着帖学模式的人反对过，历史证明反对者犯了保守

主义的错误。现在，我们以时代人的审美敏锐，发现了祖先留下的这一部分遗产，取来学习，化古为新，创造新书法，你们又来反对，正是历史错误的重演。历史将再一次证明，你们也犯了保守主义的错误。"

事情是否真是这样？答案在于：我们把流行书风视为误区与当年有人反对学碑在实质上是不是一回事。

我们认定"流行书风"是个误区，可以举许多例子，而集中起来最足以说明问题的一点，是它的创作不能展示出"人的本质力量丰富性"，而是相反。当今急切涌进丑书这块地带的人，大都缺少老老实实的功夫，做不了扎实的基础功夫，耐不住寂寞，却又急功近利，想走捷径。而"丑书"是他们当作新大陆发现的，他们有的人根本还没有见过晋人写经，也不知写经是怎么一回事；即使见到，也不知其美何在，其可取为营养、启发创作者究竟是什么。唯一能感觉到的，只是说他们"有不同碑帖的'丑态'"，是因为别人以这种丑态可以学，自己也能"举一反三"故作丑态来。

而当年学碑的人，他们不是没有基本技能，恰恰是被从法帖中获得的技能捆住了手脚，形成了想摆脱而不知如何摆脱的动力定型。碑书的发现，使他们开阔了眼界，找到了跳出藩篱的启示和凭依。他们真正是把碑书当作传统来学习的，不是像当今作丑书的人一般，你歪我也歪。

本来，民间书法给人以启示者，首先是：中国古代的书写，除了碑帖，还有一种朴实简率、不拘程式的风格；而更具有艺术意义的在于这些不为功名利禄所驱使，简净随意而

作之书，却无刻意求之的做作，这正是特受各种精神干扰的时代书法创作所缺少的。时代书家特别需要、又只能以真正的精神修养学习。而当今以"流行书风"自诩的人们，借学取民间书法的名义，作的恰是背离民间书法精神的事。我不反对向民间书法学习，我甚至认定：那种以"取法乎下，仅得乎下下"的观点反对学习民间书法，是绝对犯了认识上形而上学的错误。事实上也不是所有学写经的人都错了，我所指的只是借向民间书法学习这个牌子，不去研究民间书法创作的基本规律，却干着与民间书法完全背离的事。

"'流行书风'有什么不好？一部书法史就是一部流行书风史。"有人公然这么说。

有这事么？如果不是无知（无知到对"书风"这个词语的基本意思都弄不清），就是无中生有，捏造事实，无根无据地为"流行书风"的存在造舆论。

"书风"就是书作呈现的风气，就是艺术风格。"流行书风"，就是一种书写风格出现以后，许多人都跟着学，从而形成一种书风，或在封建社会基于科举考试的需要，规定一种书势造成的；或由于统治者的偏好，强令天下人书写一种书体，致而形成风气流行开来。

称"一部书法史就是一部流行书风史"的人，将不同的历史阶段通行的字体，说成是"流行"的"书风"。这是乱扯。能说自魏晋以来直到如今，实用中通行正行草体是"流行书风"吗？与你们现在关注、追求的"流行书风"是一回事吗？

字体就是汉字的不同的体式，字体是根据当时的实用需要，以当时可以利用的物质条件、可能运用的手段方法、在书契中自然形成的。它不是书风。只有以字体为基础，一些人进行书写，形成相近的风格，才叫书风。篆、隶、草、正出现于不同时期，为不同时期的需要所用，这不叫不同时期流行不同的书风。

历史上可以称得上书风流行的只有元明的赵孟頫和清初的董其昌书风的流行。赵孟頫不理解宋人苏、黄的书法追求，认为他们的书法背离了晋、唐传统，于是揭起恢复晋唐传统的旗帜，他也确有这一本领："写晋尽用晋法，写唐尽用唐法，要一笔自家法不可得"[1]，圆熟妍媚，深得元主的赏爱，誉其为时代的王羲之。为迎合元主的这种偏好，许多人争学赵书，赵书便形成一种极为流行的书风。直到董其昌出现，董也是忠实继承晋唐传统的，也特别着力于二王。人们习赵，久而生厌，董既然也是晋人正脉之传，也兼之地位显赫，书为帝王所重，所以时之书人一窝蜂又转到董书，于是董书之风又成为流行书风。此时人们脑子里已形成了如明项穆所谓的"书不入晋，固非上流；法不宗王，讵称逸品"的顽固心理。可这时候，真正的二王书迹已不可得见，唐人书迹能见者也不多。所以赵、董书风作为帖书正统，广泛流行是必然的。然而这种单一的书风长久流行，引起人们对帖书、对赵、董的逆反，也是必然。这就是说，在艺术创作

[1] 赵孟頫《松雪斋集》。

上，一种新的风格面目为人们喜爱以后，一些人自觉不自觉受其影响就可能形成风气流行开来。有才能有见识者在见到别人新的有意义的创造以后，不是轻易地照搬，而是举一反三，在别人的启发下作自己的创造；而平庸者则是：或以老经验反对新的创造，或当众人都在向创造者学习时，他也随大流亦步亦趋。这就造成了一种书风的流行。也就是说：从来的流行书风的形成都不是有艺术意义与价值的事。相反，发现这种流行之势，找到出现这种状况的原因，及时有效地摆脱它，才是真识艺术规律的表现。不识追随时风所反映的是自己的无能，还找些不是理由的理由自我辩解，就更是一种悲哀。

"文革"后，书法作为一种既古老又有现代特征的艺术形式被大家利用起来，在热衷这门艺术的人当中，当然有相当一部分修养深厚和功力扎实的书法家，但是也确有不少人（尤其是生长在"文革"前后的青少年），他们虽有书法的爱好，却由于前面已讲到的具体原因，使他们失去了接受教育和熏陶时机，从而缺少了作为掌握这门艺术所必需的民族文化的基本修养，不深识书法艺术的精神内涵，虽也下功夫学习书技，也很难从民族文化精神上领会技法运用的实质意义。而改革开放的现实，却使他们不知不觉以一种希冀、羡慕的心情，接受了西方现代艺术形态和它们的艺术思潮。在艺术追求中表现的明显特点是：喜包装而不喜做功夫，喜张扬而不耐寂寞；有时间写字，无时间读书；有兴趣张罗，无兴趣思考。把作为书家必须具备的修养，视作只是挂在口头

的装饰。致力于如何找到一条捷径，让自己尽快名满天下。

而书法恰是一门以修养的功夫自然形成的艺术。古人曾以"天然"与"功夫"概括书法的审美特征。也正是这两条，推动了书法艺术的形成和发展。

没人想到为了艺术创造字体，而一种一种字体被创造出来。这是"天然"。

没有人想到在为实用的同时，以书法创造一个个有生命的艺术形象，老老实实按字体的书写，生动的艺术形象被创造出来。这是"功夫"。

尽管人们总结各种字体的结构规律，可就是说不清楚古人究竟以什么为根据进行文字的结构，似也是自悟"天然"。

笔要用得天然，字要结得天然。而取得效果的天然，又全在功夫。功夫是磨出的，磨出功夫，也磨出对天然的感悟。古时人们不知有法，也不知书理，美妙的书法产生了，一代一代书家出现了。

事情既是这样，就来磨吧。可是单纯的磨炼并不出艺术。古来确有如灯取影做功夫的。历史承认他们的功夫，却不承认这样就可以出艺术。

字体既是在为实用中自然形成，书法成为自觉的艺术形式以后，为了我的艺术，我首先来创造一种只属于我的字体，供我专用，岂不更好？不行。不合规律的事就是做不成：纵然你真能设计出一种字体，也不会得到社会的承认，因为字体不是某个人设计出的。

人们未曾指望书法成为艺术时，它创造了人们有心作

艺术追求也难以企及的艺术；当人们已感受到它的美，有心要作创造性的艺术追求时，原来只为实用而出现的字体、技法、审美讲求，竟一点不能违背，想增加无从增加，也少它不得。

古代，那许多出自石工匠人之手，且无心为艺术审美而创之书，其古穆朴茂之气，后来的文人学子专心攻习也未必能及；当初无意表达情性，而本真之情性自露，俗人不俗；今人存心"达其情性"，却难见真情，雅事做得并不高雅。

初有书契之时，书者多么钦羡精熟的技能，所以有"书贵熟"之说。为此有多少年不下楼者，有写得池水尽黑者。可是当许多人有了精熟的技能，许多书作有了精熟的面目后，人们又有了"书忌熟"之说，"书要熟后生"，认为"用生为熟，熟乃可贵"。

王羲之论书之美，只有一个"意"字，不知有"韵"，却创造了被历代人誉为"韵高千古"的艺术；宋人明确提出"书画当观韵"，却不见任何人之书有高过晋人之韵。

后来者的书法艺术意识越来越强烈，越重视向古人不知有书法艺术的艺术学习，可无论这种自觉性有多高，却总不见有到古人处者。这时有人说话了：书法天地里，事事都奇巧，处处有矛盾，道理说不清，规律找不到。古人正是在说不清道理、找不到规律的情况下，创造了这门举世无双的艺术，取得了后来者以极大的自觉也难以企及的成就。后来者研究来研究去，也始终不见创造出堪与古人媲美的艺术。所以（有人说）不要把事物看死了，"流行书风"看似一种按

常理说不清的创作，也许正是不合常理才可能在众多规矩有据、法度森严的创造中产生时代不能估量到的艺术。

这确是当今指望"流行书风"能主宰时代书坛的机会主义心态。

可是，坚信历史唯物主义、辩证唯物主义的人并不这么看：许多事物之所以使人感到混杂不可理解，根本原因如果不是矛盾尚未充分暴露，就是寻求认识矛盾者尚未抓住本质。

如果不存在人的本质力量丰富性，就不可能有书法艺术的创造。反之，被称为艺术的书法，如果没有形式的把握、没有工具器材精到的运用、艺术形象的创造，来展示人的本质力量丰富性，人们对书法的美感又何从唤起？

以上所举的一系列例证，看似不可理解，实际是因为只看到现象，只看到事物的某些方面，未看得全面，未抓住本质。当书写方式尚未稳定，书技还未被人充分掌握以前，越来越有效、越来越精熟的书写，就会使人觉得美和更美。但是当人们发现：精熟的技能只是用作重复一种程式化的面目而别无表现时，就不能引起人们的美感了，这不是人的审美要求变了，而是程式化的面目后面的展示的人的本质力量不见了。当人们"以丑为美"的时候，说的是现象，其实要求的仍是本质。当大家都来重复一种"丑态"时，正说明其展示的"人的本质力量丰富性"已经不在了。它怎么还会为人所美呢？

"你们思想僵化了，你们只会按老经验想事，你们可曾想到，当传统的美学还未能将美的事理讲透之时，时代的丑

学已应运而生了。"

"在现实生活中，有多少按常理讲不通的事发生？从来都只以为丑的事物，如今偏以为美的该有多少？中国人从来以乌发为美，如今偏染上黄发、红发。从来都是以破衣短衫为丑，如今人偏将完好的衣衫弄成破烂……"

"不打破你们的思维定式，不可能有对'流行书风'的正确认识。"

人的确不能无视发展变化着的现实，只按老经验想事。但是人不能不看重客观规律。当今和今后的艺术会有意想不到的变化发展，谁也不能规定它只能有一种怎样的风格面目。但是作为形象创造，不能不讲求规律的把握。任何时候，任何艺术的形式运用、形象创造，审美效果的寻求，都取决于是否确实体现了人的本质力量丰富性。

世上有充分利用形式、把握形式美的规律的创造，却不存在有独立自在的美的形式。没有哪一种风格面目不怕当作程式去重复。

当今人们认为的形式上的"丑"，也是一种风格。今人对它之所以尚有新鲜感，无非是刻意为之的精妍已程式化，使人逆反了。时人的创作可以运用（如同运用传统的妍媚一样），关键在它的审美效果、意义与价值，都只在运用中是否确有你的修养、意蕴，是否体现了"人的本质力量丰富性"。

从古到今，被人一窝蜂似的去争抢的只是精神生活和物质生活的必需品，而不是艺术上的某种风格面目。都来争抢而效之的风格面目，绝不是"人的本质力量丰富性"的现实。

　　否认艺术有规律可循，实际是认为人已失去理智性的美丑判断，不知何以为美丑。有人说西方现代造型艺术讲求的，已不是形象创造，而只是能否让人改变什么是造型艺术的基本概念。因此书法也可以出现"不写派""无字派""无文意派""象形派""滴墨吹墨派"……。而且不只在国内，所有学仿过汉字书法的国家，先后都出现过，说明要求改变传统定势、寻求新的风格面目，正是时代人的艺术创作心理。

　　问题不在是否先后出现了这许多追求，问题在于这种追求为什么都只是昙花一现，没得到人们艺术上的认可？就像孙过庭批判过的"巧涉丹青，功亏翰墨"的东西，后来人想看看它是什么样子，都看不到了。

　　实事求是说：今后还可能出现有比这些更离奇的"书法"。只是——如果仍然是违背了作为书法艺术的基本规律，仍不可能被人认可。因为书法就只能是在尽技能功力和真性学养作汉字书写限度内发展，以本真之性，得天然之理，而不在你故作多情，强摆形势。今天的书法，仍只写这些字体。说这是规定也好，说这是限制也罢，事情就只能是这样。不喜欢这种艺术形式的人，可以根本不来接受它；已接触了的人也可以随时离开，但是你别以你的"创造精神"从基本形式的规定性上改造它。历史上指望作这种改造的人有过，没有成功，今后也可能还会有，也不会成功。

　　在书法艺术上立大志是需要的。但要指望成为第二个王羲之，不可能。因为王羲之的出现是历史条件决定的，只能有

一个，不能有第二个。以书乐其心、寓其意是再好不过的事，以之创造与王羲之一样具有历史的辉煌的艺术，殊不可能。

这样说，不是认为今后的书家不需要丰富的功力和修养，也不是说今后任何人也不可能有与前人可媲美的功力与修养，而是艺术发展的历史，已将形式创造的任务完成了（字体在正行书出后不再有新变就是明显的例子），而对作为形式支撑的内涵，要求却越来越深。

一方面，书法是最容易上手的艺术；一方面它又是难以新的风格面目达到完美的艺术。其艺术魅力与价值也正在这里。而恰是这吸引和考验艺术家，爱好它又怕这种考验，几乎是当今许多书人的通病。这些人总想找一条"事半而功倍"的捷径去走。当今这丑怪书风流行，正是这种缺修养、怕磨炼的心志的产物。这实际是在投机；而艺术创作上是不容投机的，投机没有艺术。

关于"雅俗共赏"

我写过一篇《论雅俗》的文章，当然是就书法说的。中心意思是说：书法家的艺术创作意识越自觉，越寻求审美形态的高雅，而不是寻求什么"雅俗共赏"。在书法艺术领域，没有"雅俗共赏"。

这个论点的提出，既是根据切身的审美经验，也是根据前人的提示。可是不知什么时候，"雅俗共赏"，成为人们评定艺术的标准。许多人以为"雅俗共赏"是一个无处不适用的艺术创作和审评标准，这就不符事实了。我的文章寄给某刊物，我估计他们会以为我的论点出格，很可能不予刊用。果然不出所料。不过我还是坚持我的观点，因为事实就是这样：屈子《离骚》李杜诗，流传千古，识之者以为美，不识者不知何云，更不知它们美在哪里。包括毛泽东的诗词、齐白石的画，不识诗画者谁能真知它们的美究竟在哪？

书法也是这样。《新华日报》创刊，周恩来专程前去请于右任写报头，而许多人不知这几个字美在哪里。我在军区老年大学讲书法课，一位老将军拿着一本《石门颂》印本问我，"这破破烂烂，字迹都看不清的东西，好在哪里？"

我并不觉得他可笑。他是实事求是来求知的。我也不一

味认为他欣赏水平低下，因为他还不识书法之美的表现就是暂时缺少欣赏力。讲清道理，通过实践，他会很快提高的。我不满意的是作为行家的刊物编辑对这篇文章的态度。如果你认为我的观点是对的，你就会发表；如果你认为我的观点是错的，你就看我举的例子是不是客观事实。我不相信我所举的那些事例你不知道，你能否定。我据那些事实所作的分析，你能说没有道理？我所说的既是事实，我所论辩的既有道理，而这又是人们尚未进行讨论的问题，你为什么不可以发表我这篇文章？我想也没有什么特别的原因，无非是下面几种情况：

一种是对这个问题，你们心中无底，也从未见前人有这种说法，不敢组织讨论，不如干脆不让这个问题摆出来。

一种是根本不同意这种观点，因为从来都是讲"雅俗共赏"的才是好作品，你公开宣传"不能共赏"，这违犯了时代文艺的基本要求，所以不应该讨论。

还有一种可能是编者心中也觉是这么一回事，但不想通过他的手把这篇文章发表出来。因为好长时期以来，"俗"似乎就是"普通老百姓"、就是"工农兵大众"的代词，讲不能"雅俗共赏"，就无异说是工农兵、普通老百姓不能欣赏高雅的艺术。不能作高雅的书法艺术创作，这岂不是"脱离工农兵""不为老百姓服务"？一种审美现象问题，变成了是否为工农兵服务的大方向问题，这事可就大了。

其实，在艺术里常有雅俗不能共赏的事。你不相信，可举实例。其实我敢断言你举的都是似是而非的现象。比如

说：不同文化层次的人都喜欢读《红楼梦》。实际上不同文化层次的人对一部《红楼梦》所关注的层次、方面是不同的。有人将它当一部封建制度崩溃的挽歌来看，有人把它当作一部黄色小说来"欣赏"；有人欣赏作者对一些人物绘声绘色的描写，有人把它当作一本封建社会生活的百科全书来汲取知识……。

除非在艺术上尚无雅俗之分的时代，比如在书法还只是书工笔吏掌握的时代，人们对书法还只有技术高下和精熟程度的欣赏的时代。在艺术上出现不同的艺术现象的实际以后，不同的人有了不同的艺术效果的关注和审美追求，艺术就有了高下；高下雅俗不同之作，就有了不同的欣赏对象。即使对同一艺术对象的欣赏，他们所关注的、所能欣赏到的层面，也是不一样的。

实事求是地说：要求雅俗共赏，这本身就是违反审美规律的，马克思早已说过："对于非音乐的耳朵，最好的音乐也不是音乐。"即使到如今，有几个人真能欣赏贝多芬的音乐？

现在害怕接触这个问题，绝对不是编辑先生们还心有余悸，而是心理上已形成定见，认为这已是不需要再去怀疑，不需要重新认识的绝对真理；好的艺术必是雅俗共赏，不能雅俗共赏者必不是好的艺术。

分明是一个无视现实、违反辩证法的观点，有人偏视它为绝对真理，自己不再怀疑，对一切与自己的成见不符的观点，都认为是当然的错误，这是很悲哀的。如果我们还记得那种将一个人的思想观点当作是检验真理的唯一标准的荒唐

和造成的脱离现实的危害，在这个问题上就应该清醒起来，

古人是看到这一点了，但古人没有从理论上对人的审美修养如何提高，不同修养的人在审美上何以有雅俗之不同说清道理，只说"字写到人不爱时，就正是可爱处"。既然雅俗能共赏，怎么有这样的审美情况产生？

虽然这话太笼统，也太绝对化，但其中有关于雅俗的辩证法，值得盲目相信"雅俗共赏"者琢磨。

我这里不是就书法之雅俗本身还想说些什么，我只是说：在十年动乱中，唯物主义者搞唯心论，辩证唯物主义者用形而上学认识事物，这种事，曾到了登峰造极的地步。对"实践是检验真理的唯一标准"这个科学论断都认为是错误，不能接受。现在，一忽儿唯物主义的基本观点都不讲，一忽儿又还把分明不符实际的谬论硬说它是马克思主义的。这可能还是当前理论研究工作中的大问题。

时人何以以古朴为高雅

书法审美领域里确实有这样的事：

分明是出自没有多少文化修养也没有多少书法技能的石工匠人刀砍斧凿之下的碑石刻字，被人视为具有朴茂的金石之气的高雅艺术；而出身读书做官之人笔下，也认真下过一番功夫，且师承有源、法度严谨的作品，反被人视为浊气满纸的"俗书"；

用心用意作书，却不讲美的追求，公开要"以丑为美"；

尽心尽力学书，学到手的法，却讲求从中挣脱出来，求"无法之法"，说什么"无法之法，乃为至法"；

……

有书论家不解其中原委，无法作出解释，说这些是有人故将常理颠倒，不按常理办事。而且断定：如果不是头脑发昏，陷入是非混乱的泥沼，何以会有这种事发生？

一两个人偶尔出这样认识，还可以怀疑是神经错乱，是非颠倒；一个时代，一批又一批的书家出现这样的认识，这样的追求，有理性的理论工作者就不能不认真考察思辨其中

的道理了。

我不知道这位骂人"头脑发昏"的理论家回想过自己对书法和对其他艺术的审美经验否？是否也曾有过对同一艺术现象，初见时不以为美，后发现它确实很美；或者初见时觉得很美，日后又觉实在不美的事，只是到现在写文章时，把这些事忘了，或者以为这是一种反常的、不值得研究的现象？

实事求是地说：这种经验我是有过的，八十多年前的事我如今记忆犹新。考进了国立艺专，我是何等得意。"新生训练"，第一天，老校长上讲坛，笑容可掬，环视大家，第一句话是："各位未来的艺术家们"听到老权威这么一句话，我们心里像抹了油似的，同学间互相望望，都得意地笑了。但一会儿老校长的笑脸收敛起来，显得十分严肃："到这里来，要老老实实学习。过一段时间以后，你们才知道自己离艺术有多远。别说艺术创造，艺术的好坏，还不一定能分得清楚啦！"

说真的，我当时不信这些话。

我走进学校陈列室，里面陈列的都是我早闻大名的一些画家的作品，但当时在我眼里，"都不好看"，"都画得不好"，"人像形体不准，肉体上怎么画出五颜六色来？风景画里的树，叶子都没长在枝干上去"我甚至怀疑他们是徒有虚名。

一段时间过后，发现是我错了，错在还不懂什么叫绘画，我对绘画的审美水平太低。对于非音乐的耳朵，听不懂最好的音乐本是很正常的。从那位理论家的骂声中，可以知

道他的审美能力的水平。坦率地说，我不相信他真知书。在认识书法之为艺术上，其实我也经历过同样的过程。

每个人的文化知识结构是不一样的，人的欣赏力也是不一样的，人只能欣赏自己欣赏力所能达到的高度。当我受欣赏力的限制，别人能获得的审美享受的艺术，我可能不知其美，也不能获得别人可以获得的审美享受。人人都觉得很美的艺术，我不知其美，这并不要紧，只是恐怕别人发现自己审美水平低下，我就口是心非，人云亦云，那确是很难受的。

欣赏力不是天生的，而是后天通过创作或审美两种实践培养的。一个人的天资可以作为培养艺术欣赏力的基础，却不能代替艺术实践的培养。在这里，理论认识可以帮助实践，却不能代替实践。很多京剧迷的欣赏力很高，是通过唱、听锻炼出的，不是从理论认识上得到的。

我还发现：欣赏对于艺术的发展，也不总是被动的，审美需求、审美者的好恶，也会推动艺术的发展。如果没有对帖学的审美逆反，书法不会有汲取碑书营养的发展。

这些都好理解，主要是为什么书法发展到一定阶段，竟然出现了"俗人之书被书家以为雅，雅人之书反被书家以为俗"的现象，什么原因？是何道理？就事论事说不清楚。我一是不回避，二是不骂人"思想混乱"，我把它们作为必须从理论上求得认识的问题来研究，我认定：这正是理论工作需要做的。

我首先比较时书与古代碑石在艺术效果上的区别，其次我又考察时人的书法审美要求与古人的审美追求有无区别？

如有，区别在哪里？为什么有这种区别？说实在的，这两个问题搞清楚了，所谓"以丑为美""美丑颠倒"的问题也自然弄清楚了。

比如说：元明人书，自觉继承晋唐，有技法之精，多风神之媚，人们一方面认定"书不宗晋，固非上流"，而对实际上依晋规唐法所作之书，又总嫌其妍媚，虽都出自士人之手，仍不免觉其多呈早以流行的浅俗之态；而古汉魏碑石，虽多出自石工匠人，却朴茂峭峭，有一种高古浑穆之气，经多年的风雨漫漶，涤尽人工雕琢之气，更有一种天然纯朴之美。古人书技未能精研时，曾力求精媚；待精媚既得后，所向往的恰是纯朴天然。时代不同，书法现实不同，书法审美理想也不同了。古时俗工力求精工，故书法有日益精妍的发展，今日审美修养高雅之士，力求天朴，故古代书工艺匠之作，凡有朴茂真率之气者，均为其所美。这道理十分正常。

寻求"高韵"是时代书家的创作自觉

下面这段话是我从叶朗先生《中国美学史大纲》中抄录的。在这段话之前，他从北宋人范温《潜溪诗眼》中引了一段关于"韵"的论述，而后他写道：

范温的这段话主要有以下三层意思：

（一）"韵"最早是指声韵，后来用于书画领域，而到宋代则推广到一切艺术领域，而且作为艺术的最高的审美标准。范温这样概括"韵"这个概念的历史演变："自三代秦汉，非声不言韵；舍声言韵，自晋人始；唐人言韵者亦不多见，惟论画者颇及之。至近代先达（按：即苏轼、黄庭坚等人——方既），始推尊之以为极致；凡事既尽其美，必有其韵，韵苟不胜，亦亡其美。"凡是最美的，必定有韵。所以又说："韵者，美之极。"

（二）"韵"的含义和过去比已有了变化。王偁（定观）所提出的对"韵"的理解，大致概括了宋以前的美学对于"韵"的各种规定，即：（1）"不俗之谓韵"；（2）"潇洒之谓韵"；（3）生动（传神）之谓韵；（4）简而穷理之谓韵。这四种规定，范温都否定了。范温提出了自己

的规定："有余意之谓韵"，即所谓"大音已去，余音复来，悠扬宛转，声外之音"。而为了有余，就必须简易平淡。……

（三）"韵"并不是某一种风格的作品所独有的，而是各种风格的艺术作品都可以具有的。范温认为，巧丽、雄伟、奇、巧、典、富、深、稳、清、古等各种风格的作品，只要"行于简易闲澹之中，而有深远无穷之味"，都可以有"韵"。[1]

但是发展到当今，以韵论艺术效果者，除了音乐，大概只有书画，中国画仍有"气韵生动"之说，时人以之评骘现代中国画者已经不多，唯书法中讲求"韵度"之美者，仍相当普遍。以"韵"言书法的最高审美境界，晋人书因有特具之韵而倍受历代书人推崇，至今仍是书法艺术的典范。然而究竟何以为"韵"？为什么书法特以有"韵"为美？为什么书法特别成为创造"韵"的审美效果的艺术形式？至今却很少有人作专门的研究，于是"韵"便成了一个人人知、人人言、却未必人人能明其确意的审美概念。

其实，"韵"作为中国各种艺术在历史发展中使用的审美概念，包括被范温否定了的那许多意思，在一定条件下、用作对一定对象审美效果的评骘，都仍是对的。范温仅仅把"韵"规定为"行于简易闲澹之中，而有深远无穷之味"，

[1] 叶朗《中国美学史大纲》。

倒是他把话说死了，说死了反而不能概括更多有韵味的艺术表现。所以范温自己也不能不随即又补充说：

> 其次，一长有余，亦足以言韵；故巧丽者发于平淡，奇伟者行之于简易，如此之类是也。

总之一句话，任何艺术，其审美意味深厚，耐人琢磨、品味者都是韵。

在文学作品中，深刻的思想内涵，深厚的感情意象都是韵，由于有"意境"一词基本可以表达，讲意境深远，所以后来人以"韵"称这种效果已不多了。甚至音乐中的这种审美效果，人们也常以"意境""境界"形容，也很少言"韵"，"韵"只作"音韵"的意思使用，如称"押韵"。

唯独书法，应该说，书法本身就是一种最有"韵味"的艺术形式。古人于不知不觉中"近取诸身，远取诸物"，从万殊中感受、积淀、抽象出形质规律、形式规律、形成形体结构意识，而后在给文字赋形、给书法挥写结体时，不知不觉地运用于其中，从而使文字、使书写所成之体，具有了体现万殊形、质、意、理的效果，它不是自然之象的再现，却有自然万殊形质构成的意味，使得人们观照它时，能够产生"若坐若行、若飞若动……"种种生动的感受，却又说不出它究竟是哪一事、哪一物的反映，似又不是，不是又似，这就使书法作为一种艺术形式具有了他种艺术所不具有的、可琢磨又琢磨不透的意味，这就是使其形质有了产生"韵"的

审美效果成为可能。

因此可以说：以中国文字为基础、通过书写所创造的形象、所产生的审美效果，就具有"韵"的典型性。

在长期的历史发展中，人们需要文字保存信息，需要通过书写，才能使保存信息的任务得到实现，是实用产生了书法，是书法自身特有的形式，经书写产生的审美效果，使它成为一门最具"韵"味的艺术形式。它不是具象，俨若具象；有具象的意味，恰得之于抽象；不从自然抽象不能成为文字，不似具象不能成为艺术。"笼天地于形内，挫万殷于毫端"，不是而似，似而不是，神气骨肉血俱在，是活生生的生命，又是书写者精神气象的对象化。人们能知其所以创造，却难以对其艺术效果有明确具体的表达。正是这种意味，使它不能不具有"韵"的品性；也因此于无意中发展为一种韵味无穷、特别耐品的艺术形式。人们通过实践把握了它，却很难将其挥运、结体、成形、取势的根本原理明确表述。不能明确表述，不等于不能悟得其理，不等于不能得心应手地把握运用。其所以成为一种"韵胜"的形式，原因也正在这里。从而使人通过书写实践，在体悟到书写之理中，产生了寻求艺术效果的自觉。

但是，书法作为一种艺术形式来把握，无论作者有多么大的艺术自觉，也只能老老实实按照实用书写的规定性进行。实用书写的物质条件规定性，作为书法的艺术创造，一点也不能少，一点也不能变。正是它具有了这两个特点，所以书法能有深远无穷难究其竟的审美内涵和可以行于平易简

淡之中的基本方式，使其具有了通过书写寻求韵的可能。

环视当今之世，由于科学的进步，又新增了多少艺术形式。传统的艺术形式，也在现代科学技术的影响下，或经改造，或更作充实，成了新的艺术形式；而不能改造、充实，其基本功能已被别的艺术形式取代者则被淘汰。这既不是凭艺术家一时的好恶，也不是凭欣赏者一时的兴趣，而是看艺术形式本身是否有时代的生命力。正是基于这一点，书法这一形式，在人们的物质生活、艺术生活大变革的时代，非但没遭淘汰，反而有了前所未有的大发展。而且在作为艺术形式来掌握它时，仍然不能较前人增添它什么，也不能减少、变更它什么。唯一要求书家尽其才识修养去把握的，就是以传统的形式作新的力求"韵胜"的创作。

问题只在要认识什么是时代书法之"韵"，问题只在很好地理解"韵"作为一种审美效果的时代意义。时代为书法寻求"韵"提供了前所未有的物质条件和精神条件，书法是以其作为"韵胜"的艺术形式才在时代有了新的大发展。但时代提供了创造"高韵"的艺术的可能和要求多多创造"高韵"的艺术，却不等于我们已有了许多"高韵"的艺术。因为形式提供了可能，而利用这种可能却是要以深厚的修养和真实的情致的。而从目前的情况看，真正在这方面下功夫的人却不是很多，这恰又是时代具有的矛盾性。

继承传统也要讲辩证法

　　自从纸张发明以后，文字大都是利用纸张书写的。当然也有写在木匾上、写在石碑上而后以刻凿保存的。这都是因为写在纸上保存不住才不得已而为之的。谁都知道这种写而后刻的效果比之书写效果，即使刻工极佳，也还是"下真迹一等"。所以自古以来学书都只据墨迹，非万不得已，是不会取匾牌、碑石字迹来学仿的。

　　但是那个历史时期的墨迹见不到，人们所能见到的那个时期的书法只有砖石、摩崖之上的刻迹，人们觉得它们很美，就以为范本摹习，而且也学出了成绩，取得了经验。清人就是这样干的，说明学书并非只有临帖本一条路。

　　清人自越来越感到帖学延续造成书风衰微以后，有的人把目光转向了北魏的正书，有人则转向了更为古老的篆隶。可是它们并非都是当时知名书家留下的墨迹，而是一般的书手挥写于金石之上，又经工匠以刻铸等手段留存下来的东西。可是清代许多学书人并没有因为不见其用笔，未敢学习，而是反复揣摩，大胆摸索，以时代的书写条件进行书写，取得了创造性的成绩，没有人怀疑他们不合古法，不是正道。

在这之后，埋藏于地下的各种简帛书即战国以来的墨迹出土了。这个时段，虽然文人士大夫尚未成为书法主体，书写也只为实用，大量的书写都是书工笔吏之事，但这些简帛乃当时书法之正宗，而钟鼎、碑石等都只是因特殊需要采取的形式，虽然基础还是笔书，但经过刻、铸，又受长时期的风化漫漶，其时代字迹的真确性，与简帛书迹比较，几乎是两回事了。

然而，正是这金石之上的、非那时真实的书写之迹，恰恰帮助清代许多书家从帖学束缚中挣脱出来，取得了为日益虚靡的帖书难以企及的成就。以至若干年后，人们见到了地下出土的当时真正的篆隶书迹，居然没有一个人据之非议清代篆隶书家之作"不合古法"，指责他们"不以当日的书法真迹为据。全凭那已全部失真的、不见用笔的刻迹揣摩、臆造"。而有趣的是：直到现今，一般人学隶，还要以他们的经验为经验，而不是推开他们，规规矩矩从当年正正规规的竹简上写着的字迹开始。对许多书写篆隶的人来说，到目前为止，仍然是以金石之迹为蓝本，而当时的留在竹木等上的真迹反只是参照，比之按法帖学书的传统方式看，可以说，他们是"本末倒置"了。

为什么会是这样？这里有多种原因：

一、虽然简牍是汉魏以前主要的书法形式，但对清代以来的隶书学习者来说，金石上的篆隶，却因先入为主已形成稳定的心理定式。这时和自是以后，简牍篆隶未出土以前，人们就以为当时的篆隶，就是这个样子。

二、简牍篆隶，字迹较碑石上的小，明清以来，篆隶早已被正行取代不作为实用字体存在，书人只利用来进行艺术创作。作为观赏的书法作品，字迹写得都较大，取金石之迹来学，较为便利，取简牍篆隶者，并非没有，但多只是作为金石之迹学习的参照，并未能以简牍的写法取代金石之迹的摹仿，虽然已知简牍是当时书法存在的通常形式，然而在审美感受上，却仍觉金石篆隶所具有的审美效果为简牍篆隶所不及（虽然前者的效果是时光赋予的，后者的效果才是作品本身具有的）。

三、即使人们在认识上已承认简牍是当时的通行书法，自有一种为时书所不及的古朴，也很想在自己的学习中捕捉这种气息，然而在实际的学取中，笔下总写不出当时人笔下特有的那种简率质朴，反而难有以金石为据学得的令人喜爱的"金石之气"，所以宁愿有这种本末倒置的学习。

不过无论怎么说，这种非直取真迹的篆隶学习，被本来十分保守的学书思想所认可，则确实引发我一些思考。这说明前人的学书思想，在封闭保守的历史时期，有时也只是只顾效果，只顾审美需要，不计常势的。

为什么正行书的学习中没有这种情况呢？正书学习，许多人只强调学帖，反对学碑，认为"碑书不见用笔"。证之竹木简牍篆隶，金石契刻之迹，风化漫漶，不是也"不见用笔"了吗？为什么对篆隶上的这种学习没人提出这个问题？如果说当初清之学篆隶是因为找不到可见的墨迹，是不得已，为什么当今已能见到这许多简牍墨迹，人们学篆，许

多人还是遵循清人提供的经验，而不肯"改邪归正"呢？也不见有人见到简牍上的用笔后，恍然大悟，因而批评清代篆隶书家在不见古人真迹的情况下，竟随意杜撰，背离了书法传统。

由是我想到，技法经验对后来的学书者固然重要，但后来人纵然不知具体技法经验，在得古人书法基本面目后也是可以摸索创造，并取得效果的。清人从金石书迹上学取，恰是这样做的。而其所取得的成就，足以使见到简牍墨迹的今人只觉在审美效果上也无负于古人，而丝毫不觉清人是盲动。

回过头看清代以来的正行书向碑书的学习，虽然也得了很好的成绩，可是直到现今仍有人嚷嚷"碑书不见用笔不能学"。这就不是什么真的心得体会，而是一种既不相信自己也不相信别人的保守了。

当然也不能说，清人学篆隶取法金石是唯一正确的路子（如果当时人们能见到的是大量古代简牍，而不是那些金石，其学习成果、面目，可能又不是现今所见到的篆隶面目）。大量发现的古代简牍上的篆隶，就不值得学习，或者以为学他们就一定不可能取得如清人学金石篆隶那样的成就。

在思考这个问题时，已先入为主形成的成见是客观存在。如果不提醒自己，就很容易产生感受上的排他性。在正行书技法成熟、书迹能以纸帛保存以后，这种情况就十分明显。魏晋之时，钟王之书取得了突出的成就，许多人向他们的书迹学习，这也是很自然的事。可是自李世民以帝王的绝对权威，以排他性的语言将王羲之定为一尊后，上有好者，

下必甚焉，就像我们以往的政治生活中，上面有"左"的政策，下面更变本加厉一样，于是"书不宗王，遑论逸品"，"法不宗王，俱是魔道"，"能中锋，字必佳，不能中锋，字必不佳"，"碑石多是石工匠人之作，断不可学"，这些绝对化的见识，就变本加厉成为妨碍广泛汲取、寻求创造的发展了。

仿佛这些人是真谙书中三昧，实际上他们是以自己的偏狭取代了对传统的深识和摄取。

这些事从正反两个方面告诉我们：

据不见用笔的金石篆隶，也是可以学书的。

为什么没有人批评清人这样学篆隶。因为没有人钦定只有何人是篆隶之"尽善尽美"者，即这里还不是晋规唐法统治之区域，也没有人认定谁是正道，谁是魔道。

没有禁锢、没有人为的限约的书法发展了。

条条框框过多讲求的书法萎靡了。

有了这样的经验，我们是否可以从这里接受一些教训：

一、传统，本来是很丰富的。我们不应该人为地凭狭隘之见将他们分为哪些是正统，哪些非正统；哪些能学、哪些不能学。你以为不能学的，别人却能学。你从传统中看不到可取可学者，别人却能从中得到启发，这是完全可能的。你从碑上看不到用笔，不等于别人不能从中悟到用笔。你在碑上看不到用笔，不见得别人不能从中体会到用笔之理。

二、在现实生活中有这样的事：没有祖产继承的人，努力进取，创造了财富。倚靠家产富足，不思进取，反毁败

了家产。前面我举的事实是：全不知有古人笔法的有志篆隶的书家，创造了几乎是前无古人的成就（清代是中国书法篆隶的复兴期），一代一代宗晋法唐，笔笔都讲从古人来的书法，竟把自己逼向了出自石工匠人、不见笔法的北魏碑书……

三、不是说"宗晋法唐"不是很好的学书经验，一个人、甚至十个人，基于热爱，走上这条道，可能他会取得了不起的成就。一代接一代，所有的学书人将它视作必须恪守的不二法门，其他都是"魔道"，就逼出了晚清的书法现实。

面对无视一切传统的人们，我不会说这些话；对于只知有二王、只知有晋规唐法的人，我想说这些话：全然不知古人篆隶笔法的清人，创造了篆隶笔法；只知宗晋法唐的帖学坚守者，反使正行书日趋虚靡。这就启示人们，继承传统也要讲辩证法。

把话说得绝对一点：钟王之迹可以从非钟王的墨迹上产生，为什么后来人就绝不可能在无钟王之迹的基础上有钟王式的创造呢？

传统书法精神与当代艺术追求

研究当代书法，不能不联系历代书法得以发展至今的规律。

研究中国书法艺术的特征，不能不联系其所产生的哲学——美学基础。

只注意历史的经验是片面的，不尊重历史的经验则是荒唐的。

书法艺术的本质特征、基本原理、哲学—美学精神，就在于它：

是抽象化了的形象，

是形象化了的抽象。

唯其是抽象化了的形象，所以其形象构成无现实的直接对应性，不是根据任何现实之象创造的。但从书法形象创造的根本原理说：它"禀阴阳而动静，体万物以成形"，使人有"若坐若行、若飞若动……"的生动感，有俨若"神、气、骨、肉、血"的意味。不过，这确也只是意味，不可真当"坐""行""飞""动""神、气、骨、肉、血"观照。在书法观赏中获得上述种种感受的人，并不考究其是何者坐，何者行，何物在飞在动？书法有可感的形质，这形质

却只是从万殊形质意理所获感受的抽象。

唯其是形象化了的抽象，所以书法形象可以引起观赏者现实万殊的种种联想："悬针垂露之异，奔雷坠石之奇，鸿飞兽骇之姿，鸾舞蛇惊之态，……"[1]似而不是，不是而似。点画的挥运，确有音乐般的韵律，确无音乐最基本的形态，一如它确"通三才之品汇，备万物之情状"，却不可作具象再现观照，也不可有具象反映论的认识。

怎样理解书法这一特性：这种特性与传统哲学思想有怎样的联系？

《老子》一书中有这样一段关于"道"的论述：

道之为物，惟恍惟惚。惚兮恍兮，其中有象；恍兮惚兮，其中有物。窈兮冥兮，其中有精；其精甚真，其中有信。

《老子》这段关于宇宙本源的论述，与书法似乎全不相干。但是托为王羲之所撰《记白云先生书诀》中说："书之气，必达乎道，同混元之理。"意思说，作为以具体形质出现的书法，其创造之理，与宇宙构成之理相同。该文虽不是王羲之所记，然其所阐述的书法构成之理却不错。不谙其中之理者，以为"玄"；明白其中之理者，则以为这话确把握住了书法艺术的本质特征。试将上引《老子》那段话中的"道"字换成"书"字，你就会发现恰是书法原理、书法

　　[1] 孙过庭《书谱》。

艺术特征准确而美妙的表达。书法之象，恰"惟恍惟惚"，不是具象，却宛有具象意味，俨有生命；"恍兮惚兮"的形象，不是凭空臆造，而是"近取诸身，远取诸物"的孕化，其意味之所以深厚幽微，正在于其有高于现实却得自现实的可信之真；正因有现实形质意理的客观性，人们的挥运结体、章法安排，才可以总结为可据的法度和据作美丑的判断。

不是具象，却有具体的形象；有形有神，却是抽象。其造型取象的基本原理如此，其审美效果及意义亦如此。这就是书法得以成为艺术、能唤起美感并耐品赏的根本原因。具象摹写，那是绘画；无文无字的任意点画，那是绘画的另一种形式——抽象性绘画。书法不是前者，但有近乎前者的艺术共性（都是造型艺术）；书法近乎后者，但在造型立象上有汉文字的规定性。它介乎二者又别乎二者。书法正是以这一特点而成为独特的艺术形式的。书法的历史发展证明了这一点；书法现今的追求和未来的发展，也离不开这一点。

一切艺术都是为满足人的审美需求，作为人的精神补偿、丰富人的精神生活而形成发展的。基于生存发展的需要，人类形成了一种自我实现的本能（这也是人类区别于动物的基本特征）。一切艺术，都是人们自我实现的物质形态。实现得越充分、越显示主体利用一定艺术形式的手段、技巧、功力、个性风格，就越具有审美价值、意义与效果。书法最早出现并非为了审美，但因它"近取诸身，远取诸物"而成之象，它的神情意味，充分显示了书家在自我实现中的"人的本质力量丰富性"，因而产生了审美效果，从而

使书法在因保存信息而存在时，就已成为一种美妙的艺术形态。在发现并认识这种审美效应以后，人们便自觉地利用它，并不断在实践中积累经验，总结规律，从而使书法逐渐成为具有独立审美价值的艺术。

寻求自我实现，是人类生存发展需要自然形成的本能，通过自我实现的过程和成果，观照人的本质和本质力量丰富性，逐渐又发展成为人的精神生活需要。捏个泥丸的行为，于社会也许无意义，但对于孩子，却使其从泥丸上看到自己的本质力量，从而精神上得到自我实现的满足。在艺术创造的一切环节，创造者都在寻求和利用使自我才智技能得到充分发挥的机会（包括对一定艺术形式特点、规律的创造性把握）。为了显示出"我"的创造，就要求有"我"的技巧、功力、风格面貌；创造既然是在前人基础上进行的，因此就要在"我"的创作中显示出我是怎样认识、理解、继承和发展的。一切追求、一切艺术效应，都以人的自我实现的才智与技能、人的本质力量丰富性的最有效的展现为归结点。一切成功的创造，都体现创造者对艺术构成的基本规律、形式特征的深刻理解和精能的个性化的把握。一切艺术品的审美意义、价值、效果，归根结底，都离不开这一点。历史的艺术现象和审美经验都充分证明这一点。

今人较以往任何时代人有更清醒的自我实现意识，更强烈的自我实现愿望，更明确地认识到自我实现在艺术创作上的意义与价值，因而要求艺术家尽个人的才智、技能、功力、修养，最充分地发挥所掌握的艺术形式特征，创造出具

有形式特色、时代特色和个性特色的艺术。作为书法艺术的时代要求，当然也不会例外。

但是，中国书法产生至今已几千年，为了将语言信息转化为文字信息，古人曾尽当时物质条件的可能，在工具器材上作过许多改进，也相应产生了不同的使用方法、技巧，形成了不同的字体。那时，人们无心要创造什么新字体，而新字体、新书体都自然产生，从而形成了中国书法光辉的历史。但是，随着历史的推移，事物发生了相反的变化，人们有了空前强烈的创新要求，亟欲创造一种只属于"我"的风格面目，竟是这样困难。连有心作汉字简化的人，竟未能创造一种新字体来。学书，不学前人不行。学了前人，又被前人的模式挡住去路。书法到了可以作为纯艺术发展的今天，怎么反而出现这种尴尬局面来？绘画能从书法的层层面面汲取营养，获得启示而取得成就。书法为什么不能从它们汲取些什么充实发展自己呢？这是否说明：传统的书法形式，当初由于实用需要的推动，才有相应的艺术发展；而今实用需要的书法已被日益有效的它种方式、工具取代，毛笔书写的需要日益减少，传统书法也该淘汰了。千百年来书法所积累的经验，只有变成它种艺术的营养，而不能推动自身前进。书法如果一定要作为艺术寻求发展，恐怕不能像实用时期那样再受文字的制约了。

据此，我曾回想：人们把书法作为艺术来欣赏时，常常是不注意字可识、也不顾文意的，从古人评书可以说明这一点，从今人观展也可以看到这一点。事实既然如此，我

们是否可以干脆不写汉文字，只讲点画挥运、结构造型，从而使书法从文意、字义的束缚下解放出来，变化一种"纯书法"？按传统习惯观书，可能不承认这是书法（实际也只是理智上认为没写汉文字，才判定它不是"书法"）。适应这种心理，是否可以专门造出一些很像汉字、实际是汉字字典上查不到的"字"。它们一个个有点有画，合体合式，使人一看，确似"不认识的汉字"，仔细看去，没一个汉字，用事实使人们认识到：书法是可以离开汉字的。使人亲眼看到这种作品（或正、或草……）点画挥运、运笔结体，处处法度森严，笔笔见功夫，生动自然，神采奕奕，在他啧啧赞赏之时，实际我已将他从传统的"文字书法欣赏观"诱引到"非文字的纯书法"欣赏了。这种纯书法的创造，需要扎实的传统功力，换句话说，有传统功力修养的书家，都可以创造。因此人们无法说它不是书法。然后，我可以进一步将这种"类汉字书写"发展为点画更自由的挥写。当人们醒悟到他前面所欣赏的已是非汉字限定性的纯书法，也就是说自己已事实上承认了无文字的书法时，再接受这种"更自由的点画挥写"就不困难了。即使还有某些保守心理作怪，自己也可以说服自己。这样书法就摆脱了汉文字的羁绊，成了可供自由挥写的艺术形式了。……

当我想到这一点时，我是很激奋的。因为书法创新的桎梏被我打开，书法从此获得了极大的创作自由、真正成为情性修养的表现形式。从此，不仅中国人，而且使用任何语言、不识任何文字的人，都可以学习书法，书法真正成为世

界性的艺术了。

不过，仔细想想，我又激动不起来了。

第一，能进行具有美感的线条挥运、点画结构的真实功夫从哪里来呢？如果仍然是或主要是从学习传统书法中取得，有了这种真功夫的人，他已不感觉传统形式的羁绊（就像李、杜不觉平仄格律是写诗的羁绊一样），何用煞费苦心，作这种努力？如果说因为现代多数人的欣赏书法并不关心文字内容，他们尽可以对古今书法作不究文字内容的欣赏，何苦还要专门为这种欣赏创造一种"似文字又不是文字的书法"呢？

第二，如果因为这种传统形式的书法存在几千年，今人按传统办法难以创造出新的风格面目，难道不按文字书写就能创造出新风格面目？这使我想起了那种所谓"悬墨书法"，用针管吸墨喷字，够新鲜了。可是你能喷，别人不也能喷么？（这是不需要技巧功力的）看来还得申请专利。不过，连汉字都不要，世界上任何人都可以涂洒，专利法恐也制约不了——不过这还有创作上"从心所欲不逾矩"的意义与价值吗？

第三，如果为了使不识汉文字者也能接受，就像抽象画不用翻译就可为世界各民族接受一样，书法也就要摆脱汉文字变成纯点画图形，仅仅为这一点，似也没有必要。抽象图形不就是没有现实对应性却可以反映作者心理现实的艺术吗？对于不识汉文字的人来说，就以这种观点观赏汉字书法不也可以吗？因为它正是"情动形言"的产物，也可以供观

赏者发挥其审美想象。为什么仅仅因为外国人不识汉文字我们就不写它呢？在唐代，中国书法就走向了世界。可是唐人并不因日本、高丽人不识汉字便改变汉字书写，日本、高丽等国也并不因不识汉字就拒不接受。

事实上，一定的限制恰是一定艺术得以形成的条件。就像有足球比赛规则的限定性才叫足球比赛，也只有在这些限定性内才有贝利、马拉多拉出现。怪踢足球不许用手，怪球门太窄，怪对手阻挡太狠，致使我的球踢不进去，因而要创造一种自由的踢球法，固然也可算创新，可是大家一定会说这位创新者是疯子。现在我们总以为传统书法形式限制了风格多样化发展，想出种种理由绕开文字限定性，这究竟是思想开拓，还是我们畏难？

如果说，顺文意的书写，常有规定文字的使用影响形式的完美。我也确有这种经验，恨不得将唐诗宋词随我们的形式需要改动几个词。其实这还不是和不会踢球怪球门太窄一样。为什么古之名家不曾被这种事难倒？显然是我们的功夫修养不够，办法不多。

所以想来想去，我们不能不丢掉幻想，面对现实。因为说一千道一万，艺术之美总在人的本质力量丰富性的体现，而不是相反。就书法来说，作为书家自我实现的意义与价值，也只能是对这一艺术形式的规律的深刻理解和创造性的把握上。作为这一时代的书家，确实有这一时代的创造，但这一代书家应该比前辈更能清醒地认识到：书法所以成为艺术的基本因素究竟是什么。书法要创变，但其可创变的天地

究竟在哪？哪些可创可变，在哪些条件下创变？哪些似可变实不可变，哪些似不能变恰是可变处？艺术家的睿智才华，首先应表现在这些上。

较诸思想封闭的年代，当今人每多奇想。敢于破除迷信的奇想，常常是开创新生面的先导。在常人认定难以取得成功之处他偏取得了成功的事是常有的。而所谓"按常规办事"往往是因循守旧的借口。所以我常警惕自己认识上可能出现的局限性，不敢凭个人有限的认识对一些尚不理解的现象轻率否定。我也并不对那些按常规办事而不讲究为什么者，一概认可。

前面所说的这些虽然是我个人的思考，却并非全无事实的根据。如一些正在向书法以外的领域开拓的尝试，我并不认为他们的探索没有意义。但是，我确实认为他们至少在认识上仍有保守的地方。比如有些作品，不以汉字为根据，不讲究写，或也看不出书写的意义和效果。这时，何必还称它为书法呢？如实地称它为借取书法艺术的某些经验、方法创造的一种新艺术形式，不是可以免除具有传统书法观念者的非议了吗？这并非没有先例：当年林风眠、吴冠中甚至石鲁、李可染、徐悲鸿、齐白石的画，都不被认为是国画，他们也统统不硬称："我这是现代国画，你们是保守派。"结果，历史承认了他们。现在做各种新创变的书家们，为什么不可以大大方方说："我们的创造，欢迎任何人来欣赏，但请勿作书法要求。"如果欣赏者确实从中感受到一些中国传统的书法气息，那是你们的继承、借取；如果人们认为它根

本不是书法，那也没关系，因为你原本就没有标榜它是书法，只说它是传统书法启发下的富有现代艺术意识的创造。承认它是什么不是什么，是后辈人的事，作为一种艺术上的探索，为什么斤斤计较于一个名称呢？成果如果被历史认可，叫什么都只是一种成果的代词，名称不是艺术现象的准确评价，"野兽派"不是野兽干的，"印象派"不是只有印象没有绘画，"扬州八怪"不怪，"杨疯子"不疯。

　　不过，到现在为止，我仍认为书法是不能离开汉文字书写的，过去不用说，今天也依然。谁要借它的挥运、结构规律去创作什么新的艺术，那是他的自由，取得成果形成新艺术品种，功劳也归于他。作为书法，则只管以写字为基础的。作为"纯艺术"创造，也只能如此。今天高度现代化了的日本，它的绝大多数人民，为了学习书法，心甘情愿以极大的耐心去学习于他们并无实用性又难记难懂的汉字汉文。这一点深深启发了我，使我更坚定地认为这一古老的形式同时又是不乏时代精神容量的形式。"书之为物，惟恍惟惚。惚兮恍兮，其中有象，恍兮惚兮，其中有物。窈兮冥兮，其中有精，其精甚真，其中有信。"如果你确有自己的功力修养掌握它，确实领悟到这一形式的哲学美学内涵，确有可抒发的真情，它仍然是那难以言名却能顺畅表达情性的形式。

　　形式是不可以笼统论新旧的。一些古老的艺术形式，恰是今人表现纷繁的感情的最佳形式。毕加索为表现现代人的艺术意识，曾寻取撒哈拉以南非洲的原始艺术。马蒂斯的现代绘画汲取了东方装饰艺术的色彩。毛泽东认定旧体诗束缚

思想，不宜提倡，却自己执着于旧体诗词的写作而不写新体诗。话剧表演比戏曲的表演自由，毛泽东只看戏曲，不爱话剧。如今，许多原来写旧体诗的人仍不肯改写新诗；相反，不少写新诗的老诗人（如臧克家）反而写起旧体诗来了。除非一些人对这一形式的规律还没掌握——据此何以论形式的新旧呢？

书法这看似简单实极凝练的形式，不仅在字体结构上有"近取诸身，远取诸物"而来的形式美，经挥运而成的不同形质的点画，不同意趣的墨象，和因而得以构成的既生动又富韵律被称作"无形之相，无声之音"的形象，一种恰因汉文字限定性才得以展示的从心所欲不逾矩的技巧功力之美，以及这抽象的形象所透露出的主体情性、修养、气格，它深沉、含蓄、隽永，它需要相当的文化艺术修养才能创造，需要相当的文化修养才能欣赏。

可以说：在西方抽象艺术产生以前，西方人几乎无人真识书法艺术。（黑格尔连中国画也看不懂，并不以此而否认他的伟大）。在西方有了抽象艺术后，对中国书法艺术的认识理解，也还只是开始。

当然也并非凡是中国人都能理解欣赏书法，甚至长年写字却不真识书的也大有人在。其基本特点就是熟练的技术，而无主体情性修养化作的书法的时代意趣。显然这不是形式的罪过，而是形式运用者缺少运用它的艺术修养。

在生活节奏加快的现今，要求艺术有日新月异的面目，这只是一部分人对某些艺术的审美心理，不是一切艺术皆如

此，不是一切艺术都能如此，更不是艺术审美价值有无的根本。时装的变化最快，只求以式样色彩的新变吸引人。这不奇怪，时装原本就是为装扮躯体而存在的，着装者本人没有格调风采，再时新的样式也帮不了忙。中华民族对于人、对于艺术，都有一种不止于外观、更讲求由外表展示出来的内在美。中华书画美学中，有一个特殊的为西方绘画中所没有的审美概念称之曰"韵"。黄庭坚说"书画当观韵"，明代人说"晋人书尚韵"。"韵"究竟是什么，自南齐谢赫"气韵生动"一语出现以来，许多人对这"韵"字，据自己的感受体会作过界定，然而至今没有一说能涵盖其全。因为它太丰富、太深广。是音乐感，是形式感，是生命意味，是言不尽意处，是深邃的内涵，是悠悠的情志，是袅袅的余音，是许多不能用语言表述又深深打动人的审美心灵的东西，人们可以品味它，为它沉醉，却不能用简括的语言概述它。它是民族文化精神的孕育，是民族美学精神的表现。改革开放，科学大进，实用书写也被更有效的工具、方式取代，而书法作为纯艺术形式并掀起持久不衰的热潮，是有很深的精神原因的。它的生命没有完结，它正显现其美妙的艺术活力。只有以现在西方造型艺术观照中国书法的人、无视也不理解书法艺术内涵的人，才有"超不过古人我绕道走"的奇想。

　　书法可能是造型艺术中最易上手又是最难掌握的形式。它有清楚明白毫不含糊的方面（有汉文字的规定性，不容许写错）；它又有恍恍惚惚难究其竟的方面（有法度，却不知据何而立，以何为度；讲高韵，却人人感高韵难求）。事实

上，它历史悠久，否则，人真可将它视为最有时代感的艺术形式。在高度现代化的日本，热爱中国传统书法的人数，在比例上比中国要大。这种状况，并非来源已久，而是战败于二次世界大战以后发生的，迄今不衰。我国也是经历了一场浩劫后才有书法热兴起，并日益向深度发展。说明时代不会淘汰书法，时代人的艺术创作和审美都需要书法。

"依然是传统的单一形式恐怕不行。集全国优秀作品的大展，参观者大都一溜而过。这就足以说明单调的艺术形式已不能引起人们的审美关注。"急于求变的人这样说。

我回答他："至今仍有许许多多的人参与这种书法活动，你怎么解释呢？"

问题不在书法形式，而在于所谓"大展"这种方式，实际是将大量的艺术品以"一顿饭要人吃尽一担米"的方式交给观众。

美味佳肴，对于顿顿如斯的皇上就不是美味佳肴。不要说书法是一种需要细观细品的艺术，就是大量的美术作品集中于全国美展，两个小时的浏览，人也会产生视觉疲劳。

展览固然是集中检阅一个时期书法成就的好形式，但观众在熙熙攘攘中是难以仔细品赏作品的，甚至还会引出逆反心理来。否则为何国外一些重要美展，展室四壁只有几幅画，甚至一室只有一幅画？

并非时代的节奏加快，一切艺术都应有日新月异的变化。这要看需要与可能。外国人说，中国人使用筷子是一种奇妙的艺术。筷子使用何时开始无从查考，这种极为简单的

方式迄今没变，也无人想到或感到要变。设计时装的大师，自己着的西服并不日新月异；尽管各种流行音乐产生了，交响乐仍然是重要的音乐创作形式。怎么可以把书法当作随意剪裁的时装呢？改革开放是社会发展的需要，但改革开放本身不是目的。向国外汲取什么？汲取来干什么？这些根本问题不解决，盲目引进，胡改乱革，搞出不是于社会主义建设有利而是有害的东西，难道我们没有见过吗？书法的创变，其中有无相似的道理？

这里特别要提到一个流行的词语："困惑"——这似乎是一种流行病，几乎走到哪里，都可以听到人叫"困惑"。

艺术家在艺术追求中没有困惑是不可想象的。问题是：哪种情况下，对哪些问题产生困惑。现在的情况相当一致：许多人的困惑都产生于"我的路该怎么走？""我如何写出我自己？"——有的人立志要"每一件作品都是开放的时代氛围中，形成了一种特殊的心理素质，表现在对书法艺术的把握上，有十分敏锐的外形式感受力。"有改变外形式的急切愿望，有急切寻求实现自我的热情，但是，却缺少平心静气对中国传统美学精神的深入思考，缺少严肃认真进行民族文化艺术修养的刻苦精神。他们喜欢把一些需要用更大的才智和力量才能突破的难关，往往当作书法创新的阻碍，绕开它，并以时髦的语言掩饰这种绕道思想和行为。（这里，我第三次举到日本人学中国传统书法的事，他们首先要解决学习汉文字的问题。对于他们，这一关并不容易过，但它们一定要过。按那种取消汉字的创新观作书的人，他们正可免

过这一关。但是他们不逃避，这恐怕不是思想保守）而我们一些亟欲创新立派的朋友，事实上这一关都没有过好，甚至没有过，也怕过，更不用说对民族文化修养、民族哲学美学精神与书法的关系的精深理解了。以致思考创变，多只从表面形式着眼：学外方，变书法为杂技；学古人，多只猎取前人少取的面目。信息时代的特点，常常是你先一步取到的东西，我后一步能马上跟上。于是，一人写汉简，一阵风写汉简；一人学写章草，一阵风写章草。这已不是用心于"先散怀抱"的"抒发"，而是尽其心力于"故托"与"务为"了。急功近利，求成心切，唯恐得不到时人的承认，又吃不准如何才能得到承认。将书法仅仅看做只求外观形貌的艺术，虽然他们也做功夫，功夫多只做在表面。

然而，另一种现象也出现：有些曾经四方寻书不知何处落户的人，现正把热情转到前代文人、诗客、道流、隐者的手迹上来。不是猎奇的转向，而是他们逐渐发现，逐渐从心里感受到，刻意做作，出不了真率的艺术，没有真率之情的艺术，绝不能使寻求真纯的审美心灵得到满足。而这些人非以书家自命、亦且无意于书，或歪或斜，或添或补，本无示人之心，真是"达其情性、形其哀乐"的艺术，有当今书家难得的境界。而且这些可开发的财富，并非只在唐宋元明以前人的稿本中。清代人，民国时期人，那些专心治学而无心于艺的笔记手稿，其真情实趣，远比有心公之于众，有心摆出个人风格面目的"创作"更有审美效果与价值。

有人开始醒悟：何苦为新变而新变呢？一切时髦的装束

都会过时，亚运会礼仪小姐的服装显然是古老的、民族独有的，可谁也不能说它缺少现代感，不能与西方时装媲美。这服式使民族气质与时代审美意识得到美妙的统一。反过来，当大家都忙于为新而新的时候，一切的"新"反而变得司空见惯，失去新的效应。人，为什么一定要在这点小问题上捉弄自己呢？

有观众说："多年来，一些老书家总是一个面目。"言下之意，老书家没新变。错了，我的认识却不尽然。关键只在老书家有自家面目否？从古到今，最优秀的艺术家也不能三两年、三五年换个真正属于自己的面目——写小说、画画，可以一次一个题材，一次一种处理，但真正属于个人的艺术风格却不能随意变换。我说，不论古今，如果每一个书家都有一个成熟的面目，书法艺术该会有多少成熟的面目？我以为这种风格面目比刻意做作的种种夹生面目要美妙得多。

当然，我也不是说形式风格无关紧要。科学的飞速发展使世界日益缩小，时代的文化艺术必然改变传统的封闭性而相互影响，各种艺术及其手法、技巧、形式、风格大交流，必然会相互撞击、融合、汲取，引发已有的艺术形式的变革、引发新艺术品种的诞生。在传统书法与现代抽象画之间，会出现"边沿艺术""类书法"，而这些形式的出现，也可能这样那样地对传统书法形式产生影响，但是，书法作为一种独立的艺术形式存在，其基本特征不会失去，而且还会强化。

随着科学的进步和人类精神生活和物质生活的发展变

化，随着书法表现的需要，书写的工具器材都可能出现相应的发展变化。书法作品的形式体裁也会适应新的需要而发展变化。但是，作为书法艺术存在的基础，它的基本规律、艺术原理不会变，而只会在人们的不断探索中，认识更深化。

艺术总因以生动的形象，表现了主体的性情、展示了人的本质力量丰富性而获得审美价值。一切虽然不能被算作书法的艺术，但也可以创造它的观众，也因有它的观众而存在发展。百货公司不是为某人的消费需要开的。货架上总有甚至是大量我不喜欢、我不需要的商品。不能因为我不想按传统形式从事书法，就判定汉字限定性已使书法在传统形式限度内无法再发展，正如坚信书法只能以文字为基础才有书法创作的意义的人，也不必判定"非书法"的创造只是死胡同一条。鲁迅说：蜘蛛肯定前人也曾吃过，只是不好吃，所以后来人就不吃了。我们相信群众，也相信历史。

不过，我仍想说一点：世上一切开化民族都有书写，唯独只有我们能创造这"惚兮恍兮"之象的书法，原因就在他们没有这既是抽象又俨若具象的文字。后来人即使看到这一点，也不能随意创造而只能跟着学习（历史已证明这一点）。而我们却有了这块基石，得以创造了举世无双的艺术。它使我们感到骄傲。这一点必须保守，值得保守。前面已说了：抱怨踢足球不许用手帮忙的人绝不是严肃的运动员和懂行的观众。有了汉字，书法艺术才有创造的可能。艺术家正是从心所欲不逾矩地掌握了艺术规律，才有艺术创造的意义与价值。

最后，还是回到我的题目上来。

传统书法的基本精神即它的哲学美学精神，与当代书法的新追求，是不能背离的。在当代众多的艺术品种中，还没有一种像书法这样具体而抽象、简捷又涵蕴、讲严格的法度又要求以情性修养自由挥写的形式。它形象凝练，法到意随，既体现传统的文化艺术精神，又展示时代人的襟度情怀。它有美的涵蕴性，可以引发审美者的翩翩联想。但是，它在缺少民族哲学美学精神的深悟、只有外观形式美的感受力者眼里，则不可能具有这种审美效应，其书法之作，无意蕴的寄寓，有多样的做作，也不可能产生这种效应。有了时代人的情志修养，对古老形式的驾驭，也会产生新的生命。

关于形式（一）

改革开放以前，文艺理论界没人敢讨论形式，讲形式美。对形式问题关关心，就会被看做是"形式主义"。"形式主义是现实主义的大敌"。能分辩吗？不能。这时候，相当多的文艺理论是在唯物主义的标签下搞唯心主义。

每个画画的人，考虑画什么的同时，都要考虑怎么画，其实这就是形式上的考虑。事物的辩证法告诉画家们：题材很好、思想内容都很好的作品，要把它画好，不认真考虑形式上怎么处理不行，因为形式或正或负也反作用于内容。不过当时作画的人，只在实践中这样做，口头上是不讲的，大家心照不宣。

有没有形式美？怎样认识形式美？特别是对书法。明显的事实是：同样的文字，有的人写来就是艺术品，有人写来就不是艺术品，写不出艺术品的人勉强摹仿艺术品，也不成艺术——在形式上，他给人的没有那种艺术效果。

实事求是，就该承认有形式美。如果没有，齐白石画虾，为什么要那么错落摆布开来？同是画一幅风景，为什么处理景物要在画面上讲疏密聚散、求变化统一？文字的书写结构，为什么要讲平正与险绝？唐人冯承素下那么大功夫摹

拓王书，不就是为了取得王书的形式么？因为神采是通过形质展现的，不见形质，何来神采？

只是，没有孤立自在的形式美，人不能对几何形态的点线、曲直、方圆论美丑。人们对抽象的形式美的判断，实际是联系他经验过的有这一形式特征的事物的形式作判断，如人对波状线的审美判断，想到了起伏；人对圆形的审美判断，想到了事物的圆满。

否定有形式美存在是不对的，以为形式有孤立自在的美，以为有一种艺术品种（如书法）就是摆弄形式，形式摆弄好了，艺术也就创造出来了，也是不对的。

但是如果说：抽象的形式没有自在的美，首先就必须回答这个问题：为什么不反映自然事物的点画造型，人们对它有不同的审美感受？能对它作不同的审美判断？人们是据什么作这种判断的？人们对事事物物的审美判断究竟是怎么一回事？

通过这一系列问题的研究，我写成了《书法综论》中的几篇专论，即《形式论》、创造书法形式的基本方法的《书写论》以及书写实际得以产生的《点线论》。书法之作为艺术，有其特定形式，值得研究；这形式是以特殊的书写手段创造的；这书写，从根本说就是由点到线的运动。这事说来简单，仔细深究，其中大有文章。这一点弄清楚了，不仅书法是不是纯粹形式的艺术能弄清楚，它之所以成为艺术，它的审美效果、意义与价值，也都可以认识、理解了。

我不认为单纯的形式自有美丑。因为我已找到大量的事

例足可证明抽象出来的单纯形式无以论美丑。同样的形式出现在不同的情况下，会有决然不同的美丑。丰胸肥臀出现在豆蔻年华的女性身体上，人以为美，这种形式出现在任何男子身上，就是怪物，人会以为其丑无比。形式的美丑，是不能离开其所关系之事物本身的需要来感觉和评论的。人，作为一个生命形体的美丑，首先取决于有利于其生存发展。男性形体所讲求之美与女性所讲求的决然不同，而这种判断的根据实际都只在它对男女生存发展是否具有意义。这是人类的生存发展本能决定的。男性没有刚健的体形美不能吸引女性，女性体形没有柔婉之美，不能吸引男性。而相互吸引正是人类生存发展的客观规律决定的。但男女也有绝对一致的方面，都以健康有生命活力为美。因为这是双方都需要的，它有利于人类生存发展。

我从两个方面进行研究：一是研究自然万殊的存在运动、形体结构有没有共同的规律？二是人的形式感、形式意识怎么来的？人对客观事物形式的美丑感受判断，是主观意识，还是从客观事物即自然万殊中积淀、感悟、抽象了规律？

这种思辨很有效果，最容易被人想到的是：一切动物的形体都对称平衡，因为长期生存发展于具有引力的地球上便形成了这样的形体。而在其谋求生存发展的各种活动中，这种对称平衡既随时打破，又随时调整，从而出现了不对称平衡。动物如此，人亦如此。人通过"近取诸身，远取诸物"，将这些规律积淀于心，就形成了相应的形式感、形体结构意识，又以这个意识用之于各种物质产品和精神产品的

创造和审美观照，便有了符合这一规律的艺术形式的讲求。

这种规律，反映到文字创造与书写造型中来，在通常情况下，都是下意识的。即人们在全不自觉的情况下也是带着在现实中积淀的形式感、形体结构意识进行书写造型的。正是这种意识的存在，所以人们在书写时，总能因形就势，赋予它们或对称平衡、或不对称平衡的形式，使之成为一个个说不上是何物却自有其完整性的形象。

对这种规律的感受、积淀，到下意识地运用，对于多数人来说，似乎是一种本能。但是当人们发现这是一种规律，总结出来，并自觉地予以运用并取得成功，它又成为"人的本质力量丰富性的现实"。比如孙过庭提出所谓"初学分布，但求平正，既知平正，务追险绝。……"，就是对这种规律在更高层次上的认识和把握。能很好地做到这一点，既是书家的功力，也是修养。所以它具有审美效果与意义。

或问：初学分布之时，为什么但求平正而不是相反？

这是因为：一、平正是一切动物形体所体现出的基本形式，没有这个基本形式，不能言生命形体构成。有了这个基本形态，才能有生命的存在活动、发展。二、就人的书写能力说，在未能掌握书写能力时，求平正就是学取书写的基本能力。有了这种能力，才有这个基础之上的变化，才显示"人的本质力量丰富性"而具有审美意义。

认识形式美，既不将它看做是形式本身自有的，也不将它当作是人的主观赋予的。这一认识，不仅符合形式美的实际，也为学书人寻求书法形式之美找到了根本的途径。

　　学习前人法书，不是因为法书有了绝对美的形式，后来者只能重复其形式；而是因为法书在其形式创造上，在把握形式结构的共同规律上，有其独特的创造，在这点上体现了一个优秀书家的才能、功力。我们学习它，也要在认识运用形式结构规律上，举一反三，有自己的创造性运用，以显示自己的才能、功力而获得审美意义和效果。

关于形式（二）

　　有人找许多实例来反驳我的"不存在客观自有的形式美"这个基本论点。

　　我对此举不是反对而是欢迎。因为有许多事例不是我不知道，而是我不能枚举或一时想不到。他们举来反驳我的观点，我认为大有好处。这些例证提出来，无非说明几种情况：一、我的论点无法解释他所举的事例，那就是我错了。果如斯，我一定要感谢他使我认识到自己的错误。二、我的论点不够严谨，在说明他所举的事例中，有不够周密处。当然，这也还是我的错误，因为我要补充、要修正，所以我也感谢他。三、他的例子正说明我的论点正确，只是他没有正确理解。这使我更坚持我的观点。

　　总之，有人就我的论点提出讨论我是欢迎的。

　　比如说：一块布料，没说准备给谁作衣服，有人凭直观就说它花色好看，有人却说这花色不好看。这就使人说这花布有客观自在的美不是，说人们的审美判断全是主观感觉也不是。

　　比如一个封面设计、一个产品的包装，你觉得它"大方"，或觉得它"小气"。有这种感觉，却说不出道理。为

什么？

比如颜真卿的字，宋人朱长文赞它"刚毅雄特，体严法备，如忠臣义士，正色立朝，有大节不可夺之势。"而李煜却鄙这种字"叉手胼足如田舍汉"。你没法说哪个评价符合客观实际。同一个赵孟𫖯的书法，竟有决然不同的评价，《元史》称其"篆籀分隶真行草书，无不冠绝古今"。倪瓒称其"小楷结体妍丽，用笔遒劲，真无愧隋唐间人"。而项穆则称其书"温润闲雅，似接右军正脉之传；妍媚纤柔，殊乏大节不夺之气。"傅山鄙得更厉害。

的确，美与审美是一个很复杂的问题，当你接触到审美对象，不假思索，马上就作出反应，或觉得美极了，觉得对象给了你极大的审美享受；或觉得奇丑，使你顿生厌恶。你觉得这些感受都是对象引起的。没有对象的美和丑，你决不能有这些感受产生。但是同样的事物，不同的人为什么又引起截然不同的审美感受呢？

搞形而上学的人永远也无法认识这个问题。然而彻底的唯物主义者，具有辩证思辨能力，就很容易弄清这个问题。面对审美对象，也许一时说不出为什么会有那些审美感觉，搞不清自己作这种判断的根据是什么。实际上，人没有先验的美丑意识，一切的审美观点、美感能力都是后天实践积累的。一个通过绘画学习获得了绘画构图能力的人，与不知所谓构图的人，对绘画构图形式的美感能力是不同的。一个通过书法学习具有书写结体能力的人，与没有这种训练的人，对书写结体形式的感受力也会大有差异。这好比具有格律诗

词修养的人，必有格律的敏感，凡有吟咏，必合格辙；稍有不合，就会影响他的审美感受。而没有这种修养的人，既不能从格律诗上享受到格律的美，也对格律错乱之作产生不了错乱的不快感。因此，从这种意义上说：对形式美的感受力，实际也是后天从有关的形式表现获得的修养。

没有与内容无关的形式美丑判断。当你对某一看似抽象的形式感到美丑时，实际你已联系到与这一形式有关的、曾为你直接间接经验感受过的事物。人们对一块布料上抽象的花色也有美丑判断，当时判断者确实没有将它的美丑与任何事物自觉联系起来，但是感受者却是一个有过种种生活经历、有过种种感受的人。这一切就决定他对抽象形式的具体感受。一朝被蛇咬，十年怕井绳。如果这布料上的纹样有近似毒蛇皮花样者，他定不会以为美。一个对于湖光山色特别喜爱的人，对近似的抽象图案也会以为美；而生活里不喜杂乱无章的人，对布料上那种色彩、图案杂乱的效果，定然不会感到美。

主体的审美能力、审美经验，实际是一种修养，没有不经过培养、锻炼而能获得的审美能力。比如只有中国画欣赏经验的人，对于油画布上疙疙瘩瘩的笔触，就不能欣赏；有高超美学修养的黑格尔，竟然欣赏不了中国画。而只见过中国人物画的慈禧，对于西方画家将她的脸上画得有明有暗，也大惑不解，无法欣赏。

但是无论古今中外的人，都爱生命，都以生动的生命形象为美。都尊重人的有益于人的生存发展的创造，都以体现

这种创造精神的事物、形象为美。

也正是由于这一点，不同民族的人也可能有共同的审美爱好。当他们都能理解审美对象中所具有的"人的本质力量丰富性"时，不同的人，都会以为美。而不同的个人，又有审美爱好的千差万别。因为每个人的生活、教养、艺术行为等即构成其审美修养的具体因素是不同的，因此同一个颜真卿，对他的书法成就，不同的人也可以有截然不同的看法。人们的审美意识，还受时代的理想、时代的道德观念等的影响，因此人们的审美判断，与道德意义的善、与科学意义的真也联系起来。从而使审美判断不那么"纯粹"起来，善恶、真伪判断的影响，有时判断者能自觉到，有时不那么自觉。

人们通过各种实践，不知不觉从自然万殊的形体构成中，抽象出整齐、平正、对称、平衡、不对称平衡等规律以后，以为这本身就是形式美的规律，以为有了这些就有了形式美。

不对，还是那句话：形式是内容的形式，没有抽掉内容的抽象的形式美。一个队伍行军的步伐不整齐，行动不一致之所以不美，是因为这样的队伍没有严格的训练，涣散，无战斗力。整齐一致的行动，实际是其内在精神的反映。人们欣赏有战斗力的军队，所以必美其步伐整齐，行动一致。但是当潘天寿画兰叶时，齐白石画虾时，却不讲求整齐而是讲求错落有致，不齐中有齐的，齐中有不齐的。这时，如果将兰叶画得整齐，将小虾一个个排得整整齐齐，反而不美了。因为自然生长的生机勃勃的兰叶就是长短曲直错落的；除非

死了的虾子，谁也不能将它们整齐摆放。

临到书写之时，书者运笔结体，想的、做的，都是形式，除了文字，书者几乎不知什么是内容，似乎他是一个彻底的形式主义者。

实际上不是这回事。即使书者以为书法就只是形式的追求，也不能改变以下的事：你只是、也只能是按自己理解的、自己所能感受到、把握到、自以为美的形式去挥写，不能超过自己的能力，也不能有超过自己的见识、理想的追求。你笔下流出的只能是自己的性情、爱好、习惯、心迹。你的文化知识、精神修养决定你这样写而不那样写，你笔下流出的形式，正是你情性、爱好、习惯、追求等等的形式，这就是我们称这些为形式的内容者。

当然，这内容有丰简、高下、深浅，当你还不知何为书法的内容，不知形式美丑判断的根据究竟是什么，虽然你用功极勤，你所把握的形式里，不仍只有内容的贫乏吗？

所以书法形式的研究，必然会使我们知道：纵然没弄清什么是书法的内容，也不知如何去充实书法的内容，我们不能不想到：仅有埋头的书写，只可能增强手上的功力，而不能提高艺术美的见识力，而没有很好的见识力，是绝不会有很好的艺术追求的。这时你不能不想到从字外求修养。这字外的修养又正是提高审美修养，正是为了提高艺术形式的审美效果。这不是形式的内容又是什么？

守望与拓展
——陈方既书学思想探微（代跋）
◇梁 农

　　一部中国古代书法史，多少前贤今哲，辩法辩意，辩论至今；一部中国当代书法史，自国门洞开的三十年来，尤其是中国书法以中国人的文化名片彰显世界后，极大地鼓舞人们对它的研究，一时诸多"流派"纷至沓来。在这多元且有意义的探索中，实践得眼花缭乱，促进了理论的思辨与拓展，于是书坛出现了从未有过的繁荣，从原典考据到学理辨析，再到创作批评，谈"创"言"新"，说"古"论"今"，最终莫不指向一个有逻辑联系的命题：书法是什么？它从哪里来？向哪里去？方既先生立足当代艺术实践，发于前人经典，成为回答这个命题的又一人。

书法是什么

　　书法是什么？这仿佛不是个问题。

　　书法由契刻而书写，经过不断流变，爽爽然有一股气息时，人们也仅仅说它"书者，如也"。由于人格化的品评之风、点悟式的批评方式、形象化的评论语言和元气观的品评鉴赏，书法究竟为何、何为？是小技还是余事？人们仍然一

头雾水。

1981年，一本关于书法美学的新版书吸引了先生。这本书将"艺术是现实的反映"推演为书法美是"现实形体美、动态美"的反映。联系自己的书法体验，先生对此论深感不安，遂一吐为快。从提笔落纸起，他的兴趣、精力就转移到书理研究上来。

从一定意义上讲，20世纪80年代是中国书法的整理、启蒙、转型时期，书法这种古老的艺术形式，在新的历史条件下获得了新的活力。对这一看似简单却极复杂的艺术现象进行美学上的研究，比任何时候都有必要。但由于"文化大革命"结束不久，学术研究领域还为教条主义所禁锢，主要表现为拿现成的观点去硬套复杂的艺术现象。比如说，艺术是现实的反映，这个命题并不错，但是如何反映现实，不同的艺术品类就有不同的方式、方法。以美术为例，具象写实的与抽象不写实的，就大有不同。书法不仅与写实美术不同，与抽象美术也不同。研究它们与现实的关系，既要看到它们在本质上的共同点，也要特别注意它们在表现方式、方法上的不同点。可是这本自称"以马克思主义反映论研究书法美学"的著作，竟视抽象造型的书法如具象反映的绘画："一点像块石头，一捺像把刀……"以此证明书法是现实的反映。这说明作者不仅不知书法与现实究竟有怎样的关系，书法是什么，更不知书法之美在哪里。随即，先生还看到一篇驳论。作者说书法的创造、书法美的产生与现实毫无关系。这无异于说，人的思想意识是无根无据产生的，书法的运

笔、结体意识及审美要求都是无本之木，书法美只是玄思妙想的产物。先生以为，如果说前者把反映论庸俗化，后者则根本不知艺术与现实有怎样的关系。

与此同时，诸如借英国形式主义美学家莱尔·贝尔的"有意味的形式"而立论的"书法是一种非常典型的'有意味的形式的艺术'"，借黑格尔《美学》中的"象征型艺术"来套用书法的"象征性艺术特征"，以及"书法是写意的哲学艺术"等说法也先后出现，但均如盲人摸象。如果信奉这些理论，或从现实的形体动态、超现实的理念中去认识书法，去寻找书法美，并指导艺术实践，书法就可能泛化为类国画、抽象画……这些"转基因"产品，最终将自毁书法家园。

"予岂好辩哉？予不得已也"。盛夏的武汉，先生竟不知暑热地趴在那里写了半个月，名之《关于中国书法美学问题的探讨》，打印后，分寄给那本书的作者和书法界的朋友，也给《书法》杂志寄了一份。不久，应邀出席在绍兴举办的中国书学研究交流会。尽管先生反复琢磨论文，发现论点并不严谨，论述也不甚准确、不甚充分，但又不肯错过这次难得的学习机会，只好择论文之要者进行最必要的修改，勉强与会。这次交流会是中国首届书法理论研讨会。

先生是一个执著的人，既然提着胆子进了书法艺术的门，就要沉下心把研究工作做下去。在以后的日子里，他一方面对古典书法作品及理论重做认真的观赏、研读，并集中书学讨论中提出的问题，以系统思维的方式把书法作为一个

完整的系统进行全面观照，然后把它分解开来，从不同层面对它内部各子系统的相互联系与区别进行辨析。

先生是以专业美术工作者、书法爱好者的身份，不由自主地从事书法美学问题研究的。不懂的、前人未曾思考或思考不深入的问题，他都乐于重新思辨。

现代书法理论比现代文艺理论起步晚，又因书法有自己的特殊性，即使有许多在别的文艺形式中不存在、或已解决的。在当时甚至当前的书法界还是模糊不清和争论不休的问题。比如什么是书法？书法艺术与现实有怎样的关系？书法究竟美在哪里？又比如汉字书写不期而然地发展成为艺术，并历经数千年，可是到了现在，有人写的不是汉字，而是"类汉字"，这算不算书法？……这些常见、常闻的问题，有的人不屑于考虑它，而考虑过它的人也不一定能把它说清楚了。

先生把书法放到古今中外造型艺术的大系统中去考察它的存在和发展，以为书法不是画画，它是汉字书写自然发展形成的艺术。没有汉文字的利用，也就没有书法存在的必要。现今，实用书写日益被现代化的信息工具和手段所取代，书法作为专门的艺术，将面临新的发展际遇，但是不写字只造型，书法就会与风靡世界的抽象画合流，失去自身的特点，也就失去独立存在的价值。先生从这个意义上并在书法由实用性向纯艺术性的转型时期回答"书法是什么"，有着鲜明的启蒙意义和针对性。1989年7月，先生的《书法艺术论》由中国文联出版公司出版，先生在该著中用精辟而独

到的见解，以"我、要、写、字"四个字，对书法之为艺术的根本做出了精准的概括。认为书法就是写"人"：人的形质、神采，人的精神面貌，人的情性心灵、审美趣味，即"人的本质力量丰富性"。

书法从哪里来

抗战时期，方既先生在鄂西联中师范读书，曾与同学创办过油印刊物《诗歌与版画》。1943年秋，先生考入重庆艺专学西画。二年级进入林风眠教室，赵无极是林风眠的助教。跟着他们，先生不仅学到了真正的油画技巧，而且获得了西方绘画艺术的有关理论。

艺专生活给他感受最深的是导师林风眠：林老师醉心艺术，淡泊名利，孑然一身，住在简陋的茅草棚舍，潜心追求中西艺术的比较与融会。听林先生授课，请林先生改画，他见识到东西方各种美术形态，常常为那审美标准各异的艺术思想、流派及形态而困惑。为了寻求解答，在研究美术史的同时，先生开始接触文艺学、美学。偶然的机会，读到朱光潜的《文艺心理学》、蔡仪的《新美学》等，从而引发对中国艺术的美学思考。先生研究中国美学，是带着实践中的困惑起步的，而且还是从祈求认识民族传统美学思想开始的。他虽学油画，但也爱国画与书法，经常交游国画科师生，和他们讨论中国画理，同时兼习书法和阅读可能找到的古代书画理论著述，并陆陆续续写下几十万字的笔记。先生对文

学、音乐、戏剧也广泛涉猎，这些虽不丰富但实在的实践，有利于他检验一些美学观点的正确与谬误。当这些理论不足以令人信服地解释某些艺术现象时，先生绝不盲从。因此他也经常琢磨一些离油画很远的问题，比如书法之笔法字构、国画之笔意墨韵。强烈的写作兴趣与美学追求一直没离开过先生的精神世界。

在全国性"书法是什么"的讨论中，先生由书画中的点线又开始了对书理的思辨。正如"道生一，一生二，二生三，三生万物"，先生由"一画"始，而绵绵生万万笔，具万万意，直至21世纪初，先生书法美学系统的基本构建，用了近三十年。

确切地说，方既先生的书学研究，是对"一点"当如"一块美玉"的质疑开始的。先生诘问：书法家能把对某"一块美玉"的审美感受，状物象形地赋予作品中的某一"点"吗？那么"一横"如"千里阵云"作何表现？

先生记得，启蒙时塾师开讲书法，说的是"气"与"势"与"韵"；其后在重庆艺专读书，则说"书之妙道"当讲"神采为上"。对"状如美玉"之类的观点，"可能由于从事绘画的经验，我很快认识到这种观点的谬误……作品之美从来不是所画对象之美"。先生曾是版画民族风格的实践者之一，在20世纪80年代中期的《中国版画家新作选》（四川美术出版社）里，先生就明确提出：

我的木刻大都是用线来表现的。我偏爱线，觉得它平易

而美妙。拿起笔来第一画就是线，可谁也没法穷尽它的奥秘。它具体明确，毫不含糊地把物象的神形肯定下来；它抽象概括，自然客体上并没有它，它是人的伟大创造。它从具象中抽象，又能给抽象以具象。它是主客观的统一，抽象与具象的统一……以之创作形象，不仅有充分的表现力，而且有音乐感，有舞蹈美，有书法的流变和意趣。

有意思的是，先生在论及木刻之"线"的"表现力"之"音乐感""舞蹈美"时，特别抽象出"有书法的流变和意趣"。其间透露了先生对凝结在中国书法中的美学精神的深深思考。他正以溯本求源的治学态度解答这一"平易而美妙"的艺术现象，并把它移植到中国版画民族风格的探索中。

新中国成立初期，先生无暇油画创作，仅在群众美术创作辅导之余，偶涉木刻版画。对木刻的承传和发展，先生以为，一方面要避免传统的复刻国画之点线而制版，然后刷墨套色之陈法，如此复制木刻，虽使点线单纯，但缺乏丰富性，犹如陈老莲之水浒叶子；另一方面要避免以素描之黑白灰组织版面，犹如"阴阳脸"之欧式版画。为此，先生开始尝试引入中国印章奏刀的金石味、中国书法的书写味，强调点线位移中产生的质感、势感、节奏感、空间感，让中国木刻版画之点线更具有运动的意味。

于是，先生就有了上述的短论。先生基于这种经验和感受，开始了对中国点线的理性思辨。

点与线，不论东方、西方，最先凝结的是先民原始的本

真的宇宙意识。结绳记事，一"结"，状如一"点"，即为一事物之空间存在；一"绳"，状如一"线"，即为诸事物在时空中的存在和运动的"小宇宙"。但先生又问：为什么均发于点线，西方的文字因拼音化而"平易"，而中国的文字因形象化而"神妙"？

我们不妨看看先生的一篇被人们遗忘的文论。1983年，美协湖北分会之《美术理论文摘》刊发先生《点线的美学内涵——关于中国书画中一个美学问题的探讨》一文；三年后，上海《朵云》杂志将该文发表在1986年第11期上，这才引起全国的关注。

文章开宗明义第一句即"点线，具体而又抽象，寻常而又深刻"。然后先生对中国古陶上的"点线"进行了思考。先生以为，彩陶的产生，既满足物质需要，又有精神上的寄托。其点线是存在和运动的形象化，是先民宇宙意识的表现形式。它不只是规范客观物象轮廓的手段，更为重要的是，它的组合运用是人类主观的宇宙意识对生产生活进行形式和内部节奏的感受和表达。由彩陶上纺轮彩绘呈现的点线组成的强烈运动感的图示，发展为后来的 "太极图""其奥妙处还在于以线为形，以形示意，不是任何形象的摹拟，却具备万象的精神"。先生感慨，太极图的启示意义还在于，古希腊人从宇宙万象中抽象出的是形式美的某些规律，如黄金分割律，而太极图标志古代人民"从宇宙的存在和运动中不仅抽象出规律，而且概括为意象，即以具象（点和线）反映出的抽象，又以之做生命节奏的追求"。"这一图案，几成为

人们领悟宇宙万象存在运动和一切事物的存在发展的一课无字天书"，也为我们指出了"一切艺术形式规律的奥秘"。同时，太极图显现的深刻的宇宙意识，赋予最平常的点线以最奇妙的审美内涵，"对中国书法、绘画的形成和发展，为民族的美学特点的形成，产生了决定的影响"。

由此，先生展开了更深入的辨析：

点线从八卦演变发展到象形文字，似乎从概括性表现进到了具体性表形表意，实际仍然继承着八卦等的创作意识，即点线不是直观自然物象的摹拟，而是积淀着内容，积淀着社会人的存在和运动意识，积淀着意念和感情的形式。点线不是纯粹的几何形式，而是凝练积淀有充实内容的"意象"。这就是说，以点线构成的象形文字，有摹拟客观形象的部分，更有表现主观感受的方面。其后，文字中的主观创造因素越来越多，但是这种主观因素，不是超出现实以外的无根无据的杜撰，恰好是先民对宇宙存在和运动规律在点画上更得心应手的应用。

因此，先生强调：

落笔成点，运笔得线，或如"坠石"，或如"蹲鸱"，或如"行云流水"，或如"万岁枯藤"，所成之迹，如飞如动，当书家举笔挥运的时候，当时他可能没有想到，甚至后来也不曾意识到：这笔下的点线造型，确有深刻的社会和历史积淀，包含着深刻的宇宙意识。它不只是一种直观形式，它积淀

着深远的民族文化发展的内涵。它是人的本质力量的实现，而且具有我们民族的审美心理特征。

就是说，不是在任何情况下，只要有文字的书写就可以成为书法艺术的。从现象看，书法艺术是单音文字的产物，从本质说，是特定的民族美学心理结构的产物。就是说构成书法不仅要有点线构成的单个字，而且要有认识处理点线的美学思想观念。

发于此，先生继而论"道"：

正是书法的点线有内容的积淀，才有可能通过濡墨运毫的轻重疾涩、浓淡枯润……完成一定的点画和结体造型，造成有感情有意蕴俨若生命的书法形象。就像音乐之以强弱、高低、短长、断续的乐音组成旋律和节奏，来表现人们对社会和自然的旋律和节奏感受和主观情意一样。书法家以其对现实生活、对宇宙生命的存在和运动的抽象概括，得以情韵注之于点线，借文字的书写，按万象的结构规律，借人们的生命意识，凝铸成一个个、一篇篇纵横驰骋、意趣横生的纸上音乐和舞蹈。文字规范化、符号化可以按部首归类，就像机械零件可以按规格贮放，但当它被书家的意象追求所驱使组成书法艺术时，它们就不是僵死的冷冰冰的零件组合，而是有血、有肉、有生命、有性格、有感情的生动艺术了。

先生以为，点线之所以被注入生命，是人对宇宙存在运

动绝对性、永恒性的领悟。书法虽称书法，但使其成为艺术者远不止于技法：字法、章法、笔法、墨法；而是宇宙存在运动之根本大法——是汉民族对宇宙万殊存在运动之理的认识和感悟，化作对书法点线的把握和运用，创造出了有生命意味的形象，才使汉字书写发展成为艺术。

三十多年前，发于一"丶"（点）如"一块美玉"之争，引发了先生关于"点线的美学内涵"的思考。今天看来，这个思考正是对中国书法艺术的"基因"分析。它发于点线的DNA，却关乎书法本体之全息；它发于洪荒，却契于当代。它避免了机械唯物论，而坚持了辩证唯物论。

先生对书法美学思想的认识，当从《点线的美学内涵》为始发。因为它也是先生书学思想的"DNA"。由区区点线探索凝聚中国书画艺术里的民族文化基因，先生是拓荒者又一人。

由点而线，先生又开始了对汉字和汉字书写的辨析。

汉字有什么特性？为什么能经过书写成为艺术？书法作为一种文化现象，与民族文化精神有怎样的联系？于是，先生在对书法形式体系"写""字"辨析的同时，顺理成章开始了对书法内容体系"我""要"的溯本求源。由此形成《中国书法美学思想史》。

2009年，《中国书法美学思想史》由河南美术出版社出版，同年获中国书法第三届兰亭奖·理论奖。

《中国书法美学思想史》据历史的脉络，对自有文字书契以来，不同时代的书法实践和书法美学思想，进行了系统

地梳理、考察、论述、评析；它详尽地论述了书法美学思想问题，介绍了不同时期书法的审美效果产生的现实条件和历史背景；指出书法美学思想的形成和发展，是一个立体的网络结构系统，并受到历史的、时代的诸多因素制约和影响。该书被列入国家高等教育"十一五"全国规划教材，被誉为"中国书法美学思想研究领域的拓荒之作"。

除多部专著外，先生还在全国各书法报刊发表文章数百篇。人们发现：在陈老这一辈人中，书法研究如此勤奋且成果卓然者实不多见，以期颐之年仍孜孜于此者，书史上也堪称唯一！这不仅因为他的书法理论第一次阐释了中华民族的文化名片——书法及书法美从何而来这些犹如数学上"1+1"看似简单却又十分深刻的问题，还因为先生的治学成果和方法为书法美学研究的民族化提供了经验，为中国书法坚持中国文化精神走向未来提供了方向。

书法向哪里去

三十年前，先生的书理是基于自身的艺术经验不期而遇地观照书法实践的思考，其后他主动关注书法走向，不断撰写时评、书评而尽精微、致广大。先生的书理思辨与书法批评互为支持，他的批评多发于书法创作本体，"趣博而旨约，识高而议平"，力避点悟式的神秘莫测，力避不着边际的赘言，娓娓道来，层层深入，以其针对性、生动性，同时赢得学人、书家、爱好者各个层面的赞誉："先生之论入木

三分，先生之文易读耐品！"

2009年以后，先生年届九旬，他"知来者之可追"，欲对以往出版的书法理论著述做全面梳理。无奈心手不相师，只能集腋成裘，名为《书理思辨》。《书理思辨》吸纳了先生针对时下一些混沌问题的廓清之辨析。时先生眼底黄斑病变更甚，视野日渐狭窄，写字如同"捉字"。双眼逼近稿纸，左手握牢右腕，方能"把笔抵锋"。但先生思维仍然十分敏锐，论及书法，妙语如珠，谈锋颇健，且笔耕不辍。2012年，先生散论集《书理思辨》（河南美术出版社）获中国文联第八届文艺评论奖著作类特等奖。该集涉及书理研究、创作解析及刻字艺术、书艺杂谈方方面面，其中有关书风的时代精神的论述，直接切入书法的发展及走向。

在当下书法批评常如"玄虚式"的借题发挥或是不谙书艺的向壁虚构之际，先生的书评使人耳目一新。有启示意义的是，先生对某个书法现象，往往坚持长时间的追踪、关注，集现象的若干"碎片"为其发展的轨迹和事象的整体而予评点，这也是先生的治学之道。因此，人们称先生的书理辨析及书法批评不仅具有高屋建瓴的高度，有不违心声且兼容并蓄的宽度，还具有集点成线、持之以恒的长度。

"可贵者魂，所要者胆"，概括了先生的批评精神、学者气度。先生坚持真理，哪怕是他的老同事、老朋友、艺术领域里的大师级人物，他也能直抒己见；而对于后学的实践和探索，他又细心呵护，不吝举荐，有师者风范，仕者情怀。

《书理思辨》获奖后，先生扪心自问，今朝酒醒何处？对于一个积极用世且不断内省自思的哲人，人生曲折犹如饮酒者醉与醒之蒙眬或豁然，这也许是一个不断否定旧我而走向新我的过程，能清醒认识这一点的是智者，先生正是这个智者。今是昨非，来者可追，他开始了新一轮思辨。

方既先生的思辨是一个由实践到理论，又以理论指导新一轮实践的过程，如此一批新的成果喷涌而出。

先生虽静守心斋，但与书画界许多朋友、社团仍不时切磋交流，这使他能熟悉书法创作的动向，并适时针对书法实践，思考问题，撰写心得，由此检验和丰富自己的书学思想。《书理再思辨》（河南美术出版社，2014年10月第1版）就是他书学研究不断深化的又一成果——先生的理论是鲜活的、实践的、有生命力的。

2013年，先生荣获中国书法第四届兰亭奖·终身成就奖，颁奖大会的评委高度评价先生数十年孜孜于书学理论研究而对中国书法发展的贡献，颁奖词为："陈方既先生以书学为经，以美学为纬，上下求索，成一家之言。尤其在书法美学研究上成果荦然，宏富的书法著述为中国书法学科建设和理论体系的完善奠定了基础，为当代书法理论研究的兴盛和稳健朴实的学风，起到了积极的引领作用。"

虽声誉日隆，但先生关注的仍然是书法如何走向未来。在接受记者采访时，他针对书法创作中的一些徘徊和探索再三强调：书法作为艺术形式不会随实用性的消失而消亡，其发展绝不是抛弃"写""字"而求"新""奇"，而只能是

坚守本体的技能之精、意象之韵和境界之深。意象是书法艺术的特征，意境是书法艺术的灵魂，这是书法艺术走向未来始终不变的根本。

2015年后，先生近失明，奇思妙想虽如泉涌，但落笔纸上却错行叠字；习字日课，虽逐日不断，也只能是信笔盲书。一日，我从他的弃纸中拾得横披一张，上书："大雪压青松，青松挺且直。欲知松高洁，待到雪化时。"（陈毅诗）虽墨迹漫溢，但气息奔驰，先生"书法""抒法"之未了情结，跃然纸上。

所幸2016年，河南美术出版社拟将先生著述选编成集付梓，田耕之为之运筹，于是对先生著述修订、整理的"工程"渐次展开：

陈然修订《中国书法精神》《书事琐议》。

陈定国修订《书法艺术论》《书法技法意识》《书法创作中的美学问题》。

先生以为《中国书法精神》为总领全集之纲，应为全集之先。其中诸多要领，先生又有新悟，苦于失明，诸弟子又散落在红尘之中，无法面授机宜。于是此册之修订自然由孙子陈然承担。好在陈然承续家学，年未弱冠，书法即屡获市奖，其后书论方面亦有感悟，且当下专事书法社会教育工作，正是登堂入室之际，恰逢叨陪鲤对之机，担纲首卷，冥冥之中，亦合天数。

2018年，又一个9月，先生九十七岁大寿，由陈然修订的《中国书法精神》告竣。先生嘱我为之跋。我虽遐思悠

悠，无奈才疏学浅，无法探奥先生在中国书学领域的拓展之举，更无以表达我父将我托付先生"移子而教"之意和先生五十年来耳提面命之情。千言万语之下，只好以先生九十大寿时刊发于《书法报》之我文《千种风情与谁说》之尾，为此跋作结：

先生历经人间冷暖，以九十高龄立一家之言，问个中滋味，先生往往笑答，国画妙在似与不似之间，书法妙在有意与无意之间，人生妙在有为与无为之间，此间便有千种风情，更与何人说？

既无何人可说，那就让先生继续与历史对话，这也是一种"偶然值林叟，谈笑无还期"的审美期待。

<div align="right">2018年10月于双砚斋</div>